雲水茶心

茶藝編創與人文解讀

林楓——著

福建漳州是茶文化盛行的地方，閩南語「茶米茶」，茶為食物，無異米鹽，田間之間，嗜好尤切，可謂「民不可一日無茶」。

等待水沸的時間寒暄，借著斟茶的機緣禮讓，暢談茶品的感知辨析，參悟百味的至真至純。

以茶會友，以茶結緣，裊裊茶香中，生活變得優美絢麗。

細品清茶，喝的是茶，更是人情味。

只要有一把茶壺，
中國人到哪裡都是快樂的！

——漳州·林語堂

# 序

# 有這樣一種課堂

　　我們生活在一個科技化、信息化、物質化的時代，人文教育遇到前所未有的挑戰。教育如何回到人自身？沒有大師，精神思想的創造力、影響力如何造就？沒有教育家，教育又如何能成就一代大寫的人？在一個快節奏高速運轉的時代，我們如何能沉潛下來充分理解和闡釋人類豐富的歷史文化遺產？越來越窄的學科專業教育如何能完成跨學科的文化資源的創造性轉化？在高校唯論文、課題、獲獎，人才以金錢衡量的時代，又如何做到立德樹人？美國思想家、文學家愛默生說：「所謂的大學教育，其實就是讀書——閱讀那些被大多數學者共認為是迄今為止最能代表科學文化水平的好書。」在淺閱讀碎片化閱讀的時代，我們該如何從經典中獲取成長的養料？

　　這是一個教育變革的時代，教學方式也發生著很大的變化，出現了翻轉課堂、慕課、微課等，我們該怎樣面對這樣一個時代？課堂教學方式改革的目標是什麼？理想的課堂教學應該是怎樣的？面對著時代的教育改革，閩南師範大學文學院進行了積極的思考和探索。

## 一

　　復旦大學著名的人文學者陳思和教授應邀前來文學院作開學主題演講，

他說，人在成長中要接受三種教育：生活教育、知識教育、人文教育。生活教育主要由家庭承擔，知識教育主要由學校承擔，人文教育則由家庭、社會和學校共同承擔。但目前，生活教育和人文教育都得不到足夠的重視，而且在青少年階段最需要的時候卻基本缺失。我們在知識化的世界走得很遠，不少人慢慢失去了回頭的能力，讀書為了考大學，讀大學為了找一份工作。考大學和求職成了學子們的人生目標，不知道生活的要義。不少人不會打理生活，不懂得愛和分享。我們想，在大學，有沒有這樣一種課堂，既能承擔知識教育的任務，又能提升你的生活能力，同時還給你美的薰陶呢？有沒有這樣一種課堂，能從人性最基本的要求開始，去喚醒人性的正常發展，喚起每個人心中的人文自覺，思考或學會思考如何做人，幫助生命開花呢？

記得著名美學家朱光潛曾說：「肉體是奇妙的，靈魂更奇妙，最奇妙的是肉體居然能和靈魂結合在一起。我愛美麗的肉體。然而，使肉體美麗的是靈魂。如果沒有靈魂，肉體只是一塊物質，它也許勻稱、豐滿、白皙，但不可能美麗。我愛自由的靈魂。然而，靈魂要享受它的自由，必須依靠肉體。如果沒有肉體，靈魂只是一個幽靈，它不再能讀書、聽音樂、看風景，不再能與另一顆靈魂相愛，不再有生命的激情和歡樂，自由對它便毫無意義。所以，我更愛靈與肉的奇妙結合。」（《情人眼底出西施》）然而我們的教育基本是知識灌輸式，對生命的肉體缺乏應有的尊重，對人性最基本的要求缺少精神的照耀。有沒有一種課堂，既能重視你感官的世界，培養你的感覺能力，培養你感性世界的豐富性，讓你食而知味，聽而曉音，看能察色，聞能辨香，觸能知微，並能由此通達你的心靈，通達你的精神世界，讓理性有生命感性的豐富色彩，讓生命的世界變得完整和健全？學習其實是發現自己，完善自我的過程。這個過程是從感性到理性，從實踐到理論再回到實踐。感知萬物，體察自然，琴詩書畫茶，是否可提供一種知行合一感知世界的方式，把經典的學習、技藝的研習、生命感覺世界的培育書寫融為一體？

關於人才培養，著名作家、學者許地山說：大學培養三類人才，一是有用人才，一是可用人才，一是享用人才。有用人才，是社會經濟引領性人才，科學技術創新性人才，推動經濟社會的發展；可用人才，技藝性人才，完成物質產品的生產；而享用人才，具有非常高尚，非常精緻的精神享受能力，在感情上更為豐富，在人性理解上更為深入，在精神上有更高的自覺。中文是一種人文教育，主要培養享用人才，培養有創造精神價值能力的人才。然而長久以來我們停留在知識性的教學中。有沒有這樣一個課堂，它能培養學生不斷豐富內在心靈世界，能賦予實用的世界以情感，賦予物質世界以精神？

如果說不同的氣候決定了大自然不同的面貌，你交往的人基本決定了你的人文的景觀。所謂近朱者赤，近墨者黑。林語堂在〈論理想教育〉一文中說：「理想大學中的生活，必使師生在課外有充量的交遊和談學機會，使學生這裡可與一位生物學家談樹葉的歷史，那裡可以同一位心理學家談夢的心理分析，在第三處可以聽一位音樂專家講Hoffmann的笑史──使學生無處不覺得學問的生動有趣。」有沒有這樣一種課堂，可以以茶會友，以琴會友，不同學科，不同專業，不同職業的人能不時在一起，在談笑之中，拓展知識視野，破除專業壁壘，了悟人生真諦？

教師在面臨的人才培養、科學研究、社會服務等諸多任務中，是否有一種開放性課堂，能在教材教參案例的編寫中，完成方法和知識體系的建構，在教學的實踐中，發現問題，解決問題，在教學服務中，激發現實的激情，增長服務社會的能力？

思考的過程其實也是課堂教學方式改革和實踐的過程。面對這上述問題，閩南師範大學文學院師生勇於改革，在學校建立了一個又一個特殊課堂，如龍人古琴課堂、海峽兩岸茶文化課堂等。這些特殊課堂校政企結合，研學用結合，開展文化典籍整理、古琴教材開發、文創產品研發等項目，開

展中華優秀傳統文化的研習、創造性轉化（文學書寫、藝術表達等）、傳播（新媒體、文化活動演展等）、教育培訓（如古琴文化、戲劇、茶文化、傳統書畫等進中小學）等活動。繼承文人傳統，錘鍊創意表達，以主題式教學為主，在習琴、習書、習畫、習茶中，結合說琴、說書、說畫、說茶和寫琴、寫書、寫畫、寫茶等形式進行表達訓練。教學中採取案例教學法，分四個方面：文本闡釋，文本傳習，文本轉換擷英，文本轉換實踐，把經典的闡釋及經典的弦歌、繪畫、書法、茶禮儀轉換相結合形成文化作品。這種特殊課堂，取得了很好的成效，深受學生歡迎。

## 二

　　茶文化源遠流長，和文人，和文學，和人的生命成長有著密切的機緣。

　　李清照《金石錄》〈後序〉云：「余性偶強記，每飯罷，坐歸來堂烹茶，指堆積書史，言某事在某書某卷第幾頁第幾行，以中否角勝負，為飲茶先後。中，即舉杯大笑，至茶傾覆懷中，反不得飲而起。甘心老是鄉矣！故雖處憂患困窮，而志不屈。」這樣愜意的茶書生活讓李清照等文人樂不知返。是啊，清茶一杯在手，在裊裊的茶香中我們的心空真是風淡雲輕。

　　寓意於茶讓我們的生活變得雅致，心飛動而豐盈。古今文人雅士為我們留下了許多飲茶的詩文。「九日山僧院，東籬菊也黃。俗人多泛酒，誰解助茶香。」（皎然〈九日與陸處士羽飲茶〉）「潔性不可污，為飲滌塵煩。此物信靈味，本自出山原。聊因理郡餘，率爾植荒園。喜隨眾草長，得與幽人言。」（韋應物〈喜園中茶生〉）飲茶，品詩文，可讓我們同文人雅士一起遠離塵囂。

　　茶藝，讓平凡的生活變得優美絢麗。品茶，讓我們心靈的感知變得細膩豐富。閩南師範大學文學院張則桐教授編著的《明清散文選讀》，中有一篇張岱的〈閔老子茶〉，記敘了張岱品閔老子茶並交摯友的經歷，張岱在品茶

中，不只一品便知茶的產地，是春茶還是秋茶，且知水是何水。這是一種很細膩的感覺。這些精細的生活品味，讓我們熱愛生活，讓我們遠離粗俗，走向雅致。

茶不僅益身，且可以帶給我們生命的感發。作家李國文說：「夕陽西下，晚風徐來，捧著手中的茶，茶雖粗，卻有野香，水不佳，但係山泉。頓時間，我也把眼前的紛擾、混亂、喧囂、嘈雜的一切，置之腦後，在歸林的鴉噪聲中，竟生出『天涼好個秋』的快感。茶這個東西，使人清心、沉靜、安詳、通悟。」我們學品茶，一起參與茶文化的研習，從茶出發，了悟古代文人生命感發的世界，覺知文化經典如何提升生命的感覺。

而且，閩南師範大學所在的漳州是茶文化盛行的地方，有著豐富的茶文化資源。故文學院在教學改革中與茶結合，以茶走進經典，以茶傳遞溫暖，傳遞愛，以茶體驗真、美的世界。二〇一四年起，與漳州科技學院茶學系開展課程交流，在大三學年由茶學系派遣教師到文學院開設製茶學、茶藝、茶席設計、茶葉審評和茶器鑑賞等五門課程，理論部分在本校部授課，實踐操作部分則前往茶學系開展兩個週末的實習實訓。學生根據興趣方向進行兩門課程以上的選修，並定期組織考取茶藝師、品茶員資格證書。

二〇一四年四月，與臺灣明道大學共同主辦以「詩、茶與閩南文化」為主題的二〇一四閩南詩歌節。二〇一四年七月，文學院選派教師參與雲南大益集團茶道課程的培訓，積極探索課程、茶藝實訓室和茶道藝術團即「三合一」的校企合作模式。同年，選派教師跟班學習茶學系五門課程，並突出茶詩選讀、茶與文學等課程建設，與臺灣明道大學、漳州科技學院教師共同組建教學團隊，討論完善授課計畫，組建院系學生社團的交流，為今後藝文教育特色課程的建設打下良好的基礎。

二〇一五年起，文學院師資前往臺灣明道大學國學研究院、慈濟人文茶道院等單位研習交流，並相繼開設面向全校的公共選修課《大學茶道》，面

向中文專業開設《茶與文學》、《茶文化概論》、《茶藝研習一》、《茶藝研習二》、《茶席設計和茶會組織》、《茶器與茶藝》等課程。

二〇一六年三月，文學院在林楓老師的精心策劃下，學生專業社團——雲水茶藝協會成立，把專業經典的學習、研究與轉化緊密結合在一起，把課內與課外緊密結合在一起，在校園文化建設和社會文化服務方面發揮著重要的作用。

二〇一八年三月，茶之序文化發展有限公司與閩南師範大學文學院共建的「海峽兩岸茶文化課堂」正式掛牌。這一課堂是閩南師範大學與漳州市海峽兩岸茶業交流協會、漳州茶之序文化發展有限公司合作開展的文化項目。它承襲文學院綜合應用型人才的培養模式，將藝文教育融入課堂，努力探索以經典閱讀、藝能研習、創意表達三結合的教育模式，致力於人的教育，並促進兩岸茶文化交流，助力茶文化產業發展。

課堂開設以來，得到漳州當地政壇、商界及兩岸學者、茶人廣泛關注。課堂邀請福建省農業農村廳高級農藝師蘇峰、臺灣著名茶人李阿利等近十位專家學者蒞臨講學，言傳身教。截止日前，文學院十六和十七級漢語國際教育班學生、十七漢語言文學專業（含師範）選修茶藝課學生以及雲水茶藝協會成員們近一百名師生定期來到茶文化教室進行茶藝研習，一年內將近千名師生來訪課堂。先後開展了不少主題教學探討活動，如詩人說茶活動（學生分別上臺介紹一首茶詩，並且旁徵博引，說出自己的理解，再配合茶藝表演的展示動作，在茶詩中領悟茶道，習得茶韻）、經典禮俗與茶演繹活動等，留下了《問茶》、《喜茶宴》、《林語堂與茶的文學情懷》等主題作品。茶文化課堂還借助課堂資源舉辦了海峽兩岸茶文化教育論壇，林語堂與茶文化論壇等大型活動共計六場，還不時受邀參與企（事）業單位文化活動。

# 三

「海峽兩岸茶文化課堂」的建設，離不開林楓老師出色的天賦和辛勤的努力。她對茶文化的熱愛；對茶文化課程建設的專注；對自己美好潛能的發掘；對「海峽兩岸茶文化課堂」的精心設計和無私的付出，讓文學院真正擁有了一個從舌尖到心底，融生活教育、知識教育與人文教育一體的課堂。

林楓老師有很好的審美感覺，且善於學習。二〇一四年七月，她參加了雲南大益集團茶道課程的培訓，不僅非常專注地學習了多門茶道課程，且對各高校與大益集團開展「茶文化課堂」的合作模式、高校開展茶文化教育的模塊課程設置及思考、高校茶文化教育與專業辦學特色與人才培養的定位等進行了調研。學習期間，她主動接觸大益集團負責人，諮詢和探討合作的可能性。返校後，她參與設置茶文化教育選修課程模塊，培養方案獲通過後，主動服務聘請的專業老師，義務擔任助教，聽課，帶學生課程實踐。她還抽出時間到漳州科技學院（原天福茶學院）學習了茶文化的基礎知識，通過系統的研習培訓，系列叢書的閱讀與實踐，先後考取了高級茶藝技師、高級評茶員等職業資格證書。二〇一五年七月、二〇一八年七月她兩次前往臺灣明道大學、臺灣彰化茶道推廣中心等地學習交流人文茶道的授課形式，赴武夷學院、茶家十職體驗中心等地參觀調研，豐富著個人的閱歷，積累著對茶道美學從感知到傳遞再到重塑精神氣質的施教經驗。她從二〇一五年開始開設課程，從《茶席設計與茶會組織》的授課中涉獵了中華茶藝的實體美學構建，在《茶藝研習一》、《茶藝研習二》的授課中她注重對學習者從技藝到修養的平臺搭建，採用從體感察覺到演繹表達、再精神薰陶的情境教學，從而啟示學習者不斷自我提升。開設課程的過程，也是學習研究的過程。她面向全校開設公選課《茶文化概論》，廣泛涉獵茶文化系列叢書，從談藝、數典、鑒壺、紀茗、習茶等角度向不同專業的學習者傳授茶與文學、書畫、宗教、哲學、歷史等藝文相關聯的知識，提升茶道審美與禮儀在大學生人文修

養塑造中的積極作用。

在她的努力下，文學院茶文化課堂獨特的文化品質不僅受到學生喜愛，且受到學校領導和其它學院老師的好評，並引起了社會的關注。二〇一八年漳州茶之序文化發展有限公司黃亞平經理前來文學院探討合作事宜。黃亞平對茶文化推廣非常熱情，對創意人才培養很關注。於是他與文學院簽署合作協議，並投入資金在文學院裝修建設「海峽兩岸茶文化課堂」，從而使茶文化這個特殊課堂有了新的起點。課堂建設得到漳州市海峽兩岸茶葉交流協會劉文標會長的支持，他為「海峽兩岸茶文化課堂」題字，且多次親臨指導；漳州市書法協會主席黃坤生，書法家沈順乾教授，書法評論家張克鋒教授，還有臺灣書法家陳維德教授，他們為課堂奉送珍貴的書法作品。通過二〇一八年四月落成的「海峽兩岸茶文化課堂」平臺，林楓老師積極探討與企業在人才培養、社會服務等方面的合作，推出「茶之原鄉、茶之傳播、茶之禮儀、茶之藝文、茶之品鑑、茶之習俗、茶之器具、詩人茶事」等模塊課，且不時舉辦論壇，積極開展交流、成果孵化，努力為校內外愛茶人士提供一個「生活的藝術」的踐行平臺、「以茶為媒」傳播傳統文化、茶文化產業創意、茶文化產業研究和交流的平臺，聚合海峽兩岸愛茶人士的力量，推動茶文化的延伸閱讀，促進兩岸茶文化交流，助力茶文化產業發展。

以茶會友，以茶結緣有志有才有情有義之士，以茶融會不同學科專業的知識。福建省農業農村廳蘇峰教授、漳州科技學院蔡烈偉教授、武夷學院鄭慕容博士、雲霄茶業交流協會秘書長方德音等都是農學專業的專家，他們身上的理工科精密思維與文學浪漫情懷精彩碰撞，不斷地拓展著她的視野見識；臺灣著名茶人李阿利、臺灣明道大學教授蕭蕭、羅文玲，他們於言談中流露的精神氣度，不斷感染著她從現代茶禮中還原唐風宋韻的謙謙之風；文學院的陳煜斕教授、張則桐教授則從茶與文學作品的勾聯中達觀歷代文人因茶而日臻完善的理想人格，不斷鼓勵著她以課本劇的形式活躍中文課堂。漳

州當地的御尚茗藝術中心、大益茶館、騰飛茶樓、曦瓜茶體驗館、長泰泰安芳源茶基地、中名山白芽奇蘭茶旗艦店等等，讓她隨時可嚐鮮爽，可品醇甘，感受舌底千媚，細辨茶姿百態，不斷推動著她成為當地茶文化的積極傳播者。

此次呈現的八個主題案例，正是這一特殊課堂建設中的成果，是林楓這一教學團隊對當前人的教育的思考和探索。

# 四

「海峽兩岸茶文化課堂」和「龍人古琴課堂」等特殊課堂一樣，滿載著閩南師範大學文學院師生的夢想：

關於文學院，關於你們，我有許多的夢想，我希望文學院的每一位同學不僅是學習者，而且也是建設者，在我們的校園，不僅有你們求知的身影，而且處處有你們的愛和智慧，有你們的故事和富有創意的作品。

我夢想，文學院的每一位學子都能找到自己的聲音，這個聲音不僅獨特、優美，而且交會著古今中外如屈原、司馬遷、陶淵明、杜甫、蘇軾、莎士比亞、雨果、巴爾扎克、列夫‧托爾斯泰、魯迅等許許多多傑出者的聲音，甚至孔子、莊子、柏拉圖、亞里士多德等的聲音，甚至莫札特、貝多芬、王羲之、顏真卿的聲音。

我期待，文學院所有的學子，都有一把鑰匙，通向時光隧道，那裡有一條河，河邊有你童年的故事，家鄉的變遷，河流中還依稀蕩漾著你家人、朋友與你分享的時光，那河床更是一個民族的記憶。

我有一個夢想，不只圖書館，文學院的每一個教室都透著濃濃的書香，在這裡，老師文采飛揚，同學文思泉湧。這是知識與智慧的融合，心靈與心靈的對話，當你合上書，當你走出教室，走出圖書館，星星已閃爍在你的心

空，你已成為更具文采、更有思想的人。

太陽每一天都是新的，因為我們絕不重複自己，絕不滿足任何一個已經達到的目標；因為我們都熱愛文學，希望從日常的凡庸瑣碎的世界中找到生命的價值和意義；因為我們從不放棄對遠方迷戀，「蒹葭蒼蒼，白露為霜，所謂伊人，在水一方。溯洄從之，道阻且長；溯游從之，宛在水中央。」那追求伊人的夢幻是生命永遠的召喚。

有夢想的人生才有激情，有夢想的人生才充滿創造，有夢想的人生才真正美麗。激情與夢想是文學飛翔的翅膀，也是一切具有創造性的生命的翅膀，讓激情融入我們深深呼吸的土地，讓夢想與幾千年的民族詩情相輝映，你們必然能夠看到他人看不到的綺麗的風景。

劉勰《文心雕龍》〈原道〉云：「夫以無識之物，鬱然有彩；有心之器，其無文歟！」成就內在心靈的豐富性，你的世界才絢麗多彩；成就表現的豐富性和創造性，你才能與他人共用，奉獻給世界。人的生命的高貴不在於你擁有多少物質的財富，而是你有豐富的心靈世界，你能通過符號的表達，創造一個豐富的世界。

記得臺灣著名詩人蕭蕭在參加二〇一二漳州詩歌節時曾寫下不少茶詩，其中有一首寫道：

風　無意說法
從高處的雲端飄近水湄
又飄向遠方
遠方　無心說法
任雲在山谷間聚攏
又散飛到天際
天　無能說法

千萬年來只讓一個謐字

吸引大地

大地　無處說法

卻容許綠色大聲喧嘩

綠　無法說法

只讓茶米心的香氣在雲水間　搖

　　　　　——《南靖雲水謠》

　　歲月無聲，我們知道很多東西都會煙消雲散。然而，或許，生命中的這杯茶卻融進了我們的生命裡，瀰漫在人生歲月中，只因為這裡面有生命的熱情，生命的趣味，生命永恆的愛，生命永遠的詩意。

閩南師範大學文學院院長

二〇一九年九月九日

目
次

# 以藝塑能促修身　藝能結合強素養
### ——茶文化融入綜合應用型中文專業人才培養的改革與實踐

　　茶文化是一門具有中國特色的新興文理交叉學科門類。在具體學術研究和專業教學上，出現了農學和經濟學、管理學、文學等人文社會科學學科的歸屬。從國內高校學科建設現狀看，以茶學為支撐的農學教育體系，側重於理工科的教學模式，往往在茶藝技能與創新、文化傳承與傳播、美學設計與欣賞等方面的教育較為薄弱，更多專注於茶葉農產品的開發與推廣層面；以營銷學為支撐的經濟學教育模式套用於茶文化學，則側重於產業的布局與開發、流通系統的拓展和旅遊資源的開發等等，往往在文化解讀、禮儀修養等國民精神層面的構建上失之偏頗；如果以茶藝為核心開展應用型人才培養，又不足以支撐整個本科教學的學科體系，因此，在職業教育機構或者是再就業技能培訓中，茶文化普遍作為一門茶藝技能的理論課程部分，落腳點還在於實踐技藝的掌握與呈現。綜上，也即證明，茶文化學歸屬於不同的學科定位，即會呈現不同的教學成果，滿足於不同層次的國家與社會建設需求。

　　茶文化歸屬於人文學科，不僅在於茶文化作為中華優秀傳統文化的重要組成部分，具有豐富的史學價值，凝聚了先人的文化成果，展現了不同歷史時代的精神風尚，充滿了傳統文化所承載的天人合一、和諧完美、積極有為、以人為本、敦厚樸實和溫文婉約的人性精神；在於與中國古代文人生

活、詩文創作有密切關係，留下了許多優秀的文學作品；還在於，她可以濃縮為一種藝術形式，即茶藝編創，以茶為媒，將茶文化的氣韻融於茶藝技能的綜合呈現，把歷史、文學、演說、音樂、茶席、舞美等圍繞一個主題結合在一起並使之精緻化，文學涉及的經典閱讀與寫作，演說涉及的語言運用，音樂涉及的情緒調動、茶席涉及的線條審美、舞美涉及的情境搭建等等，達到類似與戲曲的形式之美，實現以茶講好中國故事，傳播中國優秀傳統文化，實現對參與者綜合素養的有效調動，更化為以人文修養為核心的傳統文化的解讀示範能力。

閩南茶藝孕育於福建和臺灣的南部茶產區。得天獨厚的地理位置，栽培出以烏龍茶為主要茶系的茶品。四大烏龍茶有五分之強產於該地。陳宗懋《中國茶經》載，閩南是烏龍茶的發源地，由此傳向閩北、廣東和臺灣。由於地緣的接壤、市場的推動與技師的遷徙，四大烏龍產區在製茶技藝、沖泡技藝、品鑑文化和鬥茶風尚等方面相互吸收。不同於北方的大碗茶，四川的蓋碗茶，自然也不同於食用與藥用，閩南地區的工夫茶所用茶葉、泉水、炭火及器具十分精粹，同時在烹治之法方面也極講究，閩南人常言「風水文章茶」，茶這裡頭的「水」比風水識象、比書寫文章還深。

我們在可視的豐富的閩南茶藝的物質形態背後，同樣要注重它所延伸的文化內涵。宋人趙佶著《大觀茶論》、宋人蔡襄著《茶錄》，將北苑貢茶推崇至極，由此以介紹南方地區特別是福建的茶文獻相繼問世，《東溪試茶錄》、《品茶要錄》等相繼讓世人領略建州獨特的製茶與品茶要領，閩人愛茶、嗜茶古而有之。相對於前人的研究，明人尚態，明清茶人更注重飲茶的審美體驗。（明）許次紓《茶疏》、（明）張岱《陶安夢憶》等對品飲器具與品飲環境的講究至深，而閩南民間的茶風也集約化地形成了「茶滿欺客」、「頭沖腳惜」、「茶薄逐客」等技藝約法，從閩南地區漳州漳浦所陸續出土的明清紫砂壺等器具中就可窺見民間收藏與流行之廣。從而上下通達，由追逐

一味茶所容納的文化認同與文化傳承滋養著閩南人的精神世界。無論是隨處可見的茶盤，還是隨口的問候語「來呷茶」，在耳濡目染，口耳相傳間，閩南人「熱茶熱心」、「素瓷靜遞」、「飲茶思源」、「客來敬茶」等展現的以人為本、謙和禮讓、誠信知報與平和曠達的文化精神在建設新時代社會主義文化中具有積極的意義。

# 一 茶文化融入綜合應用型中文專業人才培養的緣起

　　中文專業作為傳統專業，其人才培養方案不僅要注重夯實語言文學專業基礎知識，拓展哲學、歷史知識等，還要進一步培養本科生的實踐應用能力和創新能力，要準確定位人才培養目標，制定合理的人才培養模式，優化課程體系，強化實踐教學和能力培養，才能培養出創新型、實踐型、複合型的高素質人才。

## （一）中文專業人才培養模式的轉型

　　在以社會需求為導向，以就業為目標的新的人才培養要求面前，中文專業人才培養的能力結構和知識結構也要做出相應的調整，要將創新能力、口頭表達能力、寫作能力、組織協調能力、傳播宣傳能力等作為中文專業人才能力培養的基本結構要求。這就要求我們要強調知識、能力和素質方面的培養，強調知識和素養的轉化能力，整個人才培養質量才能夠綜合、全面的提升。同時，突破單一型人才培養模式，做到跨學科專業的資源整合和課堂融合，才能站在更高的視野培養複合型人才。因此，中文專業的人才培養模式在新時代背景下亟待轉型，傳統書齋式的中文教育模式已經明顯不適應新時代的要求。我們既要夯實學生的傳統中文專業基礎，又要拓展學生的實踐技能和人文素養，使之成為具有獨立思考能力、關心社會發展、掌握一技之長，在任何一個地方都能創造知識、創造嶄新價值的應用型人才。

## （二）新時代雙一流建設背景下的特色探索

社會主義發展進入新時代，社會也開始由生存型消費進入發展型消費階段，大學應牢牢抓住立德樹人這個核心使命，真正解決好培養什麼人、如何培養人以及為誰培養人這個根本問題，新時代「雙一流」的建設目標，既要有引領世界科技進步的「頂天」規劃，也要把人民對優質高等教育的期盼作為奮鬥目標的「立地」舉措，需要在內涵、品位和精神氣質下功夫，要在基於「中國特色」的文化自信上開始探討並建構基於本地語境的教育理論。

中國具有悠久的詩樂教育傳統，詩樂教育以人和自我、人和社會、人和自然的和諧構建為主，通過藝文結合、文史哲藝貫通，加強人以道德倫理為核心的人文構建，因此，推動人文教育回歸，激發傳統文化塑造精神、溫潤性情的精神文明的文化影響，建立以人生為樞紐傳承一代代高尚人文風尚的建樹，要需從傳統文化的「詩書禮樂」中汲取豐富的教育資源。《鄉飲酒義》云：「非專為飲食也，為行禮也。」禮是德的外在形式，宴飲之禮，意不在所飲之物，亦不在吃喝之樂，而是德治教化理想之實踐。茶文化歷史源遠流長，伴隨著中華民族的發展壯大，早在明清已「飛入尋常百姓家」，在士大夫階層和民間世俗等群體中形成了風格各異的茶詩茶志、茶藝流派、烹飲藝術、茶俗茶風等，無一例外是人們在茶飲中尋求通達人與自然、人與社會的和諧相處之道。茶藝編創以舞臺化的形式將歷史場景的某一片段還原，或者為了一個主題的做好資料的調配，彙集了文史哲考據，人物角色的考量和藝術展現方式的甄選，實際上是以情境帶入的方式詮釋「詩書禮樂」教育的現代價值，是對學習者修養自省的正面洗禮。

## 二　茶文化融入應用型中文專業人才培養的方式

近年來，閩南師範大學文學院開展了藝（琴書畫茶）文（詩文經典）結合的人文教育模式的探索，茶文化植入藝文教學的課堂，創新茶藝編創作為

一項主題式教學的形式與成果，推進了中華優秀傳統文化的闡釋和創造性轉化，從而為培養「三型」人才提供了一個教育載體。

## （一）文學院將傳統藝能課程植入人才培養方案

文學院在人才培養方案中，對於師範教育、漢語言文學、國際漢語教育三個專業，實行「2+1.5+0.5」的人才培養模式，即建立中國語言文學一級學科的教學平臺，先進行二年的公共基礎課程和專業基礎課，然後依據興趣和特長進行一年半時間的專業學習，最後一個學期為專業實習階段，部分課程適時將專業學養和職業能力教育提前，強化專業表現力。藝能課程自大一下學期以專業選修課形式一加一即知識性和應用性相結合的課程目標，強調技能的掌握，增設了古琴、茶藝、書法繪畫、戲曲、吟誦等八項藝能研習課程，學習者根據興趣特長任選一門，課程內容為基本入門，考核內容為經典閱讀與指定技藝；大學二年級設置中級班，學習者須有入門的知識或者是專業社團的成員，課程內容為作品創作與展示，在習琴、習書、習畫、習茶中錘鍊創意表達，結合說琴、說書、說茶和寫琴、寫書、寫茶等形式進行表達訓練，考核內容為經典的創意表達。

茶藝藝能課程在師範班和漢語言文學專業班級中分兩個學期授課，基礎課程為茶文化概論，結合茶詩、茶掛軸、茶典籍、茶人故事等對茶葉、茶具、茶禮、茶俗的描述，採用講授法、示範法和比較法，講解茶藝的文化內涵，培養學習者的儀軌意識和審美品味，提升文化自信，考核方式為茶典閱讀能力和茶藝流程。中級課程為創新茶藝編創，進一步細化茶葉的品質特徵，圍繞特定茶葉品種做好文創分析與延伸閱讀，將人文典故、茶席設計、品鑑術語、營養學、時事場合等有機融合，採用案例分析法、示範法與情景體驗法，分小組學習討論、集體創作，並進一步提高茶道的修養層次，以有深度、有思想內涵的茶藝作品為考核方式。在國際漢語教育專業中，則增加

了兩個學期的學習，進一步拓展茶文化的教育外延，開闢茶器賞析與茶席設計、茶與文學等課程，完善學生的知識結構，提升學生文化解讀的深度。

學院還聯合企業，共同培養人才，開設面向地方（茶協、茶企）的茶文化課堂，定期舉辦講座與雅集活動，集合福建與臺灣隔海相親茶脈同源的優勢資源，推動茶文化產業發展的最新潮流與課堂教學的雙向互動，使課堂成為當地市民特別是茶文化愛好者文化體驗與生活美學的踐行平臺。同時延伸第一課堂，打造特色社團，成立習茶社團、茶藝藝術團、茶業創新創業團隊等，以活動實踐與項目成果的方式呈現與完善學生的作品，使得學生在互相交流與磨合中完整資料收集、知識產出與成果反思過程。

## （二）文學院茶藝藝能課程的教學內容與重點、難點

### 1. 研習一

| 序號 | 課程內容框架 | 教學要求 | 教學重點 | 教學難點 |
|---|---|---|---|---|
| 1 | 第一課：識別茶具，並運用蓋碗單杯飲茶 | 掌握茶具的基本知識，從唐《封氏聞見錄》中體會席間儀容儀表與事茶備具 | 做好身心調整，以單杯泡法營造獨酌悠然之 | 有序歸置器皿，誠心正己 |
| 2 | 第二課：識別六大茶類 | 從唐《蕭翼賺蘭圖》、宋《攆茶圖》、明《惠山茶會圖》和清《品茗圖》等辨識六大茶類的歷史變更，並從「三起三浮」、「群筍出土」、「雀舌」、「小蘭花」、「蜻蜓頭」、「蛤蟆背」、「桂圓味」等比擬稱謂中，辨識茶的色、香和味的基本術語 | 透過對茶的發酵程度的瞭解與辨識，從而對茶性有基本掌握，在水溫、茶器、飲用人群等選擇上有自己的判斷 | 用精準生動的語言描繪茶的品質特徵 |

| 序號 | 課程內容框架 | 教學要求 | 教學重點 | 教學難點 |
|---|---|---|---|---|
| 3 | 第三課：學習蓋碗沖泡技藝 | 圍繞儒釋道對「和」的內涵詮釋，講授茶道四諦，融傳統文化認知於席間，順暢有禮，美美與共 | 掌握蓋碗沖泡基本流程及當中蘊含的禮儀，抱有感恩樂享之心 | 完成整套茶藝流程，茶席周到貼心 |
| 4 | 第四課：學習茶文化歷史（綠茶），並學習三種沖泡方法 | 從唐《一字至七字·茶》詩、宋《滿庭芳·詠茶》瞭解蒸青綠茶，從康熙帝與碧螺春、乾隆帝與龍井茶等故事中熟識並推薦中國名優綠茶 | 煎茶法、點茶法、撮泡法示範 | 古時蒸青綠茶與現有綠茶的比較 |
| 5 | 第五課：學習日本茶文化 | 從「禪茶一味」的哲學起源中瞭解中華茶文化東渡傳播，從中日茶室的布置風格解析兩種文化的差異，從千利休美學拓展現代生活的簡約風 | 從《茶之書》中體驗日本「和美清寂」的茶道精神 | 日本茶道禮儀 |
| 6 | 第六課：學習茶文化歷史（紅茶），並學習兩種沖泡方法 | 學生結合家鄉的紅茶介紹茶的滋味，並結合「茶與戰爭」、「茶與浪漫」的中外貿易史料講述文化交流 | 熟悉正山小種的品質特徵並掌握好其他名優紅茶的特點正確沖泡好茶 | 紅茶在當前不同區域中口味選擇與調飲方法 |
| 7 | 第七課：學習英式下午茶文化 | 從「海絲文化」史料中瞭解中華茶文化傳播英國的影響力，體驗文化互鑑 | 從《茶葉全書》中體驗世界茶貿易的狀況，品鑑紅碎茶的品質特徵 | 學會下午茶禮儀 |
| 8 | 第八課：學習茶文化歷史（烏龍茶），並學習兩種沖泡方法 | 從「清心烏龍」的移植與「天福集團」的創業故事中瞭解兩岸的茶緣歷史，學習閩南（安溪、詔安）功夫茶道與禮儀風俗 | 掌握四大烏龍茶的品質特徵，掌握功夫茶的沖泡技藝 | 認同並掌握好功夫茶沖泡獨特的韻律 |

## 2. 研習二

| 序號 | 課程內容框架 | 教學要求 | 教學重點 | 教學難點 |
|---|---|---|---|---|
| 1 | 第一課：賞析紫砂壺 | 以曼生壺為重點介紹紫砂壺的基本知識並納茶護具，賞析曼生十八式的特點 | 紫砂壺的結構特點，及由此決定的執壺方法與文字描繪 | 紫砂壺在不同歷史年代的姿態特徵 |
| 2 | 第二課：小壺泡法的技藝與潮汕功夫茶文化介紹 | 從潮汕功夫茶體驗茶韻氣度，掌握小壺泡法的沖泡技藝，從「三杯為飲」、「關公巡城」、「韓信點兵」等環節，踐行席間禮儀 | 小壺泡法中蘊含的茶藝之美與茶道精神 | 沒有茶海條件下，茶水比例的掌握 |
| 3 | 第三課：茶的文字描繪 | 借鑑《茶經》、《茶錄》等書籍，熟悉名優茶的命名與典故，從色香味的維度，以精進的語言描繪茶的品質特徵 | 龍井、白毫銀針、鐵觀音、白芽奇蘭等名優茶的品質描述 | 在較短的時間內對茶品做出準確的判斷與賞析 |
| 4 | 第四課：微觀武夷岩茶 | 瞭解武夷岩茶的生長環境，從范仲俺、蔡襄、朱熹等稱讚武夷茶的詩篇中學習品鑑岩茶的價值，從吳覺農、陳椽、張天福等對製茶技術改進中學習岩茶的現代鑒賞方式 | 熟悉武夷茶詩名篇，水仙、肉桂的品質特徵及描述 | 不同等級岩茶的細微鑑別與描述 |
| 5 | 第五課：微觀普洱茶 | 瞭解普洱茶的生長環境與茶馬古道的歷史，借鑑「余秋雨說茶」名篇，學會品鑑普洱茶 | 青茶、熟茶的品質特徵及比擬描繪 | 不同等級普洱茶的細微鑑別與描述 |
| 6 | 第六課：微觀臺灣茶 | 瞭解臺灣茶的生長環境與兩岸「樹同根、人同緣」的歷史，學會品鑑東方美人茶 | 東方美人茶的獨特韻味及描繪 | 不同種類的臺灣茶的品鑑與描繪 |

| 序號 | 課程內容框架 | 教學要求 | 教學重點 | 教學難點 |
|---|---|---|---|---|
| 7 | 第七課：文人與茶 | 瞭解古代文人愛茶惜茶的故事，賞析其文學作品所體現的高雅志趣 | 從《浣溪沙‧細雨斜風作曉寒》、〈茶與交友〉等作品中體會茶作為生活方式在作者生平的影響與創作中的風格特點 | 作家作品的縱向比較 |
| 8 | 第八課：茶席禮儀 | 從「東湖茶敘」等大國外交中闡述和平相處之道，學習以茶為媒，主動向外賓介紹中華茶禮 | 明長幼之序，處處為對方著想 | 茶席應變 |

## 三　茶文化融入應用型中文專業人才培養的意義

如上所述，從基礎知識的掌握、茶藝研習的技能再到創意表達的成果展現，不斷進階。其中，圍繞著中文專業的核心素養能力，學習者凝聚了學習成果：

## （一）精進文字，培育美學解讀能力

在寫作中，以精準的文字還原與美化本體屬性的能力，即寫作功力。現代市場化條件下，人們往往追求的是快節奏的生活方式，在文案書寫與日常閱覽中似乎已經習慣了獵奇的心理，從而忽略了對美的細膩觀察與辨識，由此也弱化了美學書寫能力。走進茶文化的世界，閱讀茶學經典，茶葉客觀的自然屬性、清新淡雅的象徵意義及雅士名人的寓物托志等均是美育的素材。在課堂相對象牙塔的環境中，圍繞一個相關主題推動學習者進行文本採集、

比對與甄選，從最熟悉的色香味等直觀感受著手，表達「觸之、見之、嗅之與品之」的感官經驗是一個從具象到抽象、從游離到固定、從個性體驗到術語推廣，借鑑經典文字反覆推敲提升的過程。類似於這樣的學習方式，再以現代文創的燃點發生鏈接，適用於傳統文化的創造性轉化。縱觀現代的文案設計一股復古的浪潮席捲了時尚圈，而將其解讀出來，創造大眾樂於接受的傳統文化審美，則是大學生從觀「茶」入微中逐漸收穫的美學薰陶。

## （二）詮釋典故，還原文化脈絡

在文本解讀中，以清晰的思路講解不同歷史時代的文化風尚，並把作品置於其中，才能實現對文史的整體把握。詩歌與茶有著天然的情緣。飲茶不僅帶給我們感官上的享受，還浸潤著溫柔敦厚的詩性品格，從而使茶人平心靜氣，志向高遠，韻高為致。從「碾雕白玉，羅織紅紗」到「蒙茸出磨細珠落，眩轉饒甌飛雪輕」我們感受到唐代的煎茶法與宋朝的點茶法之間不同的精巧雅致。《山泉煎茶有懷》道出了白居易與元稹間的惺惺相惜，《尋陸鴻漸不遇》寫出陸羽與皎然間的淄素忘年之交。「人間有味是清歡。」這句耳熟能詳的詩句也出自蘇軾的茶詩，表明作者在清苦之間，仍要與茶為伴的深情不渝。歷代文人眷顧茶，將烹茶飲茶作為高雅的生活方式，《攆茶圖》等藝文作品中也可窺見茶已和文房四寶一起融入文化生活，到了明代，更是發展為「焚香、品茗、掛軸、插花」君子「四般」閒事。因此，在教學中要更加注重茶飲的歷史階段、詩人的人生際遇和「茶友茶事」後的詩群。從不同時期飲茶方式的變化談到詩人茶道精神的解讀再說到詩人對茶的癡戀，往往發現茶飲不僅是一種生活方式，最終由詩人在日常生活中完成超越，上升至道德修養的思想層次，詩人愛茶即是對「廉、美、和、敬」的茶道踐行，這些儀軌的追溯，使得詩人的形象更加飽滿立體，學習者將茶德對應詩人，可以更加立體地解讀詩人創作的心境與感受，從而更加生動的闡述文學經典。

## （三）教養學養並重，踐行禮儀風尚

　　禮儀是處理人與人之間和諧相處的公約法則，人們在其中能發揮主導性，將知識修養通過實踐環節推廣至群體建設之中。在教學設計中，一方面需要對不同流派的茶藝步驟進行講解分析，對如何行之，為何行之，行之寓意做詳盡地分解，讓學習者理解禮儀的傳承，篤信規以章法以明長幼之序，將美的傳遞作為價值取向。另一方面，研習茶藝也在研習如何根據不同的時空茶席搭配好「茶、水、器、境、藝」之間的關係，而這些考驗不同於一般只是對認知的考驗，還要對知識涉獵度、組織協調度、美學鑒賞度和茶藝熟練度等做一個智能化的綜合考量，學習者體驗茶人角色，即是課堂主動性的還原，他們需要「獨擋一面」，主動尋求資源，提前做好備具，現場靈活應變，協力營造「和靜怡真」的氣場，從而使得茶藝昇華為踐行美學認知，推廣禮儀風尚的平臺。

## （四）堅定文化自信，提升文化傳播力

　　提升文化傳播力的內因還在於有堅定的文化自信，能夠實現對傳統文化的深入闡釋、創造性轉化、創新性發展，即講好中國故事的能力。二〇二〇年五月二十一日是首次國際茶日，目前全球產茶國和地區已達六十多個，茶葉產量近六百萬噸，貿易量超過二百萬噸，飲茶人口超過二十億，茶已經得到了世界人民的廣泛認可。在象徵友善與溫情的茶空間裡，或尚文明兼容，或敘友好未來，茶成為各國之間溝通合作的橋樑紐帶。茶藝教學中，一方面要「求同」，即從人類健康營養學的角度，倡導飲茶風尚，根據不同人群的體質推薦不同茶類，讓更多的外國友人從品茶中獲得體感的滿足，從而為精神的交流打下良好的基礎。另一方面要「存異」，即從中華文化含蓄、內斂、婉約的特性出發，闡述茶德中蘊含的國人品質，在世界文化的大舞臺上

東方美學獨樹一幟，並在與不同民族的交流互鑒中開出瑰麗的花朵。這些文化交集的史料與蓬勃發展的海外茶葉貿易，都是生動的故事源，是梳理、綜合與創新並服務於「一帶一路」建設的文化認同感與傳播力的鮮活素材。因此，學習者從求同存異中擁有獨特的解讀文化的視野，再融合不同流派的茶藝、不同茶類的成像，變化出獨特的中國風格。

## 四 茶文化融入應用型中文專業人才培養的效果

### （一）增強中文專業人才的就業競爭力

中文專業學生過去就業主管道為教師、文秘、新聞工作者等職業，但所隨著高校的擴招和教師資格證專業限制的放開，如果不轉變觀念，固守原有的就業陣地，大學畢業生的就業空間將越來越狹隘。另一方面，隨著我國社會經濟的發展，新時代的主要矛盾是人民日益增長的美好生活需要與不平衡、不充分的發展之間的矛盾，為解決這一矛盾，國家提出了「五位一體」的總體布局，其中文化的建設與振興擺在十分突出位置，十九大報告明確了文化自信與中國傳統文化的關係，要踐行和培育社會主義核心價值觀，培養文化自信，實現中華民族的偉大復興，不可以忽視中華傳統文化的教育作用。因此，在新時代的背景下，應用型中文本科專業學生積極的就業準備，應當是瞄準當前蓬勃發展的文化市場，將所掌握的專業知識轉化為文化創造性產出能力，讓人們在寓教於樂的文化體驗中，體會中華傳統文化的魅力，不盲目崇洋跟風，在中文人設計的文化氛圍中滿足精神層次的需要。作為文化的傳承者，以手中之筆，解讀文化內涵，傳遞文化訊息，引導文化認同，以身上之藝，展示文化風采，梳理文化脈絡，激發文化活力，這是在校期間，也是畢業之後，複合型中文人才拓寬就業視野，以自我修養的提升融入文化事業發展的途徑。自二〇一二年試行藝文結合人才培養模式改革以來，

在國家漢辦、文創企業、網絡科技、廣告媒體、藝術培訓等文化單位與公司吸納了不少畢業生，初次就業率比例上升，年終就業率也高於同期水準。

## （二）增強高等教育協同地方發展的能力

當前社會發展要求高校突破自話自說的壁壘，服務區域社會發展，加強行業合作，提升人才培養的崗位勝任力。在高校設立文化課堂，與行業協會、企業共同培養人才，企業將市場需求資訊反饋給高校，高校對接了前沿資訊，並提供智力支援，高校的創新創業項目也能及時在企業落地，實現良性的互動，為學習者的文創嘗試找到了「試水區」，也為企業的品牌提升提供了窗口。以課程、茶空間和茶道藝術團為載體的「三位一體」校企合作模式，促進了雙方進一步把握市場動向，及時調整人才培養和產品戰略方向。在大學課堂得以見識與體驗傳統文化為設計元素的空間，無疑將豐富著研習者的精神家園。不僅在非師課堂，在師範生教育中通過茶藝的編創可以實現課本劇的演繹法示範，首先是教會學生搜集資料並閱讀文本，再者是百寶箱運用於選材與故事創作，再以角色扮演和想像真實演繹互動，最後讓學生對個體身體化、可視化的藝能產品進行反思，有利於讓學生從歸納式的原理束縛擺脫出來，實現靈活運用，自我修正，激發潛能，拓展創意空間。在當前的基礎教育中，教會師範生以課本劇的演繹方式傳承中華文化，有利於活躍課堂，凝練特色。文學院協同當地教育申報的《以教育戲劇為媒介推動中小學人文素養教育的探索與實踐》獲得了福建省基礎教育教學成果一等獎。

## （三）推動學習者終身學習平臺的搭建

當代大學生是社會群體中受教育層次較高的群體，他們在文化吸收、價值認同、操作演繹和思想昇華等方面具備良好的基礎，然而，由於客觀條件上大學學科專業的劃分，使他們被動地關起了進一步研習的學習管道，不能

充分的利用信息時代的教學資源。「志於道，據於德，依於仁，游於藝」，藝能活動的魅力就在於不囿於一個學科，它在操習的過程中要求學生須在日常加以訓練，並不斷延伸文化內涵，將文史哲的知識融會貫通，將茶器境搭配適當，將人文與科學掌握熟識方能達到藝能的嫻熟與氣韻。古今中外的茶典故事、膾炙人口的茶詩佳作、優雅襲人的茶藝表演、象徵寓意的茶席布置、參與式的茶會活動、不同茶種的營養價值等豐富多樣的學習分支，為個體生活美學的踐行提供了舞臺，這種學習隨著實踐而加深進階，構建了終身學習的自我教育機制。從校友對教學質量的問卷反饋中可知曉，他們期望在校內多增加實踐技能環節，以綜合應用帶動知識拓展，也表示在大學期間的人文素質養成讓他們終身受益。

## 五　以茶藝編創呈現茶文化融入人才培養的文創成果

以茶藝編創的作品呈現作為茶藝藝文教學的考核方式，是對學習者綜合知識的考量。以獨立作品集合導演組、寫作組、解說組、表演組、美學組、拍攝宣傳組人員特長再重新組合，圍繞主題要旨，做好組合要素的調配優化，關聯了學習者的學習理解，激發了學習者的創作動力。自二〇一七年清明詩會起，文學院雲水茶藝協會根據藝能課的改革進程，師生共同創作了《蓮韻茶清》、《煮雪·烹茶·悅詩吟》、《穿越詩　遇見茶》、《林語堂與茶的文學情緣》、《問茶——與樂·與詩·與書畫》、《喜茶宴》、《用茶講好漳州故事——閩南功夫茶飲與文化》、《閩南功夫茶操》等八個題材不同、形式新穎的創新茶藝節目。在這些作品中，「茶」不再只是簡單沖泡的飲品，而是能夠與其他優秀傳統文化相融合，將經典誦讀、藝能研習與創意表達立體呈現出來的「媒體」，從而推動了學院的教學改革，進而創立一種有別於職業培訓機構的人才培養模式。

## （一）拓寬茶藝技能的取材維度

在現代商演中，茶藝往往淪為一種熱場的方式，主辦方本有倡導儒雅閒適的初衷，但由於現場氣氛帶動下節奏較為緊湊，與茶藝氣質的清淡閒雅略顯不適，所以現場效果不佳，有些表演甚至嘩眾取寵降低了茶藝的格調。因此，茶藝編創不可只停留在技藝的律動之美，還要從茶文化的各個維度挖掘精神內涵。從茶席設計、茶詩品讀、茶俗茶禮、名人與茶、茶史經略、茶路傳播、茶道修養再到茶藝教學，這八個作品較為立體的展現了茶文化的外延內容，具有啟發式的教育意義，讓觀眾在視覺以外更多了一份品讀的樂趣，從而能理解茶藝源於生活，融入日常生活，成就生活美學的意義。

## （二）延伸主題式教學的知識建構

文創作品是否符合市場的需求，是否符合大眾口味，是否達到「文以載道」的目的，還需要以獨立的作品呈現視聽效果。這八個作品的創作或是緣於詩會，或是緣於特定慶典的演出，一方面對接了企事業的設計理念，另一方面考慮到觀眾的現場回應，真正做到了量身定做，恰似學習者調動知識儲備做出的訂單式的文創產品。以推演法的實踐，不斷訓練與考驗學習者對綜合知識的篩選、關聯、建構與創新，進而將教學課程所思所想與團隊成員交流磨合，演繹出不同個性的作品。值得一提的是，媒體也參與對作品的評價與大眾解讀，從而為學習者的文化自信帶來了另一種聲音的肯定，促動了學習者傳播茶文化傳遞真善美的自覺養成。

## （三）重塑經典文本的現代價值

市場對中文專業的文本解讀基本功要求越來越高。看似娛樂化背景下，快餐式消費的電子閱覽呈幾何式增長，然而真正發揮對人的觀念與價值判斷有影響作用的，還是國民心理認同並家族傳習的傳統文化基因，因此，與非

專業的比較優勢在於對經典的解說詮釋能力。《論語》〈雍也〉:「質勝文則野,文勝質則史,文質彬彬,然後君子。」藝文教學所授技能要發揮對大眾的價值引導,還有賴於對經典閱讀的深耕研習與掌握。這八個作品中,或是詩篇吟誦,或是考證溯源,或是辭章釋義,力求圍繞主題將相關經典文本對現代物的審美架構串聯起來,引導大眾對茶文化的整體認識與認同,領悟茶道的精神自適。「以道統藝,由藝臻道」,借由藝術上通下達,實現對日常瑣事的超越,並最終實現自我精神的提升,真正讓文本在大眾生活方式中「活起來」。

## (四)釐清兩岸茶文化的同源性,促進兩岸人民的文化認同

閩南茶藝也包容著臺灣茶藝,兩岸茶文化具有同源性。閩南地區由於海絲之路的獨特位置,成為了聯繫海內外茶業互哺發展的孕育之地。據清人釋超全《武夷茶歌》載,漳芽製法綿延至武夷茶,閩南與閩北茶師協力改進了武夷茶製作工藝,重振了北苑茶風。臺灣的凍頂烏龍茶亦是兩岸茶脈同源培育的良種,臺灣的文山包種茶在做法和包裝上也借鑑安溪的手法。閩南語「茶米茶」,茶為食物,無異米鹽,田間之間,嗜好尤切,閩南人的聚居地「民不可一日無茶」,茶業發展亦是兩岸社會生活與文化交流的載體。臺灣天仁集團在一九九三年入駐漳州,天福茗茶二〇〇五年成為中國馳名商標,閩臺茶業發展互動呈現勃勃生機。本書立足於閩南文化特別是閩南茶文化對閩南人精神世界的構建,通過劇本的形式立體地展現閩南茶藝的藝術魅力與文化訊息,將茶俗茶禮、茶人茶詩、茶風茶情等悉數道來,從而使閩南茶文化的氣韻融於文學與藝術的綜合呈現,以情境式帶入的方式,帶動各方對閩南茶藝精神氣度的關注,詮釋進一步推動閩南地區「鄉飲酒義」的現代價

值。以茶為媒，以文化人，以求為海峽兩岸的茶人提供開展茶道教學，活躍藝文課堂與提升文化解讀力提供參考範本。

閩南師範大學文學院茶藝藝文課教師

二〇一九年九月十日

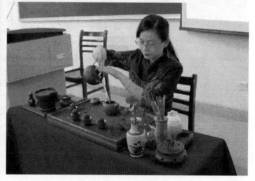

筆者授課情景，攝於閩南師範大學

# 蓮韻茶清

## 創作緣起

主　　題｜茶道修養——從花韻中品味茶性

讀　　典｜〈愛蓮說〉、《大觀茶論》、《中華茶藝》

演出時間｜二〇一七年四月　清明

劇本、指導老師｜林楓

演出團隊｜四人，其中，兩人為行茶者、一人解說、一人負責製作PPT
　　　　　文學院十五級師本班學生演繹

　　閩師文學院每年均有舉辦四大傳統佳節的雅集活動，清明、端午、中秋和新年，或以茶為媒，或以琴邀約，或以詩會友，邀請漳州市民、文化協會團體參與其中。由於坐落於漳州市區，學府辦詩會，於佳節話傳統，再加上豐富多彩的藝能表現形式更能吸引著大眾的目光，所推出的演繹類節目也肩負著文化解讀與文化傳播的使命。收到節目組的邀約，雲水茶協須創作一個和「梨花風起正清明」主題相契合的茶藝節目。

　　清明呈現二十四節氣中春季的氣候特徵，此時漳州春意盎然，百花爭俏，不時連日下些綿綿細雨，露珠也總能掛在萌生的茶梢上，倒映出清新自然的怡人生態，亦像是一顆顆刮淚，串聯起對故人的思念與追憶。於這個季節創作的茶藝節目，其基調要與人的體感相符，可清新明麗，也可慎獨靜

觀。花藝在茶席中代表著時令，提醒著茶友珍惜「一期一會」的相遇，而花期的自然輪迴，也象徵著人生的無常。「不如吃茶去」，我們在思茶悟茶中坦然接受自然的變化，一起體會不同際遇下的美麗與韻味。

# 蓮韻茶清

## ——蘊「荷」育「茗」

| | | |
|---|---|---|
| 場　　所 | 古琴教室 | |
| 茶　　品 | 黃山毛峰、老樅水仙 | |
| 角　　色 | 茶人一（氣質明豔動人）——十五級王鑫潔 | |
| | 茶人二（氣質古樸沉穩）——十五級馮嘉雯 | |
| | 解說者（氣質恬靜淡雅）——十五級薛玉 | |
| | PPT遙控與製作——十五級關宇岐 | |
| 主泡器 | 玻璃茶碗、紫砂壺 | |
| 導　　語 | 當蓮遇見茶，是一種生命與另一種生命的契合，與你我而言，在茶湯中體會蓮之韻味，於花中格知究感知茶之清心，都不失為人生的一種幸運。 | |

## 第一幕　夏荷之明麗　綠茶之清新

**茶時**　夏至

**茶室**　荷花池邊

**茶品**　黃山毛峰（黃山毛峰屬綠茶，產自安徽黃山。狀似雀舌，綠中泛黃，銀毫顯露。）

**水品**　七首岩清泉

**茶器**　錘目紋玻璃茶碗與（綠把）茶勺

　　　　（將毛峰以紗網袋裝，放置蓮花芯上，花瓣悶茶，茶吸蓮香。隔夜取

出，蓮之清雅，賦予茶之鮮靈，清新脫俗、幽而不冽。）

**蓮與茶** 蓮之清雅，賦予茶之鮮靈，清新脫俗、幽而不冽。

**小荷才露尖尖角，早有蜻蜓立上頭。**
挹彼清流，酌之以匏。以清泉碗泡黃山毛峰，綠葉不動，茶煙婉轉，霧起皆映，曾有「白蓮奇景」之傳說。

**心目中的那一只蓮花，竟與眼前的綠水清湯如此契合。**
**一水** 香霧霏霏，入口甘淡，後氣甘香；
**二水** 香氣氤氳，清芬襲人，如夏荷初露，如西子曉妝；
**三水** 幽而不冽，啜之淡然，高潔韻致，覺有一股太和之氣彌留齒頰之間。
　　　品茶亦在品荷，此無味之味，乃至味也。

下臺舉起傘轉動，表示時間流逝，邊吟誦：

　　　來來往往，紛紛已去。
　　　慕彼清嘉，思之清華。
　　　　　　　　　　——《詩經》〈風·悼荷〉

## 第二幕　秋荷之沉寂　岩茶之清幽

**茶時**　秋雨
**茶室**　文人茶寮
**茶品**　老樅水仙
**水品**　七首岩清泉

**茶器　茗壺列張，爐鼎畢陳**

**知我者謂我心憂，不知我者謂我何求。**

秋荷之韻，枯蓬殘葉，東倒西斜，稀稀落落，好像這裡從來就沒有過擠擠挨挨。漲潮似的荷葉，一切位於沉寂，位於沉默，是一種孤獨的守望，更是一種隱忍的堅韌。老樅水仙，生長於赤壁丹岩，經歷了半個世紀的等待，於深谷之中，飽含霜露，布滿苔蘚，幽然靜微，只為與知音人相遇相知。

一水　湯色橙黃清澈如琥珀，味醇鮮軟，香氣芳馨，入口甘爽；

二水　茶氣充沛，喉韻明顯，閒有悠長芳香，茶湯間似有柔韌細絲，綿綿不絕；

三水　香瀰四方，口腔生津回甘，清幽迴盪。

**品蓮與品茶**

於時間而言，來不得一絲躁急；於空間而言，來不得一絲喧擾，愈想其韻味，不由得拾起書卷，想起熟悉的詩：

「予獨愛蓮之出淤泥而不染，濯清漣而不妖。」

「是謂茶之為物，擅甌閩之秀氣，鐘山川之靈稟。」此為高潔。

「蓮，香遠益清，亭亭淨植，可遠觀而不可褻玩焉。」

「茶，祛襟滌滯，致清導和，則非庸人孺子可得而知矣，中淡閒潔，韻高致靜。」此為幽遠。

吟詩品茗間，以蓮之脫塵高潔觀茶之清幽深遠，以物觀物，於無我之境中明我心神

<div align="right">

劇終

（劇本：林楓）

</div>

# 以蓮合韻・以茶清心的教養

蕭蕭教授（臺灣明道大學）

## 茶道

茶有道，在行茶往來裡，在茶香飄散時。

一提到茶道二字，大家都會想到日本。沒錯，是該想到日本，但也錯了，因為沒有繼續想上去。繼續溯源上去就知道日本的「茶道」是傳承自中國的唐宋文明。

所以，在中國講茶道，何不直接連接宋韻唐風，傳承唐風宋韻！

唐朝是從大開大闔中靜下來的人文沉思，是從大風大雲中坐下來的人類文明。唐朝的茶道要以大碗、大腕，潑墨山水的方式，找到生命的節點，尋求生命的幡然。宋朝則是從金枝玉葉裡尋得活潑的生筋活脈，仔仔細細，看得到水波的漾動，聽得到仕女的巧笑，要在松樹下、岩石上，靜靜沉入生命的細微處沉思，穩穩享受生命的安然與恬然。

茶有道，在茶煙氳氳處，在茶氣遊行中。

## 茶藝

吾友林楓老師說：「茶藝是一門表演性的藝術，對於中文專業人才而言，它不僅是一項單純的技藝，還是通過綜合性的展示，使茶文化的關鍵知

識藝術再現，從而實現經典閱讀與語言應用，從靜態向動態的轉化，促進人文素養的綜合性提升。」

所以，她心目中的茶藝是「茶道藝術」的簡稱，是由茶道所衍生、所演義、所造就的藝術表現。除卻「道」，就沒有所謂「茶藝」！

前人有言：「文學是哲學的戲劇化。」古今中外所有的文學作品如果沒有屬於自己的中心思想，就不可能是優秀的文學，所以，所謂茶藝，除卻「道」，就沒有所謂「茶藝」！

道是生命的原理原則，渾然於宇宙形成之前，周流於天地之間，活活潑潑，滿溢生機，如風之流，似水而游。前人所言：「文學是哲學的戲劇化」中的哲學，卻是板著臉的「道」，如何讓它活潑，充滿生機，引人讚嘆呢？

戲劇化！我們讓「道」戲劇化吧！

## 實踐

讓「茶道」戲劇化的理想，終於實踐在林楓的課堂上。

「『茶』不再只是簡單沖泡的飲品，而是能夠與其他優秀傳統文化相融合，將經典誦讀、藝能研習與創意表達立體呈現出來的『媒體』。」

有幸我欣賞過《蓮韻茶清》的表演，舞臺上以蓮葉、以缸、以水、以萬綠，呈現出一片夏日裡的清涼意，將觀眾引入古典、優雅的氛圍裡。「於時間而言，來不得一絲躁急；於空間而言，來不得一絲喧擾。」彷彿是唐宋幽雅的庭園，又像是今日成功的境教。

第一幕呈現「夏荷之明麗，綠茶之清新」，第二幕則呈現「秋荷之沉寂」，配以「岩茶之清幽」。兩幕之間，夏荷之滿眼綠意對比秋荷之枯索，如實展演生命的盛衰，情意的浮沉，其中有「道」！

## 品蓮，品茶，品戲，品人生

　　林楓將蓮的脫塵高潔與茶的清幽深遠，匯通在一幕「微劇」中。觀眾以眼觀蓮賞戲，以嘴品茗啜香，以心盤桓歲月，享受生命最高的喜悅。

　　期待林楓老師的師生繼續創作、繼續研思，擴大茶趣，增多茶戲，變化茶藝，讓茶道文化周流於天地人間，活活潑潑，滿溢生機。

# 花與茶的遇見 綻放不一樣的絢爛

## ——評創新茶藝《蓮韻茶清》

薛玉（十五級師本三班）

　　走進茶的世界，是一個不期而遇的浪漫故事，更是一次心靈沉澱的過程。正如花遇見茶，那是一種生命與另一種生命的契合，在交融之中，彼此碰撞出不一樣的火花。

　　二〇一七年閩南詩歌節時，我與搭檔王鑫潔、馮佳雯、關宇岐四人有幸代表文學院雲水茶藝協會在二〇一七閩南詩歌節茶之序文化生活館分會場進行了《蓮韻茶清》的演出，使自己與茶、與花相融合，在表演中更好地體會到了茶文化的魅力。

## 盛夏·綠茶

　　初時，場景設定在夏至時分的蓮花池邊，翠綠色的紗幔猶如一望無際的荷塘，旁設一席茶，微風吹過伴著荷香，飲一杯清茶，何等悠閒。茶人用透氣性良好的紗網袋將上等的黃山毛峰包裝好置於含苞待放的蓮花之內，使毛峰綠茶與蓮花的清香充分融合，獲得一種別樣的清新茶香。為了使茶的香氣充分釋放，我們選用了七首岩清泉。泉水本身清爽甘甜，加熱至適宜的溫度，沖泡吸收了蓮花香氣的綠茶，香氣氤氳，飲一口，夏日的炎熱似乎在品茶的時候被清涼都替代了。茶人所沖泡的三次茶湯，每一次都給人不同的感受，由淡淡花香到清茶之香，再到似無味之湯，那一種味道漸淡卻令人回味

無窮，似乎在齒頰之間彌留，耐人尋味。就像旁白所言：「品茶亦在品荷，此無味之味，乃至味也。」

## 雨後‧岩茶

晚秋時分，秋荷枯萎，沒有了盛開時的明麗，但別有一番韻味。那是一種孤獨的守望，更是一種隱忍的堅韌。正如老樅水仙，生長於峭壁，憑著自己的堅韌不拔的意志，在深谷之中，飽含霜露，布滿苔蘚，幽然靜微，只為與知音人相遇相知。老樅水仙作為岩茶，有著自身獨特的滄桑感，與秋荷的孤獨隱忍有著相似之處。茶人執傘漫步荷塘邊，望著滿塘枯荷，品一杯岩茶，感嘆人生百態。

## 品茶‧品人生

茶如人生。品蓮與品茶，於時間而言，來不得一絲急躁；於空間而言，來不得一絲喧擾。這就是品茶，綠茶的滋味從清新明麗到味淡如水，岩茶從微苦濃厚到生津回甘。人生便如茶一般，從青澀到滄桑，從追求絢爛人生到享受平凡淡泊，回味無窮，經歷過生活的苦，方能在回首往事時品味出人生的甘甜。

二十多歲的我們，就像是綠茶的第一湯，充滿了清新的香氣，這一階段是人生中最絢爛的時光，隨著成熟，我們漸漸地明白，平凡恬靜的生活也難能可貴；岩茶的微苦口感，就像是年輕的我們遇到的重重困難，對於現在的我們而言，那是略帶苦澀的，但隨著時光的流逝，這些暫時的挫折，終將成為我們人生中不可多得的寶貴財富，回首往事時，它們會變得美好而甜蜜。

詩酒趁年華，與茶，從偶然相識到必不可少。在學茶的過程中，我明白了只有靜心才能夠領悟到茶的美，才能夠知曉茶中蘊含的道理。我想，每一次與茶的融合都是一次淨化心靈的過程，不論我們身在何處，都要保持一顆初心，唯有這樣，才能看得明白、悟得透澈。

# 表演課件與現場照片

文學院15級師本班學生演繹

花格與茶品

蓮與茶的經典閱讀

夏荷的明麗

秋荷的沉寂

## 一　閩南日報：閩南師大舉行「梨花風起正清明」主題詩會

四月八日晚,由閩南師大文學院主辦,泠音琴社承辦的「梨花風起正清明」主題詩會在潺潺琴音中拉開序幕。詩會內容形式豐富多彩,琴與詩相配、與曲相和、與香繾綣,盈盈軟軟,更有南音詩頌、茶道荷香、戲曲與書法等。

## 二　閩南日報：「茶道與茶藝」主題活動在茶之序上演

五月十四日,二〇一七閩南詩歌節——「茶道與茶藝」主題活動在漳州「茶之序」文化生活館舉行。當日,臺灣明道大學人文文學院院長蕭蕭、臺灣明道大學國學研究中心主任羅文玲作了「一碗茶湯見真情」的主題演講,從茶葉的精神層次、茶席的歷史刻度、藝術風格等多方面,深入淺出地講解了茶道藝術與文化。活動上,閩南師範大學學子傾情演繹了茶藝表演。漳州「茶之序」文化生活館相關負責人還對旗下產品「芝山紅」吉茶濃香型鐵觀音進行了介紹。

該茶藝節目先繼在清明詩會和閩南詩歌節活動中上演,得到了媒體的關注與觀眾的好評。

# 煮雪 · 烹茶 · 悦詩吟

## 創作緣起

| | |
|---|---|
| 主　　題 | 茶席設計——還原茶詩中的宋代飲茶場景 |
| 讀　　典 | 《大觀茶論》、《人間有味是清歡》、《蘇東坡》、《茶寮圖贊》 |
| 演出時間 | 二〇一七年　端午 |
| 劇　　本 | 蔡鈺 |
| 指導老師 | 林楓 |
| 演出團隊 | 三人，其中，一人解說茶席、一人為舞者，一人負責製作PPT |
| | 文學院十四級漢語言文學專業、國際漢語教育專業學生演繹 |

　　文人雅集是中國文化史上一種獨特的現象，最知名的便是王羲之的《蘭亭雅集》。曲水流暢，那種「無意於嘉乃嘉」、隨心流暢的文人才情流進了多少儒士雅客的夢境之中。

　　《雅集》包括宴遊、品茗、飲酒、彈琴、下棋、賦詩、作畫等活動，是文人交流思想與增進感情的一種方式。當下正值端午佳節，追思詩聖，受文學院端午詩會雅集活動之約，創作以詩歌重構古代情境的茶席作品，以可觀、可讀、可賞的靜物展示與動態解說，從細節處品味宋代文人的生活雅趣與高雅氣度。

蘇軾是位茶癡，經歷了多年顛沛的貶謫生涯，道不明是苦茗陪伴了他，讓他最終從雪沫乳花中悟出「人間有味是清歡」的超然境界，還是他成就了苦茗，在他的筆下，茗茶已修煉成具有高尚情操的「葉嘉」忠士，茶形是「圓月」，茶香是「節操」，茶味使得「三碗味易」。與茶、與茶人，選取蘇詩中的茶詩題材，特別是從極具畫面感的構思中選取色彩對比最為豐富的茶席描述，再加以夢境的渲染，而《記夢回文二首》中的一虛一實恰能符合視聽欣賞的需要。

　　於是，我們從詩文中逐字逐句地尋找宋代茶具的線索，品味黑盞白湯前後的擊拂點湯，雪泥鴻爪，試寫詩句一二傳達當時詩人的心境，從而進一步感受宋韻的精緻、纏婉與風情，追思古代文人超凡脫俗曠懷達觀的精神氣質。

# 煮雪·烹茶·悅詩吟

| | |
|---|---|
| 場　　所 | 古琴教室 |
| 茶　　品 | 小團茶 |
| 角　　色 | 一人解說——十四級蔡鈺 |
| | 一人跳舞——十四級徐小萌 |
| | PPT製作與遙控——十四級逄錦燕 |
| 茶　　具 | 黑釉茶盞，白瓷茶湯瓶，竹筅，茶勺，小團餅 |
| 點　綴品 | 竹席，竹排，梅花，白色小石子，書法作品，屏風，藍紗 |

## 第一幕　緣起

**導語**

　　文人雅集是中國文化史上一種獨特現象，最知名的是王羲之《蘭亭雅集》。《雅集》包括宴遊、品茗、飲酒、彈琴、下棋、賦詩、作畫等活動，是文人交流思想與增進感情的方式。借著今晚的「詩酒趁年華」的主題，我們從蘇軾記夢回文二首中汲取了靈感，選擇布置一個具有宋代風韻的茶席，希望能從側面稍稍地展現出古代文人閒情逸致和超凡脫俗的精神氣質。

**解說**

　　十二月十五日，大雪初晴，夢人以雪水烹小團茶，使美人歌以飲餘，夢

中為作回文詩，覺而記其一句云：「亂點餘花唾碧衫」，意用飛燕唾花故事也。乃續之，為二絕句云。

其一
酡顏玉碗捧纖纖，亂點餘花唾碧衫。
歌咽水雲凝靜院，夢驚松雪落空岩。

其二
空花落盡酒傾缸，日上山融雪漲江。
紅焙淺甌新火活，龍團小碾鬥晴窗。

這裡詩人記述了一個雪霽天晴朗的美夢。在夢中詩人以白雪烹煮小團茶，伴著美麗女子動人的歌聲，細細品味好茶，同時在夢中創作回文詩。只可惜夢醒後依稀隱約只記得其中一句，但是在清醒的狀態下，隨著夢中靈感的湧現，接著完成兩首絕句。這兩首《記夢》迴環往復，不改一字，只是顛倒順序便可成新詩，立意新奇，遣詞造句的構思精巧，心思縝密。更有意思的是這兩首記夢全屬寫景敘夢製作，雖顛倒順序卻不影響景物的體驗。前後顛倒拜讀，俱是同一方意象情境，夢中景物意象於空靈雋永、樸質清淡中又添了幾分秀麗嫵媚。

宋代茶風盛行，宋朝人喝茶，喝的是「點茶」。這個點茶的「點」，是調製茶湯的一種方式：把茶葉蒸熟、漂洗、壓榨、揉勻，放進模具，壓成茶磚，再焙乾、搗碎，碾成碎末，篩出茶粉，撮一把茶粉，放入碗底，加水攪勻，以茶筅拚命用力打擊，慢慢出現泡沫，最後才端起茶碗細細品嚐。如今人們津津樂道的日本茶道和日本抹茶鼻祖便是宋代茶文化和宋代點茶法。

## 第二幕　展席

**解說**

　　宋人喜歡將茶席置於自然之中，因而常把一些取型捉意於自然的藝術品設在茶席上。整個茶席也如同設置在天地間一般。雪夜裡，在大地之上，梅花之下，一卷竹席隨意的鋪開，一顆心便可以暫時的寄放。竹席與竹排想傳遞一種淳樸厚拙、沉靜內斂的文人情懷；梅花既是取其凌霜傲雪的品性與詩人高潔的品質相輝映，又暗合詩中所描繪的季節。藍色輕柔的紗與飄灑俏麗的梅花能給人一種夢幻感，好似當年夢醒時分的蘇軾如夢似幻，舊夢依稀卻是美人隔雲端。

**茶席展示**

　　用單色黑釉的沉斂與白瓷的明靜來凝聚品茗時的靜雅平和，道家說：「大道至簡」，即唯有至簡的黑與白才能使人在沉靜淡泊中品出生命特有的況味。這篇作品是蘇軾被貶黃州時所作，繁華落盡的東坡居士也就如同他手中的那盞茶一樣，靜雅平和，樸質清淡卻又韻味無窮。黑釉茶盞色黑，當茶盞、竹筅與茶末三者相互激賞時，更容易在這蒸青淡雅中映襯出一抹獨特的驚艷。地上隨意擺置的書法作品寫的便是蘇軾的記夢回文二首，夢裡夢外，朦朧恍惚，揮毫而就。雖然主要茶器是黑白兩色，但整個茶席所追求的自然與隨意就如同生命的流動一般在其間從容地流淌。

　　這茶席以蘇軾的詩為開端，以蘇軾淡遠平和的心性為意蘊，取宋代茶席淡泊之美兼顧茶本清雅的品質，以自然之道詮釋茶之本然。

劇終

（劇本：蔡鈺）

# 聽君一「席」話

## ——評創新茶藝表演《煮雪‧烹茶‧悅詩吟》

張則桐教授（閩南師範大學文學院）

　　天地之間，雪夜之下，一美人歌舞奉茶，大詩人蘇軾在美人動人的歌聲，曼妙的舞姿中，邊以雪水烹建州北苑小龍團茶邊作詩。幡然夢醒居然還記住了其中的殘句，並連綴成兩首絕句。隨後隨著夢中靈感的湧現，作出了兩首完整的絕句。第一首描述了美人纖纖玉指奉茶，在漫歌弦樂之中，飛燕唾花碧衫的宮廷茶飲景象。第二首記述了太陽升起，窗外晴空融雪煮茶的過程。兩首絕句互為補充，既有人物的活動和環境氣氛，又有考察精細的茶藝過程。更為有趣的是此詩用回文寫茶詩，顛倒而讀，不但不影響對夢中景物的體驗，甚至都是同一番的情境，卻有著不一般的溫婉多情與空靈雋永，實為茶詩中的一絕。《煮雪‧烹茶‧悅詩吟》茶藝表演就是茶席布置、舞蹈和解說來營造蘇軾這兩首回文詩的意境。

　　梅花的疏影橫斜下，剪影的清美蘊藉中，一道頗具宋朝風韻的茶席映入眼簾，典型的黑釉茶盞是宋代茶藝沉靜內斂的象徵，隨意鋪散的竹席竹排象徵著茶人崇尚淳樸自然的品性。小龍團、茶筅與湯瓶是宋朝點茶法的必備茶具，點綴以書畫，屏風，藍白的輕紗帷布，將宋代「四藝」中的品茗與掛畫相結合，文人世界中的美學總是無處不在，無處不融合。

　　舞蹈與茶藝的結合在當下中國的許多文藝場合中都屢見不鮮，現在的民間茶藝舞蹈的設計大多是結合了當地的採茶、飲茶、鑒茶，集中展示茶文化

的區域特色。為傳統的茶文化注入新鮮的血液,滿足人們的休閒娛樂的需要,促使茶文化更加適應時代的發展。本茶藝表演詩人夢中的舞者,卻是純粹為了美而美,是情境下的自然流露,是未經雕琢與人為修繕的,茶道藝術與歌舞藝術的完美融合。

如果說唐朝是茶藝華麗初綻的元年,那麼宋朝就是茶藝蓬勃發展的盛世。唐朝的煮茶法發展至宋演變為更加具有藝術審美價值的點茶法。宋朝的茶葉大多製成茶餅,採用茶盞沖泡,宋徽宗曾在《大觀茶論》裡提出了茶盞的審美:「盞色貴青黑,玉毫條達者為上,取其燠發茶采色也。」宋代鬥茶,由茶湯瓶注水點茶,再以茶筅擊拂繞盞,泛起泡沫,其泡沫以白為貴,故選擇對比性強的的黑色,來襯托茶的白色。宋代茶館和茶席的掛畫以詩、詞、字、畫的卷軸為主,掛畫中的詩句也是所謂的「宋朝特色」。

一道精心布置的茶席,一支溫婉多情的舞蹈,配上得當的解說,這一幅《煮雪・烹茶・悅詩吟》圖,不僅將蘇軾這兩首絕句的意蘊內涵具象化展現出來,更將詩人淡泊平和的心性,宋朝雅致茶藝融合進表演中,帶給觀眾多層次的審美感受。

# 煮雪烹茶·一夢千年

## ——評茶席設計《煮雪·烹茶·悅詩吟》

蔡鈺（十四級非師二班）

### 擬把夢囈做詩篇，淺甌新火煮新茶

這個茶席的靈感來自蘇軾的〈記夢回文二首並序〉，蘇軾的一生如夢幻般跌宕起伏，他自己也常常將人生比作大夢一場。這兩首詩便是源於蘇軾的一個夢境。「十二月二十五日，大雪始晴，夢人以雪水烹小團茶，使美人歌以飲。余夢中為作回文詩，覺而記其一句雲亂點餘花唾碧衫，意用飛燕唾花故事也，乃續之為二絕句雲。」夢裡，天晴雪霽，雪水烹茶還有美人的淺吟低唱；夢外，詩人一揮而就留下了流誦千古的詩句，迴環顛倒、不改一字便是另一首詩、另一番況味。

其一
酡顏玉碗捧纖纖，亂點餘花唾碧衫。
歌咽水雲凝靜院，夢驚松雪落空岩。
其二
空花落盡酒傾缸，日上山融雪漲江。
紅焙淺甌新火活，龍團小碾鬥晴窗。

設計這個茶席的目的也是感於蘇軾的夢境，想以此追憶古人之風姿。而為了營造這樣的夢境，我們選用輕柔的藍紗來營造縹緲空靈的夢境，在乾冰升騰時讓舞者隨著音樂翩翩起舞，如夢似幻。

## 宋人茶風尚質樸，蒸青素雅顯真純

唐人愛飲酒，宋人喜品茶。酒是熱烈穠豔的，而茶是清淨素雅的，這也正是兩個時代人審美最大的不同之處。

我們的茶席也是以素雅為主色調。在茶具的選擇上用了黑釉茶盞與白瓷茶湯平，蔡襄《茶錄》中曾寫道：「茶色白，宜黑盞。建安所造者，紺黑如兔毫。其青白盞，鬥試自不用。」宋代鬥茶以茶湯乳花純白鮮明，著盞無水痕或咬盞持久、水痕晚現為勝，因此黑釉茶盞最適合鬥茶之需。黑釉茶盞的深沉厚重與白瓷茶湯平的瑩潤明淨素雅，黑與白這樣最自然、最簡單的底色正如宋代文人士大夫的性格一樣沉穩、內斂。宋人愛點茶，先以開水燙茶碗暖盞，以茶勺舀取茶末，用竹筅迴環攪動擊拂，再不時以茶湯平沖點，最後再注一次開水，待到茶沫餑勃然而起，泛起乳花且凝固，那點茶這道工序便算是完成了。

## 寒梅傲骨香浮動，小舟一葉寄餘生

將茶席設置在天地之間，以天地為席，在雪地之上，梅花之下，取雪水烹茶。不免使人想起《紅樓夢》中冷傲雅致的妙玉，悉心地拂下梅花上的積雪，將它儲藏，待來年遇到知己故人再為他們烹煮以表情誼。而蘇軾的一生又何嘗不是像梅花一樣的呢？宦海沉浮幾十載，唯一不變的就是那顆如赤子般的心。竹排取蘇軾詩裡「小舟從此逝，江海度餘生」之意，縱化大浪中，只要有一葉扁舟便是吾心安處、不喜亦不懼。梅的淩霜傲骨，雪的冰清玉潔，茶的淡泊雅致，小舟的自然隨性與詩人的氣質相互輝映。

這個茶席從茶到器，由景入情，以蘇軾的詩作引，取宋人素淨雅潔的審美，擬古點茶手法，旨在追慕先人之風。

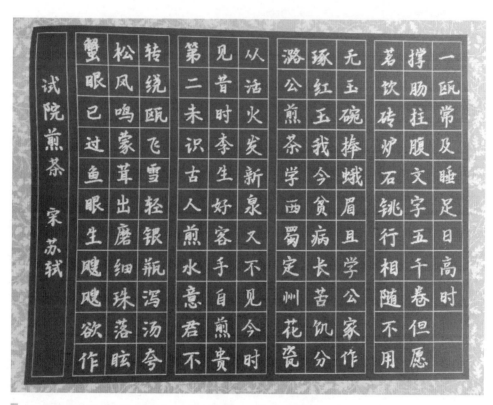

〔宋〕蘇軾《試院煎茶》，十八級陳英梓硬筆書法作品。

# 表演課件與現場照片

文學院十四級國際漢語教育專業學生演繹

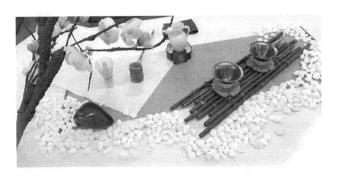

蘇詩中的茶席

解說茶席設計創意

蘇詩中的輕舞曼妙

作
蘇軾《浣溪紗》宋

晴誰入誰清洛漸漫

漫雪沫乳花浮午盏

蓼茸蒿笋試春盘

間有味是清欢

乙亥年书

〔宋〕蘇軾《浣溪紗》，十八級陳林鍛硬筆書法作品。

060

# 穿越茶　遇見詩

## 創作緣起

主　　題｜茶詩品讀——古典茶詩與現代茶詩的詩意構建

讀　　典｜《一字至七字茶詩》、《茶典》、《雲水依依——蕭蕭茶詩集》

演出時間｜二〇一七年十二月　歲末

演出地點｜長泰龍人書院

劇本、指導老師｜林楓

演出團隊｜三人，一人為行茶者、一人解說、一人負責製作PPT
　　　　　文學院十六級師本班學生演繹

　　十二月二十二至二十五日，龍人古琴研究院舉行原龍詩教中心成立儀式。活動舉辦期間，龍人古琴書院舉行了詩歌專題講座、蕭蕭詩歌研討會及藝能雅集活動。雲水茶藝協會受邀參加雅集活動，同期其他節目也以蕭蕭新詩為題材進行了朗誦與彈奏。同時，富有特色的弦歌表演，也將詩與琴串聯起來，撥動觀眾的心弦。

　　本次茶藝創作力圖在表演中通過古典茶詩與現代茶詩的對比，傳遞出不同時代的茶文化訊息，促使讀者更加細緻地體會《雲水依依——蕭蕭茶詩集》的創作內涵與深意。

蕭蕭係臺灣著名詩人，臺灣明道大學中國語言文學系教授，他的詩歌創作自然活躍，賦予自然之物以靈性之美。在他的筆下，茶是舒展身心不糾結，是靜候喚醒破寂寥，更是月光的前身，大山的呼吸。茶不僅留於甌杯之中，更是人間的心路。因此，選取人們耳熟能詳的茶詩，通過古今茶品、茶具、飲茶法等茶文化物化的展示，再加以蕭蕭茶詩段落的輝映，豐富了觀眾對茶的理解層次。儘管外物會變，唯有對茶的癡迷「洗盡古今」。關注詩，熱愛茶，以茶修行，以茶來一場古今對話。

▎海峽兩岸（漳州）茶文化課堂　「秋之雲席」

# 穿越茶　遇見詩

場　　所｜漳州長泰龍人古琴村龍人書院

茶　　品｜金駿眉

角　　色｜行茶者一人（氣質高貴）——洪鈺瀅

　　　　　解說者一人（氣質和順）——陳家琪

茶　　器｜白瓷茶壺、白瓷茶杯、白瓷茶托、白瓷茶葉罐、外朱內白磨砂面

　　　　　陶瓷茶海、青色紅底荷葉邊水盂、青色粗陶煮茶酒精爐、銀色銅

　　　　　藝錘紋賞茶荷、竹茶匙、白色桌布和銀色綢緞

## 第一幕　經典茶詩賞析

### 解說

今天讓我們一起共話一字至七字茶詩。

茶，

香葉，嫩芽。

慕詩客，愛僧家。

碾雕白玉，羅織紅紗。

銚煎黃蕊色，碗轉曲塵花。

夜後邀陪明月，晨前獨對朝霞。

洗盡古今人不倦，將知醉後豈堪誇。

初次接觸此詩，只覺得結構微妙，如同寶塔一般，層層搭建。當然此詩絕不僅是結構美，詩中內涵可謂韻味無窮。這首詩是唐代詩人元稹所作。

## 茶詩作者簡介

元稹，生於唐中期，機智過人，年少即有才名，與白居易同科及第，並結為終生詩友，共同倡導新樂府運動，世稱「元白」。他是寫下「曾經滄海難為水，除卻巫山不是雲」千古佳句的癡情人，同時也是一位愛茶人。

## 茶詩賞析

現在就讓我們一起細細品味這首古詩，由此洞見唐朝時的茶藝、茶具，煎茶法等相關的茶文化資訊。

「茶，香葉，嫩芽。」
唐時，人們飲用的主要是清蒸餅茶，採摘均為鮮嫩茶芽。

「慕詩客，愛僧家。」
「從來名士能評水，自古高僧愛鬥茶」當時的飲茶風尚，促生了瀟灑隨性的詩群，同期也出現了深諳茶道的高僧，這也不由得讓我們想到茶聖陸羽與詩僧皎然的故事。茶與詩，總是相得益彰。

「碾雕白玉，羅織紅紗。銚煎黃蕊色，碗轉曲塵花」
白玉碾碾碎之後的茶葉，用紅紗製成的茶羅篩分。再入茶銚煎茶，注入茶碗，茶湯泛起黃花「沫餑」，終成清香美茶。

「夜後邀陪明月，晨前獨對朝霞。

　洗盡古今人不倦，將知醉後豈堪誇」

朝與夕，古與今，茶文化的魅力如清風朗月，松下聽濤，款款而來，浸潤人生。古詩中蘊藏著泱泱茶文化，千年之前，承載著唐風宋韻；千年之後，以蕭蕭為代表的現代茶詩散發著從舌尖、喉間、心間再到人間百態的理解與禪思。

## 茶詩作者簡介

　　蕭蕭，臺灣著名詩人，臺灣明道大學中文系教授，現代詩教育工作者，長期關注臺灣現代詩發展的現代詩創作者。曾出版詩集《舉目》、《悲涼》、《雲水依依──蕭蕭茶詩集》、《天風落款的地方》等。

現在有請茶人上臺，讓我們在視聽中共同賞析蕭蕭詩集《雲水依依》所構建的茶國語系。（以下邊解說邊表演，兩者搭配要求自然和諧）

## 第二幕　蕭蕭茶詩賞析

茶藝　淨心、洗塵與燙杯。
茶品　武夷山桐木關金駿眉。

## 茶之眉
### 解說與表演

　　今天我們所飲之茶品為武夷山桐木關金駿眉。（「眉」字放PPT茶詩）「幾千顆細緻的芽尖，才有一彎會笑的細眉（慢），幾彎淡眉含笑（笑），挺起

奔競的八駿馬力（「力」蓋杯蓋），馳過金色海平面。」（援引蕭蕭茶詩《金駿眉》）。（放下茶葉罐）「極熱的火與極靜的綠，極軟的水與極躁的葉。」（援引蕭蕭茶詩《悟》）（「悟」字放下水壺）。與水的相遇，水釋放了茶前世的隱忍，茶賦予了水文人的滋味，與詩的相遇，詩道出了茶的心事，茶盛滿了詩的風情。

## 茶之顏
### 解說與表演

以至潔之白瓷襯托古銅色之金駿眉，白底紅心，似踏雪紅梅。（「梅」把水倒完）「前世欠你一片溶溶月色（看茶人），我還你一路樹蔭（看觀眾）（茶人奉茶給解說者），一路朗朗而過的笑。」（援引蕭蕭茶詩《月色是茶的前身》）。今夜的茶席，白色絹帶代表月光如水。淨瓷素器襯托茶湯之紅潤甜美，茶人提壺行茶恰似用手劃圓行禮，細心的拿捏與恭敬只為對得起茶的修行，在傾注出湯的那一刻共寄圓滿。（「圓滿」把水倒光）

## 茶之靈
### 解說與表演

「茶葉逐漸失去茶樹的翠綠（看），卻堅持保留山的呼吸（聞），（飲）在舌尖面彈跳，毛細孔裡學雲舒學雲卷。」（援引蕭蕭茶詩《舒卷》微笑）。茶乃天地間之靈物，她的轉化也帶來了天地和諧其樂融融的訊息，且以這杯茶贈與愛茶人，共品茶中那份寧遠與和諧。

## 茶之心
### 解說與表演

「泡茶吧！我在陽光下延伸的脈絡，就能為你在琥珀色裡舒展」（援引

蕭蕭茶詩《茶葉的召喚》）。盞中茶湯正暖，緩緩飲下，輕柔淡雅的茶香於口中激盪釋放，茶韻久久不散。此番你我飲下的是茶湯，亦是情味。以茶觀心，由圓滿至虛無，由濃烈轉清淡，變化中的茶湯倒映茶外的心路。拿起，放下，何須苦心破煩惱。（「惱」字蓋上杯蓋）三飲得道，以茗邀約，洗盡倦意，共用芳華。

## 第三幕　結語

**解說與表演**

　　茶是一種生活方式，茶融入生活當中，成為儒釋道介入人生活的一種載體。當年元積與友人共飲清茶，飲下的不僅是清香的茶湯，亦是對人生感悟與閱盡人事的慰藉。感恩於茶，感恩於詩，通過古詩與新詩的解讀，我們望見了古人的風骨，預見了今日的韶華。洗盡古今人不倦，將至醉後豈堪誇。感謝各位愛茶人，更感恩與茶‧詩相遇。

<div align="right">

劇終

（劇本：林楓）

</div>

# 且讓情意在茶湯中蕩漾

羅文玲主任（臺灣明道大學國學研究中心）

**布置一張茶席，是傳遞溫暖情意最有意義的事！**

　　不論是臺灣的東方美人、日月潭紅玉或是漳州的白芽奇蘭，奉上一碗清淨的茶湯，讓茶香在屋子裡流動，茶人的深深情意可以在茶席中自然流露。閩南師大茶道林楓老師，總是在茶席中傳遞溫暖自然的情意。

　　記得在日本京都旅行時，看見許多日本茶室中都掛著「一期一會」的掛軸，「一期一會」這個詞彙最早出現在江戶德川幕府時代的井伊直弼（1815-1860）所著的《茶湯一會集》中。書中這樣寫著：「追其本源，茶事之會，唯一期一會，即使同主同客可反覆多次舉行茶事，也不能再現此時此刻之事。「期」指的是一生的時間，「會」指的是遇見，表達的就是每一次茶會的細節都是一生中唯一的一次體會。即便每一次都是同樣的茶人與喝茶的人，其感受也是無法重複的。

　　因為人生無常，所以珍惜著每一個當下。在快速的現代社會，珍惜當下的每一個時空，為相遇的朋友奉茶是一種自然而然的動作，一錯過，也就無可追索了。

　　慧黠的林楓，在不同時刻，帶領雲水茶藝協會學生設計茶席並演出茶的音樂劇，往往依循自然法則，掌握文學典故，演示精彩多元的茶音樂。

茶席，依照季節變化，節氣特色，作為布置靈感，化為不同風格的茶席，展現春有百花秋有月，夏有涼風冬有雪，春露冬雪總有不同的色彩、不同的點綴。

這齣茶音樂劇，以濃醇的赭紅色系，傳遞著茶席的人情溫度，如冬日火爐的醇厚感。茶具，選擇純白色系搭配，溫潤純粹，讓人與人的溫暖情意，暢然地流動於茶席間。

穩、悠、沉、長的哲理思維，融入在案席上的每一方寸，每一角落。

**一方茶席，一方道場，呈現出人間的小劇場！**

茶人隨心而往，帶領著喝茶的人，進入精心布置的情境，去體會茶人待客的情意。

茶道的美，除了品茶時感官的歡喜，最主要還是在於感官之外的審美意識，這才是茶道真正美的所在，視覺、味覺、嗅覺開啟，物質與精神，心靈和感官調適，茶道全方位、大和諧的整體美。

**一屋、一桌、一壺、一盞，完全呈現茶人的心與情的流轉，讓人動容。**

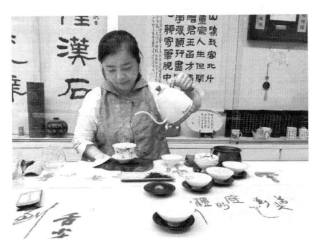

▍臺灣明道大學茶道課堂　羅文玲教授正在授課

# 茶與詩、茶與人的約會

## ——評創新茶藝《穿越詩　遇見茶》

陳家琪（十六級非師二班）

　　我國歷史悠久，文化脈絡縱深，茶與詩，二者皆為中華優秀文化的瑰寶。二〇一七年十二月二十二日晚，由文學院雲水茶藝協會編演的茶藝節目《穿越茶　遇見詩》在長泰龍人古琴村龍人書院正式演出。

　　這是一個將古今茶詩與茶結合的茶藝節目，以茶為媒，穿越時空，融合了對茶的理解和對人生百態的體悟與禪思，是一個既有文化內涵又貼近人們生活的藝術表演。

## 古今茶詩的相遇

> 茶，香葉，嫩芽。慕詩客，愛僧家。碾雕白玉，羅織紅紗。銚煎黃蕊色，碗轉曲塵花。夜後邀陪明月，晨前獨對朝霞。洗盡古今人不倦，將知醉後豈堪誇。
>
> 　　　　——元稹《一字至七字詩》〈茶〉

　　解說人首先展示並朗誦出這樣一首結構如同寶塔一般的古詩，該詩出自唐朝詩人元稹，不僅結構美，同時蘊藏著內涵。茶葉用白玉碾碾碎，後用紅紗茶羅篩分，再入茶銚煎茶，最後入茶碗，茶湯泛黃花薄沫，終成一杯清茶。通過解說，觀眾對唐朝時的茶品、茶具，煎茶法等相關的茶文化資訊有

了初步瞭解。

　　解說人後以穿越古今的視角，在介紹完古詩元稹《一字至七字詩》之後，把目光拉回了現代，走進了現代臺灣詩人蕭蕭的詩集《雲水依依》的茶詩體系。她引用了詩集中的《金駿眉》、《悟》、《月色是茶的前身》、《舒卷》、《茶葉的召喚》等部分，結合泡茶步驟，與茶人泡茶動作相配合，說茶與行茶有機融合。如援引《舒卷》的那部分，說到「茶葉逐漸失去茶樹的翠綠」時，茶人望向杯中的茶湯；說到「卻保留山的呼吸」時，茶人靠近茶杯輕嗅；說到「在舌尖面彈跳，毛細孔裡學雲舒學雲卷」時，茶人飲茶。茶詩與茶人的動作相呼應，相得益彰，細節的捕捉，提升了節目的流暢度，增強了與觀眾的互動。

## 一片冰心在玉壺

　　茶席，是茶藝表演舞臺之上，最吸引人的一方小天地，它滿含設計者的細膩心思與精巧構思。茶席的布置，使用了純白桌布配以天藍色的紗幔，增強浪漫流動之感；白瓷茶具，晶瑩透亮，玲瓏潔白；荷邊水浴，給人以塘中蓮隨風動的清新感；在一片清麗淡雅的氛圍中，一抹朱砂紅的茶海與茶人的朱紅色茶服相輝映，溫暖宜人，與金駿眉茶品氣質相符合，為茶席增添了一絲別樣色彩。

　　解說人聲線沉靜優美，娓娓道來；茶人眉眼含笑，熟稔自得。一語一動，分工明確又配合默契，表演自然。表演中還能看到許多用心設計的細節，比如茶人開始泡茶時，從爐上提起水壺，可見爐中搖曳的火苗散發著光熱；暖色燈光，使茶席與茶人更加和諧，舞臺效果充滿暖意等。

　　這一切用心，都是為了最好的呈現。

## 茶無言，人有情

茶人的泡茶過程，分為了茶之源，茶之顏，茶之靈，茶之心四部分，由此茶彷彿有了形象，更加靈氣動人，配合茶人熟稔自得的泡茶手法，杯中的金駿眉「活」了起來。這場茶藝表演並不只是單一的表演，還加入了與觀眾的互動，在最後的奉茶環節，茶人端茶為舞臺下的蕭蕭老師等觀眾奉茶，打破了演出空間的局限，增強了互動性。一杯熱茶，溫暖無言，成為了人們之間一道溫暖的連接。

從古及今，茶與詩都是我國文化脈絡的重要組成部分，它們在各自的體系中散發著光芒。而這樣一場茶藝節目，連接了古時元稹與現代詩人蕭蕭的茶詩，讓茶與詩有了一場美妙的相遇。精緻的「服化道」、用心設計的細節，解說人與茶人的默契配合，這是一場充滿人情味與茶香詩意的茶藝表演，是茶與詩與人的約會。

# 表演課件與現場照片

文學院十六級師本班學生演繹

古體詩與現代詩的比較

茶與器的融合

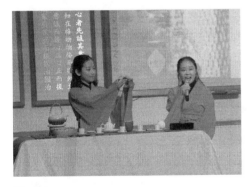

賞茶説茶

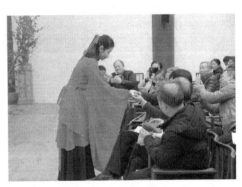

敬奉香茗

中國新聞網、中國網、福建日報、閩南日報、東南網：長泰舉行海峽兩岸詩歌教育交流活動　兩岸學者共探傳統人文教育模式

　　中新網福建新聞十二月二十三至二十四日，由閩南師範大學文學院、臺灣明道大學人文學院和龍人古琴研究院主辦的海峽兩岸詩歌教育交流活動在長泰龍人書院舉行。閩南師大黨委副書記鍾發亮出席活動，復旦大學、廈門大學、韓山師範學院、華僑大學、臺灣暨南國際大學等兩岸高校知名學者、詩人、傳統製作技藝傳承人、社會人士及我校文學院部分師生等八十多人參加活動。

　　本次活動包含蕭蕭詩歌教育與文學創作研討會、詩歌教育交流會、第四屆閩臺粵（部分）高校院長協作會議、「原龍詩教中心」揭牌儀式、葛兆光蕭蕭國學系列講座、蕭蕭詩歌朗誦會等內容。兩岸詩人、專家學者對蕭蕭的詩歌創作和詩教實踐進行探討總結，從不同角度闡述對當下人文教育的反思，探討傳統文化建構下新的人才培養模式。

　　此外，活動期間還舉行了閩南師範大學文學院──龍人書院原龍詩教中心成立儀式，以推動閩臺合作和校企的深度融合。此次原龍詩教中心的成立，將進一步加強閩南師大與兩岸三地各界文化人士的聯繫與合作，共同探討和發揚中華民族的傳統文化，探索融詩書琴茶等傳統文化元素為一體的傳統人文教育模式。

該茶藝節目在蕭蕭詩歌朗誦會上演出，得到了兩岸三地各界文化人士的好評。中國新聞網、東南網等媒體進行了報導。

# 喜茶宴

## 創作緣起

主　　題｜茶俗茶禮——從婚慶喜事中感受茶文化蘊含的教化功能
讀　　典｜《茶典》、《茶與民俗風情》、《詩經》、《茶疏》、《紅樓夢》
演出時間｜二〇一七年四月二十五日　海峽兩岸茶文化課堂開幕
劇本、指導老師｜林楓
演出團隊｜十人，一人為行茶者、一人解說，其餘八人負責演出多幕情景劇
　　　　　文學院十六級師本班、漢語言文學、國際漢語教育專業學生演繹

　　二〇一七年四月二十五日，閩南師範大學文學院與漳州市海峽兩岸茶業交流協會、漳州茶之序文化發展有限公司喜結連理，共同搭建「海峽兩岸茶文化課堂」，這一旨在促進兩岸茶文化交流，弘揚中華傳統文化，助推漳州茶產業發展的文化項目落地，正式掀開了校企會三方戰略合作的序幕。作為活動主辦方，除了舉辦揭牌儀式與導師聘任儀式外，還須現場演繹一個集文化內涵、地方特色和舞臺效果為一體的節目烘托氣氛，顯示文學院茶文化教學的實踐成果。

　　因此，本次茶藝編創需要體現三個著重點：一是文學性。有別於其他職業培訓機構，文學院的習茶集說茶、寫茶與研茶為一身，旨在從經典閱讀中延伸茶文化的人文底蘊，尋跡並延續茶對現代人精神風貌的影響。而在此類

題材中，無疑，《詩經》中的選段對國人溫良敦厚的性情的塑造足以構建禮儀教化的背景。因此，唱出詩經〈鵲巢〉，演繹詩經〈鵲巢〉，加以「敬奉茶、送茶禮、認親茶、謝恩茶」等與茶有關的禮節穿插，勢能喚醒大眾的文化基因，〈鵲巢〉中所引起的人類情感共鳴，「繞樑於耳」。二是帶入感。有別於以往茶藝表演局限於舞臺之上的展示，本次演出要將大眾的情緒充分調動，不限於欣賞，而是多角色衝突下的劇情走向將觀眾的視聽甚至是味覺（當場每人一杯甜茶）深深吸引住，婚慶喜事無疑最能激發現場的氣氛，「請飲甜茶添百福，四時如春永安樂」，觀眾在「俗語」、「里路」和「彩頭」中體驗「閩南味」，在「提親」「拜天地「鬧洞房」中沾染「喜氣」，同「新人」一起開懷大笑。三是達成教育效果。當前的校企會以茶為媒締結了合作協議，兩岸茶人以茶為媒達成了共識，取自茶為「媒介」、「媒人」的樑橋紐帶作用，源於中華民族對忠貞的崇尚，對約定的堅守。看似守舊的古禮其實蘊含著茶的教化功能，現場表演寓教於樂，從而將茶性的人文寓意表達傳遞出來。

文學院十六屆泉州籍校友婚禮現場拍攝

# 閩南婚俗

## ——喜茶宴

| | |
|---|---|
| 茶　品｜ | 閩紅 |
| 配　料｜ | 桂圓、冰糖、蓮子、紅棗、花生、冬瓜條 |
| 角　色｜ | 行茶者——十六級洪鈺瀅、解說者——十六級陳家琪 |
| | 新郎——十六級林金生、新娘——十六級羅世姣 |
| | 伴娘一——十六級葉詠薇、岳母——十五級趙成艷 |
| | 婆婆——十六級郭雅麗、伴娘二——十七級簡舒婷 |
| | 伴郎一——十七級陳銘傑、伴郎二——十七級王芳仁 |
| 茶　器｜ | 三色蓋碗三個、百年好合蓋碗兩個、漆盤兩個、茶荷、旗鍛、紅色桌布、帶把茶杯一對、品茗杯若干、燒水壺 |
| 輔助道具｜ | 香爐一個、一對紅燭、彩禮盒龕、茶餅一個、紅包袋 |

## 第一幕　開場

**解說**　茶樹是締結同心、忠貞不二的象徵。我國古代婚禮行聘都用茶，謂之茶禮。閩南地區沿襲古禮，在議婚、訂婚、出閣、迎親、成親這幾個階段，茶禮與茶俗貫穿其中。今日，我們還原「以茶為媒」的嫁娶茶俗，以此，品甜茶，觀茶禮。口說好話，心想好事，誠遞吉祥。

## 第二幕　議婚　相親環節

**解說**　女方的父母讓待字女兒從臥室出來奉茶敬客。男方借此機會觀察女方的儀態。準新娘可以利用端茶的機會，用眼角瞄一下準新郎的模樣，若彼此滿意，即可訂婚。

## 第三幕　訂婚　送定環節

**解說**　男方向女方行聘送彩禮，彩禮稱「茶禮」而女方受聘稱「吃茶」。明代許次紓在《茶疏考本》中說：「茶不移本，植必子生」。諭指雙方的婚姻關係一旦確定就不再變化猶如茶性不二植，兩邊婚事定下來後，如女子再受聘別人，會被世人斥為「吃兩家茶」。因此茶性也被譽為忠貞不二的象徵。在《紅樓夢》第二十五回中，王熙鳳曾借吃茶打趣林黛玉：「吃了我家的茶，即為我家的人。」意指如此。

## 第四幕　出閣　迎親環節

**解說**　之子于歸，百兩御之。
　　　　（現在我們新郎的迎親隊伍，正在路上）（音樂小聲）
　　　　開始演唱
**演唱**　《詩經》〈鵲巢〉
　　　　維鵲有巢，維鳩居之。之子于歸，百兩御之。
　　　　維鵲有巢，維鳩方之。之子于歸，百兩將之。
　　　　維鵲有巢，維鳩盈之。之子于歸，百兩成之。
　　　　（現場演繹，人聲結束，人也退去）

**解說** 女家沏茶請迎親隊伍，（手指一下完畢的桌子）陪新郎前去迎親的「檳相」要設法偷取兩支茶盅，帶回男方家放在洞房的新床下，俗稱可使新娘早生貴子。

## 第五幕 擺宴 迎娶環節

（婆家備好喜茶宴，款待來賓。同時，婆婆拿著茶席和桌布，鈺瑩拿著籃子、托盤，一直布置）

**解說** 接下來，新郎正帶著新娘步入喜茶宴席。（音樂大聲）

**觀眾互動** 我們要看新娘

**解說** 請飲甜茶添百福，四時如春永安樂。

（新人坐下，布置完畢）

### 茶席展示 喜茶宴席

**茶品** 閩紅（念的時候，茶人泡茶）

**配料** 桂圓、冰糖、蓮子、紅棗、花生、冬瓜條

**湯色** 金黃透亮（沖泡的時候展示）

**滋味** 香甜飽滿（分差）、水甘味美（品飲）

（婆婆帶著新人，順次向老一輩到後輩奉敬「認親茶」）

（茶人歸置蓋碗）

### 情景劇演出

（新郎迫不及待地掀新娘的蓋頭……）

**婆婆** 「這是我家的新媳婦，來這裡認認親。」（一手搭著新娘的手）

（茶人退場）

**伴娘** （拿兩個蓋碗茶盤）

**婆婆** 這是長輩阿公，這是長輩阿婆……

**伴娘** 請飲甜茶添百福（閩南語）

**新娘** 請阿公喝茶，行注目禮

**伴娘** 四時如春永安樂（閩南語）

**新娘** 請阿婆喝茶，行注目禮

（兩邊禮儀向各位嘉賓上茶，品甜茶。）

## 第六幕　婚慶　成親環節

**解說** 婚禮當天晚上，新娘在伴娘的協助下斟好甜茶，以迎接前來鬧洞房的
客人，此間數日內，新娘端茶見客，俗稱「食新娘茶」。

**情景劇演出**

　　同時，伴娘把盤子放在桌子上，從後面走開，把剩下的兩碗放在盤子
上，並點好蠟燭（已經在桌子上立起來）再端好茶盤回到舞臺前。新郎新娘
端坐在舞臺中間的兩把靠背椅子上
（旁邊有兩個伴郎的吆喝聲，我們要來鬧洞房）。（音樂大聲）

**新郎** 你們兩個就愛湊熱鬧，來見過嫂子，先喝杯茶。

**新郎** 嬌兒，這是大壯，我的發小。

**新娘** 請喝茶。

**伴郎一** 這茶不苦，反而是甜的？

**伴娘** 因為裡面加了桂圓冰糖。

新郎　嬌兒，這是小兵，睡在我上鋪的兄弟。

新娘　請喝茶。

伴郎二　這個三炮臺裝的挺多內容，還有花生和紅棗。

伴娘　大家說，這是什麼意思？

眾人喝　早生貴子，甜蜜富貴。

伴郎二　好多學問，我們讓家裡人也向嫂嫂學學，這閩南味。走走——

（新人返回椅子，伴娘關掉蠟燭燈）

（音樂根據氣氛調整音量）

（茶人收拾桌子上茶具，伴娘上香爐、紅燭和香，同時放兩碗茶。撤走一張椅子到左側）

（同時，新娘換裝）

## 第七幕　認祖　禮成環節

解說　婚禮第二天，祭祀祖先和神明。新人向家中長輩敬奉「謝恩茶」。先祖輩，次父輩，先男後女，逐個敬奉。長輩接飲了茶，要在茶盤內壓上「紅包」，俗稱「壓茶甌」。

**情景劇演出**

婆婆　（點好香，叫來新人，同向朝著神臺祭拜）

三人　（把桌子上的茶盤拿到跟前，婆婆插香，新郎坐下，之後，新娘走到新郎旁邊，新郎站立）

新人　（同聲）娘您快坐下。（雙雙跪下）

新郎　娘親喝茶，感謝您多年的養育之恩。

新娘　（行奉茶禮）

**婆婆** 好好，紛紛喝下，放在座子上。紅包放在茶盤上，祝你們新年紅紅火火，步步高升，咱家也早日添丁。

**新人** （起身謝禮）

**伴娘** （將壓著紅包的蓋碗展示給眾人）

（三人分別在椅子上坐下，閒聊起來）（音樂停下）

## 尾聲

**解說** 敬奉茶、送茶禮、認親茶、謝恩茶。茶文化博大精深，宜雅宜俗，不僅是沁脾醒心的茶飲，精妙美倫的茶藝，還有今日還原的茶俗風情。「茶」教化百姓，涵養美德，它折射出閩南文化以孝為中心的家祠禮法。茶是天地間的靈物，在這春回大地之際，我們品茶，亦是品天地人和，品人間溫情。

<div align="right">

劇終

（劇本：林楓）

</div>

# 以茶祝福一生的圓滿

李阿利（國際茶道師）

　　極美好的因緣，認識林楓。是在二〇一二年漳州詩歌節時；初見她，她是一位端莊秀麗又充滿熱情很有理想的老師。尤其在多次的相聚，她總是以學生為中心，以黃金明院長的交代為己任，要把對「茶」的美好，在文學院中文系裡帶進學生們的生活及生命中。

　　我萬分的佩服！在二〇一八年暑假，林楓老師更千里迢迢地把握短短的十來天到臺灣彰化，見習「茶」是可以在寓教於樂中，學習生活禮儀的教養及藝術美學的學養，並進而培養內在美好的修為。林楓她亮晶晶的眼神告訴我，她一切的努力皆是期盼增進自己的教學厚度與深度，我更是感動！

　　認識美是教養的第一步，華夏民族文化博大精深，在禮記中記載「鄉飲酒義」。鄉飲酒禮是中國流傳久遠的教化活動，鄉飲酒禮最早可追溯至西周是鄉州鄰里之間定期的聚會宴飲。以敬老為中心。把一份情義隨著歲月的流傳，婚喪喜慶中，訴說著所有人的殷切叮嚀與真摯祝福。

## 以茶代酒，天長地久

　　林楓老師課堂上教學內容以茶知識、茶技能、及提升學習者內在涵養為要，能安排借由表演課讓同學親身體驗茶融入生活裡、生命中，學習一切禮儀規範與規矩，體會中華文化是很具體有力的。

在《喜茶宴》，同學借由《茶典》、《茶與民俗風情》、《茶經》、《紅樓夢》的學習，珍惜古今文化，我相信同學們對父母給予的愛及自己的未來，如果有因緣進入婚姻生活中，會更珍惜「茶樹締結同心，忠貞不二」的象徵，會更把握住婚姻的真諦，以敬以愛以和，創造幸福美滿的家園。

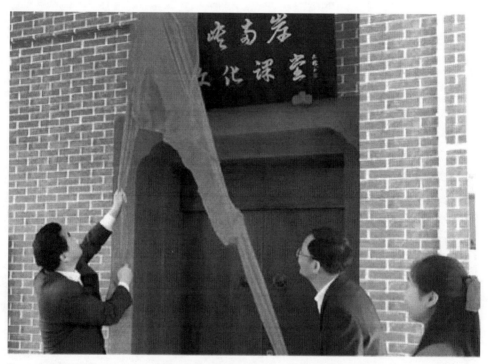

閩南師範大學校長李順興與漳州市海峽兩岸茶業交流協會會長劉文標為「海峽兩岸茶文化課堂」揭牌

# 啜茶唇齒香・人間真味存

## ——評創新茶藝《喜茶宴》

葉詠薇（十六級非師二班）

### 歡縈喜茶由何起？餘香雀躍喜梢頭

閩南喜茶宴是指閩南地區的人們在舉辦婚禮時，行聘皆採用茶。以茶作為媒置辦婚禮的特殊習俗。二○一八年三月二十七日，正值海峽兩岸茶文化課堂開幕之即，閩南師範大學文學院雲水茶藝協會以閩南茶俗為素材，結合《詔安茶志》對當地民俗風情的介紹，創作演出了茶藝節目《喜茶宴》，帶動現場觀眾真切地體驗了一把茶禮融入生活的獨特韻味，也寓意校企合作、喜結連理，將開幕式活動推向了高潮。

《禮記》曾言「昏禮者，將合二姓之好，上以事宗廟，而下以繼後世也，故君子重之」。茶樹是締結同心、至死不渝的象徵。我國古代婚禮行聘都用茶，謂之茶禮。閩南地區沿襲古禮，在議婚、訂婚、出閣、迎親、成親這幾個階段，茶禮與茶俗貫穿其中。表演生動還原了「以茶為媒」的嫁娶茶俗，以此品甜茶，觀茶禮。口說好話，心想好事，誠遞吉祥。

### 再現喜茶古早味，一朝昨日亦朝今

「牲酒賽秋社，簫鼓迎新婚。」圖文並茂，視聽相伴，旁白自是娓娓道來，細數喜茶宴的緣起。喜茶宴表演亦緣從浩浩蕩蕩笙歌鼎沸的迎親隊伍的出場得始，男方和女方分由兩路，從觀眾席兩側通道款款出場，應著原創背

景樂《詩經》〈國風‧鵲巢〉一路喜氣洋洋，間或同觀眾互動營造歡聲雷動的喜慶繁鬧氛圍。

收下茶之聘禮後，舞臺一側的迎親隊伍中的樂人歡心喜悅，深情詠唱：「維鵲有巢，維鳩居之。之子于歸，百兩御之。維鵲有巢，維鳩方之。之子于歸，百兩將之。維鵲有巢，維鳩盈之。之子于歸，百兩成之。」借由〈鵲巢〉道出親友對新人婚後美好幸福生活的由衷祝福。借助表演，觀眾對《詩經》不再陌生，〈鵲巢〉裡描繪的迎親隊伍彷彿穿越千年與新人的喜悅相遇，與觀眾的體驗碰撞。

迎親的「儐相」設法伺機偷取兩支茶盅，帶回男方家放在洞房的新床下，寓意新人早生貴子。認親宴上婆家備好以紅茶為湯底，調配以桂圓、冰糖、蓮子、紅棗、花生、冬瓜條等物共同烹煮，進而款待來賓。現場擺設的喜茶宴一時間得一股熱騰騰煙裊裊的熱湯浸潤縈環，隨著茶人嫻熟的動作浸泡出金黃透亮、水甘味美的喜茶，剎那間室內充盈起香甜飽滿的甜膩之氣。再看那頭，新郎扶著嬌羞的新娘款款步入喜茶宴席。婆婆帶著新人，順次從老一輩到後輩奉敬「認親茶」，當新娘敬茶時，口念閩南四句為新娘討個好彩頭，道說：「手捧甜茶跪廳中，敬奉爹娘上輩人。請飲甜茶添百福，四時如春永安。」認親茶預示著新娘在男方家中的地位得到認可。洞房成親當晚，伴郎常會帶著眾人前來鬧洞房，此時，新娘在伴娘幫助下沏好新娘茶款待前來鬧洞房的賓客。一盅茶湯映月滿，流光溢彩享福運。新人手遞的喜茶不單單是一碗依靠舌苔鼻尖感官傳導的茶湯，更是新人敬謝賓客遠道而來慷慨祝福的饋禮。一口暖融融香沁沁的茶湯下肚，暖胃亦是寬心。

「順於舅姑，和於室人，而後當於夫。」婚禮第二天一早，新人攜手祭祖上香祭告列祖列宗，請祖先保佑這段姻緣美滿幸福。新娘和新郎為感激長輩的養育之恩，往往會對家中長輩敬奉謝恩茶。長輩會回贈給一包紅包，得到的紅包會將它壓在茶甌底下，俗稱「壓茶甌」，寄寓著長輩對新人婚姻的

祝福及對家庭關係重組的美好憧憬。

　　場景表現中以茶為媒介串聯還原了閩南特有之婚慶俗禮。從茶禮到茶湯，自茶香於茶韻，茶溝通古今，縱橫羑渺，揭示了閩南人對茶的虔誠，對生活的至誠，對自然的敬畏。

### 尋常一樣窗前月，才有梅花便不同

　　「昔人謝堀埞，徒為妍詞飾。豈如珪璧姿，又有煙嵐色。光參筠席上，韻雅金罍側。直使於闐君，從來未嘗識。」古人曾稱道茶器有靈，有「姿色」，有「韻雅」，一套匹配的茶器能讓人愈發心曠神怡，亦能最大程度發揮茶性。

　　於是刻意挑選仿清粉彩萬壽無疆花蝶蓋碗作為表演主要道具，高度還原了長輩對新人舉案齊眉、琴瑟和鳴、百年好合的祝願見，諸瑣末的良苦用心。大氣的紅藍黃三色蓋碗，也溫存新人對來賓親朋的答謝，無論是新人，還是長輩，亦或賓客，盡可在恰到好處的溫盞中感受到燕爾新婚的暖絨甜融。

　　共飲一碗茶，入喉的不單單是先苦後甜的甘澀，更是對人生的滋味的品悟，但望福緣鴛鴦今後的生活相濡以沫，相互扶持，攜手終老。

　　從茶到器、從人到境，精心設計的氛圍將現場觀眾的感官充分地調動，在節目接近尾聲之時，每人「榮幸」地品得「新人」的甜茶。「當時只覺得一股清甜的滋味一直暖到心裡，喝下是甜蜜更是吉祥」、「我結婚的時候也讓媽媽給我煮甜茶」、「這杯茶太有力量了，讓人興奮激動」等等，現場觀眾的生動描述，也使得我此刻的筆端彷彿又沁出了茶香。

# 表演課件與現場照片

文學院十六級師本班、漢語言文學、國際漢語教育班學生演繹

茶禮作為彩禮的重要物件

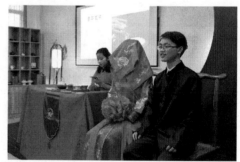

新人步入喜茶宴

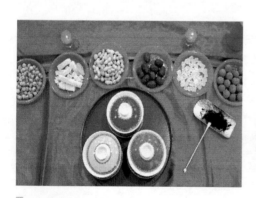

喜茶宴席

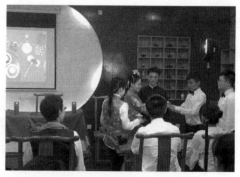

新人向來賓敬奉茶

一　中國新聞網短視頻：閩南茶俗《喜茶宴》，你想體驗嗎？

二　中國新聞網、鳳凰網等：海峽兩岸茶文化課堂在福建漳州揭牌

三　新華澳報、閩南日報：以茶會友　以茶論事

四　中國臺灣網、你好臺灣網、東南網、漳州新聞網：海峽兩岸茶文化課
　　堂漳州開講

　　中新網三月二十五日電（張金川）二十五日上午，閩南師範大學文學院
與漳州海峽兩岸茶業交流協會、漳州茶之序文化發展有限公司共建的「海峽
兩岸茶文化課堂」舉行揭牌儀式。這是漳州茶企在福建高校設置的首家茶文
化課堂，目的在於傳播中華優秀傳統文化，深化茶文化研究，促進兩岸茶文
化交流，助力茶文化產業發展。

　　「自古以來文人的世界不只有詩有文，還有琴棋書畫花茶酒，圍繞著品
茶所進行的活動，是一種生活美學創作的活動，是培養高雅氣質與人文情懷
的藝能。」

　　閩南師範大學文學院院長黃金明在致辭中表示，「海峽兩岸茶文化課堂」
在閩南師範大學建立，是繼「龍人古琴課堂」之後閩南師大文學院另一校企
深度融合，以文學實踐基地的建設推動應用型人才培養的創新嘗試。

　　隨後，閩南師範大學文學院與「茶之序」文化有限公司進行了簽約儀
式，並向茶文化課堂的外聘導師頒發了聘書。來賓們共同欣賞了由閩南師範
大學雲水茶藝協會以閩南茶俗為創作素材的茶藝節目《喜茶宴》，體驗茶教
化禮儀，融入閩南百姓生活的獨特韻味。

　　臺灣明道大學中國語言文學教授蕭水順帶來了茶文化課堂的第一講〈茶
心詩心‧一線牽的那一線〉，他闡述了茶文學的藝術魅力，以茶載道，以文

化人，讓大家感受人文藝術溫潤人心的美好。

　　「在大學設置茶文化課堂是非常有意義的，通過茶文化課堂教育中推動茶文化。」臺灣明道大學國學研究中心主任羅文玲是茶文化課堂的一位臺籍外聘教師，她在接受中新網記者採訪時表示，茶的最高教育境界就是讓所有學習茶道的學生可以心平氣和、知書達理，知道如何與人相處，對於整個文化與風氣的提升是有很大幫助。

　　當天下午，首屆海峽兩岸茶文化教育論壇和茶文化課堂建設的研討也陸續進行。茶人不分地域，以茶會友，共同探討推進當前茶文化教育與研究的途徑。

## 五　影片欣賞

　　該茶藝節目在茶文化課堂開幕式上演，寓意校企合作喜結連理，兩岸茶文化融合交流進一步提升。中新社等官微媒體現場錄製精彩影片，兩岸茶人也紛紛拿起相機拍攝，好評如潮。

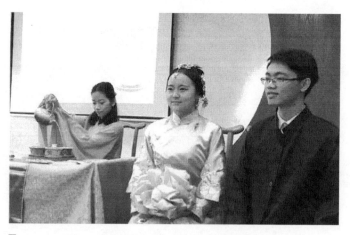

▌文學院學生表演茶藝節目《喜茶宴》

請使用手機掃描二維碼，觀看茶藝節目《喜茶宴》。

# 林語堂與茶的文學情緣

## 創作緣起

主　　題｜名人與茶──挖掘地方茶的文化淵源
讀　　典｜《生活的藝術》、《漳州茶史略》、《小窗幽記》等
演出時間｜二〇一八年六月八日／二〇一九年一月十二日
演出地點｜東南花都第五屆海峽茶會現場
劇本、指導老師｜林楓
演出團隊｜三人，一人為行茶者、一人解說、一人負責製作PPT
　　　　　文學院十六、十七級師本班學生演繹

　　第十屆海峽論壇暨第五屆海峽（漳州）茶會於六月八至十日在福建省漳州市東南花都舉行，展會首設「語堂與茶文化展區」，由茶之序文化發展有限公司負責建設展區，經過前期規劃設計，本次展覽以圖片展覽、文創產品陳設等形式將文學大師林語堂品茶論茶的語錄與情景復原再現。我院受校企合作單位茶之序文化發展有限公司的邀請，專題設計了一個現場的茶藝節目，現場亦說亦演，與場館氛圍和諧輝映，將語堂先生對茶的理解，對家鄉的眷顧娓娓道來，助推茶會人氣。

　　漳州茶歷史源遠流長，茶文化底蘊深厚，明清以來，「漳芽」、「漳片」搭乘海絲之路遠渡重洋，銷往歐亞，為西方世界所追捧，備受青睞。一代文

學大師林語堂曾用英、漢雙語向世界傳播漳州茶文化，他在製茶、飲茶、品茶與茶道藝術等方面的獨到見解是研究宣傳推廣漳州茶文化的珍貴文化資源。學院要積極利用海峽茶會的平臺，讓海內外展商與客商記住漳州茶——白芽奇蘭、漳州人——林語堂，並且要從漳州文化品牌的打造中入手，展現出茶怡情養性、涵養納容的氣質，讓人們從品茶中讀懂名人，從瞭解名人中品味茶。就如菸斗、長衫是語堂先生的符號一樣，奇蘭茶又何嘗不是漳州的文化符號，漳州茶及與其相稱的一切象徵著閒適優雅的生活態度，何嘗不是對當前快節奏的現代生活方式的補償？

### 後記

　　茶藝節目還在十一月舉辦的「林語堂與茶文化傳播」論壇當日演出，專家學者為節目中林語堂與漳州茶文化的互相構建提出了寶貴意見。茶藝節目表演人員在十九年一月也參與了漳州古城文化節的演出，吸引了眾多市民的目光，人們拍照叫好，有一名三歲的孩童，跟跟蹌蹌地跑上臺，踮著腳尖，伸長脖子，張望桌上的茶杯，渴望一睹奇蘭茶的芳容……茶是凡間純潔的象徵，名人愛茶，大眾也愛茶，宣傳茶推廣茶也是一種文化傳承。

# 林語堂與茶的文學情緣

茶　　品｜白芽奇蘭

角　　色｜廖翠鳳／行茶者——十六級洪鈺瀅（女）

　　　　　林語堂／解說者——十七級薛強（男）

茶　　器｜海棠形帶孔茶盤、朱泥小壺、錘木紋玻璃茶海、三個品茗杯、杯
　　　　　墊、貯茶葉的錫罐、茶匙、茶夾、茶荷竹編茶席、萬里江山圖桌
　　　　　旗、呢絨桌布

輔助道具｜菸斗、菸灰缸

　　　　　圖書《生活的藝術》

　　　　　墨蘭數枝、花瓶

## 第一幕　語堂先生與家鄉

### 解說

　　林語堂，福建漳州人，中國現代著名作家、翻譯家，曾經留學美國、德國，兩度獲得諾貝爾文學獎提名，林語堂先生被譽為中國通和外國通，是中西文化交流的使者。

　　鄉情宰（怎）樣好，讓我和你說（閩南語）。鄉音無改鬢毛衰，學貫中西的語堂先生始終惦記著自己的故鄉，在他的作品中反覆提及家鄉的人與事。其中，家鄉的茶也鮮活的存在於語堂先生的記憶中。

　　兒時，他的父親和母親常常邀請農夫和樵夫們到家喝茶聊天，從不擺架

子。遠離家鄉赴外求學，船夫的苦茶與旱菸是他西溪夜月的永恆記憶。

學成圖強。在動盪的年代，他不被「病夫」的國人情緒所感染，不被洋人的傲慢與偏見所左右。他透過戰火窺見了中西方文化的碰撞，以世界文化一體的視角來評判東西文化。

《生活的藝術》是林語堂繼《吾國與吾民》之後再獲成功的又一英文作品。該書在一九三七年出版，次年便居美國暢銷書排行榜榜首達五十二週。在此書中，他藉由香茗向西方描述東方曠懷達觀的生活方式，道出一個可供仿效的生活最高典型。

# 第二幕　語堂與茶

## 解說

穿越歷史的塵埃，背負過多的中國人如何在忙碌中保持內心的曠達，如何保有並延續這份靈動的性情？閒適人生，是我們在現代生活中最需要的生活態度。現在，讓我們在《生活的藝術》一書中探尋香茗的生命滋養。也請我們的茶人上臺為我們展示閩南功夫茶。

## 邊解說邊茶藝展示

茶是凡間純潔的象徵。採摘烘焙，烹煮取飲之時，手上或杯壺略有油膩不潔，便會使它喪失美味。

家鄉茶的純正至潔給了語堂先生美好的第一印象。

閩南功夫茶，用一個茶盤，很整齊的裝著一個泥茶壺和比咖啡小一些的茶杯，再將貯茶葉的錫罐安放在茶盤的旁邊。

且看當前的茶席，從茶具和輔助材料中我們就能直觀的感受懂東西方不同的審美情趣與文化氛圍。

白芽奇蘭及與它相稱的一切象徵著東方的恬靜優雅，它不似西方的濃烈明艷，也不需要外在調料，它的韻味慢慢釋放，正如林語堂先生所言「好茶必有回味，大概在飲茶半分鐘後，當其化學成分和津液發生作用時，即能覺出。東方的智慧就在於至真至純，不急不躁，靜水流深，悠然自得。

## 第三幕　語堂品茶

### 解說

生活藝術家的出發點就是：他如果想要享受人生，則第一個必要條件即是和性情相投的人交朋友。

### 解說

魯迅喝茶時多了幾分冷峻的社會剖析。語堂先生認為，「捧著一把茶壺，中國人把人生煎熬到最本質的精髓。」在對茶的理解中，兩者出現了異同，而在文風上，魯迅認為真的勇士要直視慘淡的人生，要把文學當作匕首，刺向敵人；語堂先生則主張性靈閒適，個體覺醒，喚醒大眾走上自由光明之路。

### 茶人展示茶席茶藝後，這時要奉茶

林先生帶來茶葉三瓶，都收到了。胡適的老家在徽州，也是產茶之地。他與林語堂都在國外留學過，身上都帶著揮之不去的源於故土的茶情。

林語堂能穿越千年與蘇軾握手，也有茶緣，真正鑑賞家常以親自烹茶為一種殊樂。茶總是在另一側面上反映著一個人的心性，只有心性豁達樂天之人才能惺惺相惜。君子之交，盡在一杯相知相伴的清茶之中。

林語堂這一輩子只有廖翠鳳一個妻子。他深刻地體察女性柔美優雅之中

生動活潑的力量。

## 兩人互動

在結婚五十週年之際，還送了她一枚刻有「金玉緣」三字的胸針。林語堂認為廖翠鳳是屬於接納萬物、造福人類的「水」。欲把西湖比西子，從來佳茗似佳人。

## 尾聲

### 解說

氤氳在白芽奇蘭的芬芳中，語堂先生的經典佳句穿越時光，帶我們瞭解茶之潔、器之精與人之和。東西方文化的差異與調和，語堂先生藉由茶表達得如此輕鬆愜意，以風可吟、雲可看、雨可聽、茶可品之類細膩動人的東方情調去觀照競爭殘酷、節奏飛快的西方現代生活，雅俗融合，空靈動人。

就讓我們跟隨語堂先生的文字，品味奇蘭茶，品味幽蘭自深谷襲來之芳香，以茶打開感知，以茶豐富生活，以茶滋養生命。

劇終

（劇本：林楓）

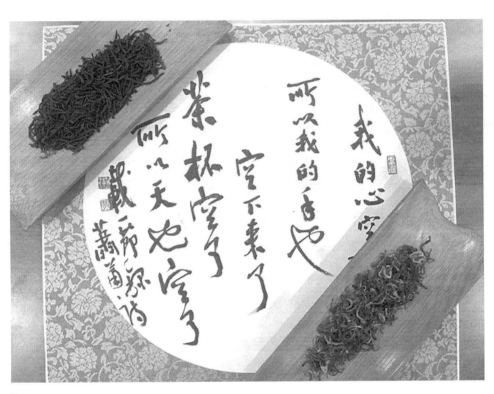

文學院師生書寫茶詩

# 蕸城泡茶

徐學教授（廈門大學臺灣研究院）

從緯度上看，蕸城最閩南；從歷史上看，蕸城最古意；從人情物產上看，蕸城溫柔豐饒。所以，此地最宜泡茶。要喝酒，到碼頭上去吧。

蕸人愛茶，他們把茶當修行早課，寺裡晨鐘遙響之際，他們已擺開茶具，「透早一杯茶，贏過百醫家」。蕸人愛茶，他們把茶視為禮儀，「無茶不成禮」，他們為遠客奉茶，為新人獻茶，為祭祀敬茶……蕸人愛茶，根本在於他們把飲茶視為一種溝通天人，玩味世情的媒介，他們不說沏茶，說「泡茶」，一個「泡」字，把談興和情誼，把色、香、味齊齊浸潤其中。

蕸人之茶有香氣，那香氣淡雅清新，它來自茶几旁的那數叢水仙，冰肌玉骨，詩意幽恬。

蕸人之茶有逸氣，那逸氣來自茶室壁上的字畫，字畫有鮮紅亮麗的八寶印泥，那齊白石最愛之物。

蕸人之茶有正氣，正氣來自鐵骨錚錚的儒學大師黃道周，來自渡海拓荒的開臺王顏思齊，來自樸實空靈兼具的名教授許地山。

林語堂閒適的笑容，可以視為蕸城茶道的象徵，他笑得自然、平和，細看還有幾分嫵媚，這正是蕸城的山風江濤和花香果甜薰染出來的。他能這般微笑，因為他瞭解生命的奧秘，知道閒情的可貴，所以他喜歡茶，在《生活的藝術》中為茶特闢一章。

我沒有林語堂的大才，但亦深愛薌城茶味，那日在林楓茶室泡茶，心有所悟。得詩一首，錄於此助興。

> 迷離七竅，雲霧氤氳的遠山
> 皴染唇舌，驟雨初歇的芬芳
> 醇厚入喉，如登雲海。
> 鼓動滿腔陽剛
> 氣度磊磊
> 澀後回甘，悲欣苦中藏
> 杯雖小，長長光陰滿滿流淌
> 一把壺，誰說它不是道場

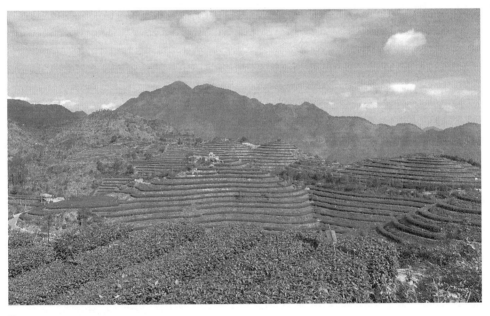

▌平和高峰生態谷茶園基地

# 林語堂的茶情

## ——評創新茶藝《林語堂與茶的文學情緣》

洪鈺瀅（十六級師本二班）

只要有一把茶壺，中國人到哪都是快樂的！捧著一把茶壺，把人生煎熬到最本質的精髓。

——林語堂《飲食文化》

中國是產茶大國，茶為國飲當之無愧。國人歷來常說兩句話，一是「米麵油鹽醬醋茶」，二是「琴棋書畫詩曲茶」，可見茶在國人生活中的重要性。在中國源遠流長的茶文化歷史中，文人騷客對喝茶尤其喜聞樂道。文化名人既愛閒情逸致，總脫不了談食論風月，林語堂素來愛喝茶，也留下了一些關於茶的妙語。

而該節目正是把林語堂先生關於茶的語錄和他與茶結下的緣分用茶藝表演的方式呈現給觀眾，在帶給觀眾視覺、聽覺、嗅覺和味覺全方位享受的同時，還將茶背後蘊涵的豐富文化和林語堂的文學情懷傳遞給觀眾，準確地做到了「三位一體」。《林語堂與茶的文學情緣》是一個受眾面廣的茶藝節目，它曾經在第五屆海峽茶會和漳州古城文化節上演出，它摒棄了高深莫測的表演方法，用通俗易懂的解說和不拖泥帶水的泡茶法使「閩南功夫茶」深入人心。不僅如此，說茶人和泡茶人的互動還將節目引向高潮，很好地做到以茶為媒介向觀眾傳達真善美的價值觀，詮釋生活的真正藝術。

### 探尋香茗的生命滋養

　　林語堂先生關於茶的記憶在他很小的時候就有了。在他筆下的「東湖」，這個平和坂仔鄉的鄉村裡，他的父母經常招呼過往的樵夫喝茶、聊天。那時候，作為交往的介質也好，作為體現熱情的方式也好，林語堂對父母的泡茶、喝茶已經有了無法磨滅的深刻印象。這就是香茗對他生命滋養的源頭。

　　但這僅僅是孩童的某種記憶而已，林語堂對茶的真正感悟是他成人之後。「我以為從人類文化和快樂的觀點論起來，人類歷史中的傑出新發明，其能直接有力的有助於我們的享受空閒、友誼、社交和談天者，莫過於吸菸、飲酒、飲茶的發明。」（〈茶和交友〉）對林語堂來說，茶這時候已經不是純粹的某種解渴的飲料，而是社交上不可缺少的制度。至於「只要有一只茶壺，中國人到哪兒都是快樂的」（《飲食文化》）和「捧著一把茶壺，中國人把人生煎熬到最本質的精髓」這樣的感受，則是上升到精神層次，品茗對他來說已經是必不可缺少的文雅之舉。香茗不僅是林語堂心中的根，還是他於閒適生活的寄託，表達了他在動盪年代曠懷達觀的生活態度。

　　十七級薛強同學身著中山裝，梳著語堂先生的經典髮型，戴著圓框細眼鏡，穿著一雙黑皮鞋，一身酷似林語堂先生的裝扮更加引人入勝。他娓娓道來，介紹語堂先生的生平和語堂先生對茶性的描述。薛強精彩的誦讀讓觀眾感同身受，似乎大家都是林語堂先生，從亂世來卻不悲憤，立身於忙碌的現世中卻不煩悶。

### 茶是凡間純潔的象徵

　　在薛強聲情並茂的朗誦後，茶人身著淡綠旗袍緩緩走上臺。觀眾的視線隨著茶人的移動而轉移到茶席上。茶席的設計和茶具的擺放十分別致，娟秀別致中蘊涵著大格局。藏青色絲絨質地的桌布不僅具有高級感，還與青花瓷

茶具和青褐油潤的白芽奇蘭形成鮮明的對比，更加突顯出了茶的清新淡雅和茶人的美麗大方。觀眾可以直觀地看到擺在茶席上的林語堂的《生活的藝術》一書，還有語堂先生人物形象符號化的代表——菸斗，這樣別出心裁的設計讓茶席錦上添花。靜下心來細細觀賞，你會發現最讓人驚嘆的是茶具的擺放竟是語堂先生在書中對本鄉泡茶方式的描繪：「他用一個茶盤，很整齊地裝著一個小泥茶壺和四個比咖啡杯小一些的茶杯。再將貯茶葉的錫罐安放在茶盤的旁邊」。這樣的茶席真是小世界包含著大乾坤。

茶人氣定神閒地坐著，隨著說茶人的解說開始表演，與其說表演，這更是茶人與觀眾的一次心靈的碰撞。茶人優雅地拿起茶巾，淨心洗塵，拂去心中的塵埃。她提起水壺，將沸水注入晶瑩剔透的公道杯中，水在空中劃出一道優美的曲線，熱氣隨之瀰漫。接著茶人端起茶荷，向觀眾展示林語堂先生的家鄉茶——白芽奇蘭。觀眾們伸長了脖子好奇這茶葉究竟長什麼樣？這時說茶人的解說就恰到好處地出現了，墨綠色的白芽奇蘭圓結飽滿，還有淡淡的墨蘭香。茶人展示完茶葉後聞了聞茶葉散發的蘭香，會心一笑，將茶荷放下。這時，茶人把公道杯裡的熱水倒入四個比咖啡杯小一些的茶杯，然後拿起茶夾，將茶杯進行清洗。清洗完後，說茶人和茶人帶領觀眾瞭解了茶席的設計，有的觀眾恍然大悟說「原來那是裝茶葉的，真精緻！」茶人的動作流暢，生動中不失優雅。她用茶匙將茶葉撥入茶壺中，再注入沸水。這時觀眾隱隱約約地聞到了茶香。半晌，茶人舉起茶壺，茶湯被倒入公道杯，金黃明亮的茶湯十分誘人，觀眾們不禁咽了咽口水，他們愈加好奇，白芽奇蘭究竟是什麼味道？

這一套講究的閩南功夫茶和林語堂講究閒適的生活息息相關。不知道是因為對生活的講究使他愛上功夫茶，還是因為閩南功夫茶的悠閒影響了他的閒適生活，只是在細酌慢飲之中，閒適、平和的純粹人生態度和文化格調從歷史深處款款走來，浸染在林語堂睿智的身上。以至於他羅列了茶的享受技

術包括十個環節，甚至感覺凡真正愛茶者，單是搖摩茶具，已經自有其樂趣，有了「好茶必有回味」、「一切可以混雜真味的香料，須一概摒棄」（〈茶和交友〉）等深得茶藝真諦的語句。

白芽奇蘭象徵東方的智慧。「東方的智慧就在於至真至純，不急不躁，靜水流深，悠然自得。」茶湯出呈，茶人端著茶盤緩緩走下臺。她溫柔大方，笑著向觀眾敬茶。觀眾們小心翼翼地拿起茶杯，對著茶人說「謝謝」。這一來一回間，就是茶所帶給人們的美好往來的過程。茶人帶著奉獻的心，喝茶人帶著感恩的心。在茶人敬茶時，說茶人同大家介紹林語堂和魯迅關於茶的文學情懷。魯迅喝茶時多了幾分冷峻的社會剖析；語堂先生認為「捧著一把茶壺，中國人把人生煎熬到最本質的精髓。」在對茶的理解中，兩者出現了異同，而在文風上，魯迅認為真的勇士要直視慘淡的人生，要把文學當作匕首，刺向敵人；語堂先生則主張性靈閒適，個體覺醒，喚醒大眾走上自由光明之路。這節目很好地體現了文學院學子的文學底蘊，他們透過茶來賞析文豪們的文學態度，在給觀眾美的享受的同時，還給了觀眾精神食糧。

真正鑑賞家常以親自烹茶為一種殊樂，茶人的舉手投足之間讓人覺得她彷彿置身於屬於自己的茶世界。流水、清香、微風、茶湯，這何嘗不是林語堂先生所追求的閒適人生呢？

## 盡在一杯相知相伴的清茶

大家欣賞完茶人的茶藝表演，心滿意足決定離場，還沒動身時，說茶人說著「欲把西湖比西子，從來佳茗似佳人。」坐到了茶人右邊的空椅子上。沒想到他們還有互動，真是好戲連連啊！觀眾們饒有興致地看著。說茶人一邊看著茶人的動作，一邊讚賞著「女性柔美優雅之中生動活潑的力量」，觀眾們聽了也頻頻點頭，紛紛表示贊同。原來，茶人扮演的是說茶人「林語堂」的「妻子」——廖翠鳳。廖翠鳳和林語堂相知相伴的動人愛情讓人憧憬

和嚮往。「妻子」向「丈夫」敬茶，兩人透過敬茶、飲茶表現出了林語堂和廖翠鳳相敬如賓的日常生活情形。

節目也接近尾聲了，茶人和說茶人一起站在茶席旁。扮演林語堂的說茶人隨手拿起了他的菸斗，滔滔地談著語堂先生的思想主張，為今日茶藝表演畫上句號。扮演廖翠鳳的茶人溫柔地注視著「林語堂」，還貼心地為其遞上菸灰缸，這樣的小細節足以體現他們兩人那相知相伴的愛情。

## 結語

茶不僅能給予人生命的滋養，還能帶給人生活的哲學，甚至可以成為人與人的情感羈絆。《林語堂與茶的文學情緣》是一個難得一見的集茶文化和文學為一體的好節目。它不但弘揚了中華優秀傳統文化，而且發揮了文學院的院系特色將文學作為文化的載體。筆者本人希望文學院應該繼續創新文化傳承方式和文學鑒賞方法，走出一條富有特色的人才培養之路。

# 表演課件與現場照片

文學院十六、十七級師本班學生演繹

漳州人—林语堂

漳州茶—白芽奇兰

● "中国人之爱悠闲，是经过文学熏陶和哲学认可的。"
● "在中国，消闲生活并不是富有者、有权势者和成功者独有的权利。"
● 人类的快乐属于感觉，然只有 "以一个冷静的头脑去看忙乱世界的人，才能够体味出茶的色香味。"
　　　　　　　　　　——《生活的艺术》

**語堂先生的經典茶語**

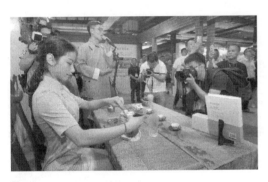

**第五屆海峽茶會表演**

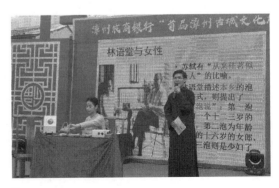

**古城文化節表演**

中西茶席風格的對比

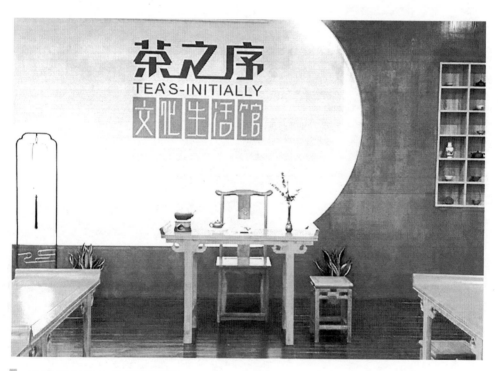

海峽兩岸茶文化課堂講壇

一　新華網：海峽（漳州）茶會：聽大師說茶

二　漳州電視臺、漳州新聞網：以茶會友　品茗論道──聚焦第五屆海峽（漳州）茶會

　　新華網六月十日電（蕭和勇）菸斗、茶杯，閑適平和。在林語堂存世的影像中，這樣的姿態流傳甚廣，成為一種標籤。這名享譽海內外的文化大師，生前悠長的歲月裡，一直將喝茶視為快樂生活的必需品。

　　第十屆海峽論壇‧第五屆海峽（漳州）茶會八至十日在福建漳州東南花都舉行，主辦方首次設「語堂與茶文化展區」，將中國現代著名作家林語堂喝茶、說茶、論茶的語錄，向海內外展商、客商展示。展區同步推出主題文創產品和茶道茶藝表演，希翼表現「大師與茶」的生活哲學，推廣漳州茶葉區域公共品牌。

　　林語堂愛喝茶，也懂茶。他專門著文〈茶與交友〉，詳細論述喝茶，在包括《生活的藝術》等多本著作中，林語堂也談到喝茶。對於茶葉採製，林語堂說，採茶必須天氣清明的清早，當山上的空氣極為清新，露水的芬芳尚留於葉上時，所採的茶葉方稱上品；對於喝茶的環境，林語堂認為，一個人在這種神清氣爽，心氣平靜，知己滿園的境地中，方真能領略到茶的滋味。

　　在林語堂的生活藝術裡，喝茶成為一種不可或缺的社交「制度」和情懷。他說，只要有一只茶壺，中國人到哪兒都是快樂的；他還說過，捧著一把茶壺，中國人把人生煎熬到最本質的精髓。

　　林語堂在沖淡閑適中喝茶論茶，娓娓道來。這樣的感受，喝茶已不僅僅是文雅之舉。「在大師的生活中，茶能打開感知，豐富生活，更可滋養生

命。」前來觀展的閩南師範大學文學院教師林楓說，林語堂說茶論茶，以東方情調去觀照競爭激烈、節奏飛快的現代生活。

出生在漳州平和縣坂仔鎮的林語堂，人生最初的十年在當地鄉村度過，在那裡接受啟蒙教育。此後，這名農家少年離開家鄉，去往廈門求學並逐步走向世界，與故鄉漸行漸遠。但故鄉的山山水水，終究是不可磨滅的記憶。在傳世的文章中，林語堂對故鄉多有記述，其說茶、論茶的靈感和妙論，足見早年鄉村生活獲取的體味至深。

漳州市作協副主席、平和縣新聞中心主任黃榮才說，童年時代，林語堂母親就經常招呼過路的樵夫、路人到家裡喝茶。林語堂跟隨父親林至誠布道行走鄉里時，也是經常喝茶。茶很早進入林語堂的生活，而且深入到林語堂的生命深處。

林語堂的故鄉平和縣在唐宋年間就出產茶葉，如今這裡是福建著名茶鄉之一，白芽奇蘭茶香飄海內外。

## 三　今日頭條：林語堂與茶文化傳播論壇在漳開講

閩茶源於漢、興於唐宋、發展於明清，輝煌於現代。福建省農業農村廳教授、高級農藝師蘇峰認為閩茶歷史悠久，文化底蘊深厚，在「一帶一路」發揮著舉足輕重的作用。

十一月二十九日下午，在閩南師範大學文學院的海峽兩岸茶文化課堂上，一場題為「林語堂與茶文化傳播論壇」隆重舉行，來自閩南師範大學文學院、漳州市海峽兩岸茶業交流協會、林語堂文化研究院、漳州茶之序文化發展有限公司等三十多位茶文化愛好者共聚一室，聆聽蘇教授講述福建茶文化歷史脈絡與突出成就，展示閩茶博大精深、源遠流長，在中國茶文化傳播中占據重要地位。

之後，與會人士圍繞林語堂與茶文化傳播進行暢談。漳州茶歷史源遠流

長，茶文化底蘊深厚，明清以降，「漳芽」、「漳片」搭乘海絲之路遠渡重洋，銷往歐亞，為西方世界所追捧，備受青睞。一代文學大師林語堂曾用英、漢雙語向世界傳播漳州茶文化，他在製茶、飲茶、品茶與茶道藝術等方面的獨到見解是研究宣傳推廣漳州茶文化的珍貴文化資源。

### 四　海峽導報大漳州：首屆漳州古城文化週暨茶文化推介會開幕啦

　　導報訊一月十二日，漳州農商銀行「首屆漳州古城文化週」、第二屆漳州名優特農產品展銷會暨茶文化推介會在漳州古城隆重開幕，漳州市人民政府副市長張翼騰參加開幕式並啟動開幕球。

　　本次展銷會由漳州市農業農村局指導，漳州農商銀行攜手漳州市農業產業化龍頭企業協會、漳州市海峽兩岸茶業交流協會、城投集團漳州古城運營有限公司和海峽導報、西橋街道聯合舉辦，旨在推進漳州品牌農業發展，擴大漳州品牌農產品宣傳，也為廣大市民新春購置年貨提供便捷。

　　本屆展銷會為期七天，現場展出果汁、凍乾、茶葉、果脯、食用菌、中藥材，以及油米、酒釀、畜牧、水產等漳州特色名優產品。展銷分兩個單元，第一單元是農產品展示。紫山、同發、立興、港昌、宏香記等四十多家市級以上農業龍頭企業悉數亮相。第二單元是茶葉推介，沁香源、一杯春、漳州茶廠、神農氏茶葉等二十多家知名茶企也盛裝展示。據悉，漳州農商銀行「首屆漳州古城文化週」還將舉辦青年文創產品展銷、漳州市書法名家「送萬福進萬家」、「漳州農商銀行古城之夜」迎新春公益聯歡晚會、古城商鋪掃碼優惠等系列惠民活動。

### 五　影音欣賞

　　該茶藝節目分別在第五屆海峽茶會、林語堂與茶文化傳播論壇、漳州古城文化節等舞臺上演，成為當日媒體茶會報導的官宣照片，新華網等媒體記

者現場採訪了參演的師生，現場觀眾也紛紛拿起手機拍攝，並駐足與友人共同品味漳州名人的茶故事。

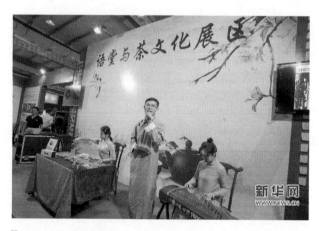

八日，閩南師範大學文學院學生正在現場說茶，表演茶藝

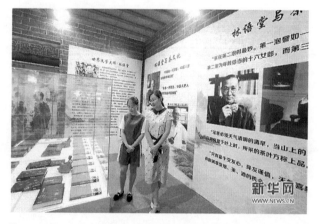

文學院師生參與第五屆海峽茶會，觀看「語堂與茶」展區

請使用手機掃描二維碼，觀看茶藝節目《林語堂與茶的文學情緣》。

# 問茶

## ——與樂・與書・與詩

## 創作緣起

主　　題｜茶史——從不同時代的飲茶方法體驗「茶道」

讀　　典｜《茶經》、《大觀茶論》、《茶文化學》、《白居易全集》、
　　　　　《納蘭詞》、《生活的藝術》

演出時間｜二〇一八年十月一日

演出地點｜南湖公園茶亭

劇本、指導老師｜林楓

演出團隊｜一人琴者、一人解說、四人分飾唐代宋代和現代茶人、一人書法
　　　　　文學院十五、十六、十七級師本班、十六級漢語言文學專業學生
　　　　　演繹

　　由漳州市委宣傳部主辦、市文廣新局承辦的「南湖之聲」音樂會於九月
二十九日至十月一日在南湖舉行，薌劇、琴藝、朗誦會和茶藝等綜藝演出齊
逗陣，為市民奉獻了一份文化體驗大餐。受龍人古琴研究院的邀約，文學院
雲水茶藝協會製作了一個琴與茶相結合的綜合演繹節目。

　　南湖文化生態園是漳州宜居生態建設的代表性成果，它猶如城市綠肺淨
化市民的身心，由於靠近市中心，因此，每天都有大批的市民晨練於此、飯

後散步於此。日落朝夕伴隨著流動的南湖美景，這裡是市民八小時工作外的休閒放鬆之所。休閒是一種修養，它更多的是人的自我對話，健康文明的現代化休閒方式關乎人的自由全面發展，而中國傳統休閒文化對美好生活方式的構建啟示我們從歷史的長河中拾起豐富世人精神世界的傳統藝能——琴、棋、書、畫、詩、酒、茶。

因此，節目的創作集約式地呈現了加上唐、宋與現代飲茶風情，配以朗誦經典人物的故事情節，引發觀眾把對經典的熱愛轉化為對經典雅緻生活的嚮往。有一顆閒心，育一份閒情，以茶為媒，以香為引，以花為令，以書為銘，以詩為心，將審美情趣的提升融入於對傳統文化的體驗與理解中。節目所要傳達的正是如此，即人們通過茶所搭建的美學實踐平臺，做到與環境、與人的和諧相處。

# 問茶

—— 與樂・與書・與詩

## 第一幕　唐代——茶與樂

形式　兩桌同時表演

主桌　琴者著唐朝服裝撫琴；輔桌：一茶人表演煎茶法。

角色　唐朝貴婦／行茶人——十六級羅世嬌

　　　解說——十六級陳煜瑩

　　　琴人——十六級楊潔

道具　一個奉茶盤，茶碗，茶勺，擱置茶勺的物件，紫筍茶（綠茶），茶盞。

**解說**

　　「茶之為飲，發乎神農氏，聞於魯周公」。中國是世界上最早發現茶樹和利用、加工茶葉，並且茶類最為豐富的國家。自神農時期，茶的藥用價值已被發現，逐漸演變普及，到了唐朝時，由於「茶聖」陸羽的助推，固化為一種飲品。

（兩人拿絹本，兩人撤走）

**解說**

　　墨筆畫《宮樂圖》栩栩如生地復原了唐朝時貴族婦人宴飲行樂時的情

景。桌上沒有其他的食品，唯有一個大茶碗，由勺分茶到茶盞中，貴婦鼓瑟
吹笙、與茶相伴，這是典型的茶會。

（演員上臺，點頭示意）

## 情景劇表演

**茶品** 紫筍茶

**茶具** 茶碗

**飲茶法** 煎茶法。飲茶時用長柄茶杓舀入茶盞飲用，將沸水烹茶產生的浮
沫、茶湯和茶末，一並飲下。

**唐朝貴婦** 環顧四周，並看琴者，茶盞在嘴邊。

## 解說

唐代詩王白居易有云：「青娥遞舞應爭妙，紫筍齊嘗各鬥新，自嘆花時
北窗下，蒲黃酒對病眠人。」寶歷年間，境會亭茶宴上，人們一邊欣賞歌舞
表演，一邊品茶、鬥茶。樂天先生因身體抱恙不能前往別茶而表惋惜之情，
然而，卻由此機緣，為後人記錄下了唐代貢茶區常州與湖州相當規模的茶
宴，良辰美景，珠翠歌鐘，青娥遞舞，賓客滿座。茶與樂相得益彰。

（點頭示意結束，場務快速撤具）

# 第二幕　宋代——茶與書畫

**形式** 兩桌同時表演。

**主桌** 一人行書；輔桌：一人點茶。

**角色** 李清照／行茶人——十七級林雅萍

　　　趙明成／書法生——十七級蔡江林（男）

　　　　解說——十七級陳煜瑩

　　　　琴人——十六級楊潔

道具　奉茶盤一：筆架，筆，書，硯臺，氈布，宣紙。

　　　奉茶盤二：茶葉罐，綠茶粉，茶匙，茶筅，茶盞，茶湯瓶，木椿。

## 解說

　　光陰流轉，歷史的馬車駛向宋朝，相對於唐代的繁盛，宋代的茶文化顯得精緻婉約，貢茶也由浙江湖州轉移到了福建地區。

## 情景劇表演

（女生點茶，男生備筆墨紙硯）

茶品　龍團鳳餅，碾磨成粉

茶具　建盞

飲茶法　點茶法。將適量的茶粉放入茶盞中，由茶湯瓶注水點茶，再以茶筅
　　　　擊拂繞盞，泛起泡沫，茶湯稀稠適中，悉數飲下。

## 解說

　　宋代詞人李清照曾醉酒誤入藕花深處，爭渡尋路，驚起一灘鷗鷺，「千古第一才女」不僅與酒助興，對茶的癡戀更是浸潤著對丈夫趙明誠的思念。

書法生　毛筆書寫

## 解說

　　「被酒莫驚春睡重，賭書消得潑茶香。當時只道是尋常。」都說最美不過納蘭詞，納蘭性德用他精巧的筆法寫出了趙明誠與李清照夫妻烹茶讀書，衣襟滿帶茶香的快活愜意。

**兩人互動** 女起身遞茶，先欣賞書法，後遞給男生茶杯，繼續欣賞，並指出一字。

**解說**

　　趙李二人都是金石學家，喜好論經評史，時時又要加以討論以求互補，每當兩人意見相左之處，便要求對賭，（翻書）贏者就能獲得對方為自己親手點的一杯茶，但兩人從不計較這些，只顧興奮地鑽研書籍，茶水灑了滿袖還猶不自知，末了相對而笑。這正是詞人李清照歡樂的時光，茶為才子佳人的書房增添了情調與溫馨。

**兩人互動** 男生拿走作品，到臺下用鎮紙壓在另外一張桌子。女生拿茶盞和其他放在奉茶盤撤走，留下鎮紙。小茗拿筆墨紙硯，書協收�)布。前者下來再上把花兩三枝放在桌旁。後者下來再上擺上兩把燒開的壺。（桌子銜接處）

## 第三幕　現代——茶與焚香、插花、掛畫

**形式** 兩桌同時表演。

**主桌** 一人插花、泡茶；輔桌：一人焚香、泡茶。

**角色** 行茶人／焚香者——十六級洪鈺瀅

　　　　行茶人／插花人——十五級王鑫潔

　　　　解說——十七級陳煜瑩

　　　　琴人——十六級楊潔

**道具** 奉茶盤一：蓋碗，三件套、白芽奇蘭，劍山、花盆

　　　　奉茶盤二：蓋碗，三件套、白芽奇蘭，焚香爐，小蠟燭臺、銅杯墊、小火柴

## 解說

　　「茶，鮮葉、嫩芽，慕詩客、愛僧家」，茶自古身受文人雅士的欽慕，由於他帶來體感與精神生活的雙重享受，發展至現代，更是漸入尋常百姓家。（上臺）在漳州，店鋪商行、街坊弄里，客來一杯茶，茶是友誼，是人情，是閒暇的生活方式。

**上道具**　分別將劍山的花盆和香爐放在一側，然後黏巾，對看點頭，接著掀蓋，提壺沖水，蓋蓋後解說。

## 情景劇表演

**茶品**　白芽奇蘭

**茶具**　白瓷蓋碗

**飲茶法**　瀹（yue）飲法。

**行茶人泡茶**　將散茶投置蓋碗中，懸壺高沖，茶水浸潤，三件式品飲，碗蓋輕撥調整茶湯厚薄。

## 解說

　　色清而香幽，緩緩飲下，優雅持重。一杯清茶、一個午後，恬淡清雅、提神益思。現代著名文學家林語堂有云：「只要有一把茶壺，中國人到哪兒都是快樂的」，作為孕育大師的故鄉，故鄉的茶給了語堂先生美好的第一印象（行車人點頭示意）她是凡間純潔的象徵，他是極其講究的生活的藝術。

**行茶人**　擺軸、焚香、插畫。兩人雙雙將茶盤擺放一邊（先沾巾），行茶人將花盆和花放在跟前；同時，另一行茶人將香爐和銅盞放在跟前。備好器一人插花，一人點香。

## 解說

　　品茗，插花，焚香，掛畫乃是君子的「四般閒事」，以茶為媒，將花、香與書畫和諧地串聯在一起。身邊的美信手拈來，從氛圍營造上她講究精而不雜、拙而不俗，身邊的美只要有一杯茶（沾巾、端茶）就能無限延展，延展至生活的每一個角落。與樂、與書、與詩為伴，與香、與美、與悅同行，茶文化豐富著中國人的精神生活，就讓我們以茶為友，珍惜當前美好愜意的生活，踐行生活美學，一起復興中華茶文化。

劇終

（劇本：林楓）

# 《問茶》

## ——「游於藝」

陳煜斕教授（閩南師範大學文學院）

　　《問茶》，是在培養藝術素養！「茶之為飲，發乎神農氏，聞於魯周公」。到唐代，社會經濟空前繁榮，人們的飲食觀念發生變化，除酒之外，又普遍注意到茶。由於飲茶風氣的盛行，唐時「茶」字才第一次出現。創造「茶」這個字的是「茶聖」陸羽。

　　唐代飲茶習慣與今天大相逕庭。首先，茶葉被製成團塊狀的茶餅，而不是今天這般的散茶。飲前必須烹煮，稱之為煎茶。今人直接用開水沖沏的習慣，是經元明兩代才形成的。其次，唐人飲茶需加鹽、薑等作料。唐代，以茶待客蔚然成風。文人相聚，以茶代酒甚至是一種清淡高雅的情趣。故而《問茶》劇中有「著唐朝服裝撫琴」，「貴婦鼓瑟吹笙、與茶相伴」等茶會的典型場景。沿至宋代，這種風習更被詩意化，宋人「寒夜客來茶當酒，竹爐湯沸火初紅」生動地描述了這種情趣。宋徽宗《文會圖》，描繪了宋代文人品茗雅集的場面，其人物或坐或立，有動有靜，神態各異，被歷代文人雅士所推崇。畫中的備茶場景，是宋代點茶法的真實場面，尤其具有史料價值。《問茶》劇中的茶盤，茶碗，茶勺，茶盞，茶葉罐，綠茶粉，茶匙，茶筅，茶湯瓶，木椿，龍團鳳餅，碾磨成粉，乃至紫筍茶，等等無一不有所本。

　　古往今來，文人墨客留下大量的茶詩、茶詞，已然成為了中華茶文化中的寶貴財富。蘇軾在《問大治長老乞桃花茶栽東坡》裡說：「周詩記茶苦，

茗飲出近世」，認為《詩經》中早已有了茶的記述。陸羽《茶經》中所錄的最早詠及茶事的詩，有西晉文學家左思的〈嬌女詩〉。李白的〈答族僧中孚贈玉泉仙人掌茶〉是一首真正的「詠茶詩」。唐人詠茶，多清新淡雅、寧靜致遠之作。溫庭筠贊飲茶為「疏香皓齒有餘味，更覺鶴心通杳冥」；盧仝視飲茶為「平生不平事，盡向毛孔散」；錢起吟道：「塵心洗盡興難盡」；元稹說：「洗盡古今人不倦」。白居易曾寫下五十多首茶詩，〈夜聞賈常州崔湖州茶山境會亭觀宴〉中的「紫筍齊嘗各鬥新」，更是膾炙人口，無形中做了潮州「顧渚紫筍」的廣告詞。唐人出於對茶的偏愛，甚至將牙牙學語的小女孩暱稱為「小茶」。宋代詠茶詩詞更是蔚為大觀，陸游以茶入詩，可為歷代詩人之冠，在《劍南詩稿》中，寫到茶的就有二〇〇多篇；蘇軾吟詠茶的詩詞多達六十餘首，都寫得空靈別致，尤其他把佳茗比作佳人，實別出心裁，千古絕唱。及至當代，陳毅、郭沫若、趙樸初等，也曾寫下優美茶詩。

　　確立生命的目標──「志於道」；找準做事的依據──「據於德」；理順為人待物的態度──「依於仁」；尋求內心的豐盈──「游於藝」，這是孔子立己立人的追求與寫照。雖說他的「藝」，只包括禮、樂、射、御、書、數，品茶不在「六藝」之中，但茶在手中是風景，在口中是人生，是一種文化載體和精神象徵。學會構建與表達豐富的心靈世界，增強細膩的感應世界的能力，培養個性的全面發展，是「游於藝」的初衷。「游於藝」可以回歸到「志於道」，因為知識與藝術的目的，正在於探尋宇宙、人生的真相。文學院讓茶藝走進教室，搬上舞臺，培養人文素養，陶冶精神生活，是真正的「游於藝」！

# 漫遊古今

## ——評創新茶藝《問茶——與樂・與書・與詩》

陳煜瑩（十七級師本一班）

「茶，鮮葉，嫩芽，慕詩客，愛僧家。」自古以來，茶就深受文人雅士的傾慕。中國茶自神農時期發跡，聞於魯周公，興於唐朝，盛於宋代，普及於明清之時，到了現代更是不斷與其他的文化藝術類型相碰撞，迸發出更加多元創新的茶文化元素。從唐代陸羽的「茶香寧靜卻可以致遠，茶人淡泊卻可以明志」到現代語堂先生的「只要有一把茶壺，中國人到哪兒都是快樂的」。若問茶究竟是何物，作為中華傳統文化的代表，它將重新抖擻精神穿越千百年的光輝歲月，攜著王公貴族，伴著布衣黔首來到你眼前，展現它的前世今生與獨特的美學氣質。

二〇一八年九月三十日晚，伴著漳州南湖公園暮夏時節的徐徐晚風，由閩南師範大學文學院雲水茶藝協會師生共同創作的創新茶藝節目《問茶——與樂・與書・與詩》在漳州市民，以及閩南師生的共同見證下上演。節目不僅給觀眾帶來了一場視聽盛宴，更帶領著觀眾們漫遊古今，見證神奇的東方樹葉漫長而又絢爛的人生旅途。

## 茶與樂

「閒坐夜明月，幽人彈素琴。」在泠音琴社十六級楊潔同學的悠悠古琴聲中，一張《宮樂圖》緩緩在觀眾眼前展開。茶碗、器樂與美人細數著唐朝

貴族婦人宴飲行樂時的情景。由十七級羅世嬌同學飾演的唐朝貴婦，身著一襲唐裝，粉紅刺繡紗幔因風而動，栩栩如生地還原了《宮樂圖》中唐朝貴族婦人在宴會上烹茶賞樂的情景。在解說員的講解下，茶人用長柄茶勺將茶湯舀入茶盞中，悠悠拿起茶盞，細品慢啜下，將目光緩緩移至正在撫琴的琴人身上。兩位美人一左一右，一琴一茶，交相呼應，實是一幅令人禁不住讚嘆的美人圖。

沸水煎茶，茶香珍鮮馥烈，靜心賞樂，樂曲悠揚婉轉，觀眾的心也隨著茶人的表演一同來到了白居易筆下「青娥遞舞應爭妙，紫筍齊嘗各鬥新」的境會亭茶宴上，同寶曆年間的文人雅士一邊欣賞著歌樂舞曲，一邊品飲著早春時節的紫筍茶與陽羨茶，體會著古人的雅致閒趣也找尋著一番內心的歡愉和寧靜。

## 茶與書畫

光陰流轉，歷史的馬車駛向宋代，由十七級林雅萍與蔡江林同學分別飾演的李清照與趙明誠夫婦，向觀眾還原了一段宋代時期文人夫婦在書房中烹茶讀書的場景。

主桌上由蔡江林同學飾演的趙明誠身著一襲白袍，手執毛筆揮毫潑墨，寫下「被酒莫驚春睡重，賭書消得潑茶香」的名句；一側一身素雅青衣的茶人手持茶筅令其在茶盞中不斷上下翻動，不久青綠色的茶湯泛起了雪白的泡沫，主桌上的墨筆也恰巧在宣紙上落下了句點。

此時由林雅萍同學飾演的李清照手捧親手點好的綠茶，來到主桌上，兩人捧起一本書開始讀書對賭，末了趙明誠敗下陣來，與李清照相視而笑後飲下茶湯。這一笑同時也引出了觀眾們的笑意，看著這樣一對才子佳人在閨房中以讀書為樂，以茶湯做賭，如此相敬如賓，和樂美滿，誰看了能忍住笑意呢？經典閱讀中的人物躍然紙上。

## 茶與美學

　　古代君子有「四般閒事」：焚香、品茗、插花、掛畫，而現代的佳人也同樣傳承了古人的美學情懷。一幅娟秀的字畫自桌面傾落到地上，香案上飄起裊裊香霧，不一會兒融入了湖邊輕撫的晚風中。百合、玫瑰與雪柳在十五級王鑫潔同學一雙巧手的精心修剪擺放下被賦予了更加鮮活的生命力。

　　同樣來自十六級洪鈺瀅同學，利用瀹飲法，優雅地展現了近現代茶人們常用的泡茶飲茶手法，一壺蓋碗茶，品一方茶情人情。懸壺高沖，令茶葉在蓋碗中上下倒騰，激發出茶葉最本真的醇香，茶人端起茶杯，輕撥碗蓋，細嗅茶香，再將茶緩緩飲下。茶人面向觀眾會心一笑，這是眼神的溝通更是心靈的交互。一杯清茶、一個午後，恬靜優雅，提神益思。

　　將茶與花、香、書畫融合在一起，這是生活的藝術化亦是藝術的生活化，在生活中踐行美學，是每一個熱愛生命的人都願意傾力追求的生活方式，而茶藝恰巧就是詮釋生活美學最好的途徑之一。

## 結語

　　一把古琴、一支墨筆、一隻香爐、三套茶具，節目從聽覺、視覺、嗅覺到味覺引領觀眾打開通感全方位感受生活中的藝術。一場宴飲、一段佳話、一束插花、三位茶人，從大唐盛世歌舞昇平以茶會友的茶宴，到宋代文人賭書潑茶與茶相知的妙偶天成，再到現代以茶為媒的生活之道節目都賦予了茶文化更多的生命活力。

　　《問茶——與樂・與書・與詩》從縱向歷史發展的角度介紹了煎茶法、點茶法以及瀹飲法三個不同時代的飲茶方法，再橫向擴充以樂曲、書畫、詩歌、插花、焚香等內容，使得整場茶藝表演脈絡清晰，蘊含豐富，讓觀眾們充分感受到茶文化的無限魅力。當然，茶文化的延展性和豐富性不會僅僅拘泥於這一場十分鐘的表演之中，更希望觀眾以及讀者朋友們能夠以此為鑑，探尋出更加豐富多樣的表演形式，展現出茶文化源遠流長博大精深的內涵意蘊與藝術生命力。

# 表演課件與現場照片

文學院十五、十六、十七級師本班，十六級漢語言文學專業學生演繹

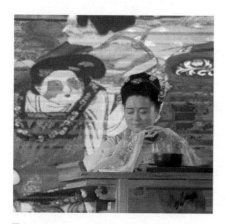
唐朝仕女沉醉於茶香之中

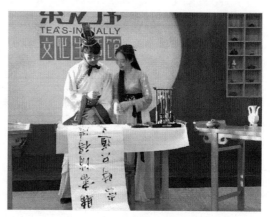
宋代文人品茶品詩

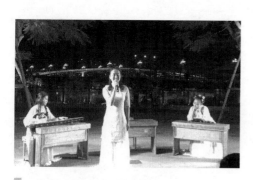
南湖公園裡琴茶和韻

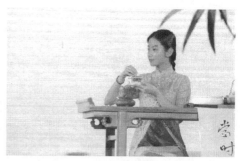
現代茶人用蓋碗喝好茶

## 閩南日報、閩南師大校網：琴會雅集系列活動在漳州南湖公園舉行

　　九月二十九日至十月一日，由我校文學院、龍人古琴、漳州市作家協會等聯合主辦的琴會雅集系列活動在漳州南湖公園舉行。福建省人大常委會副主任、漳州市委書記檀雲坤，漳州市委宣傳部副部長陳燕松，漳州市作協主席陳子銘及我校文學院領導班子等出席活動。

　　九月二十九日晚，以「琴與詩」為主題的閩籍作品朗誦會舉行。透過古琴低沉玄妙的聲音，楊西北、李芊墨、潘琳等人將楊騷的《月仿徨》、《兩個孩子》、《把夢拂開》的經典詩歌真情演繹。悠長的古琴清音為林語堂的《浮生如夢》、《吾國與吾民》等節選片段的朗誦增添了雅興。《水鄉江南》、《青山慢》等詩歌伴著碧水，和著琴音把觀眾的精神洗滌。一首首閩籍作家經典作品被文學院學子與社會知名人士朗朗吟誦，讓觀眾近距離感受琴詩的碰撞與交融，品味傳統文化的典雅之美。

　　九月三十日晚，「琴與茶」集會在一曲古樸的琴曲《關山月》中拉開序幕。文學院雲水茶藝協會的茶道表演《問茶——與樂與書與詩》，將琴、樂、書、茶相結合，燙杯、撥茶、高沖、蓋沫……精彩的茶藝表演讓現場充滿了濃郁的茶趣。《孝和中國》、《跪羊圖》將孝義融入香道，倡導中國人數百年來尊崇的孝道。文學院泠音琴社表演的《釵頭鳳》生動形象地再現了陸游、唐婉的愛情悲劇，用情景劇的方式讓觀眾邂逅經典詩詞，將晚會的氣氛推向高潮。《流水》

淺如墜玉，《洞庭秋思》高古雅正，《陽關三疊》沉鬱頓挫……本場琴會以琴會茶，以茶襯琴，展現了中華傳統文化的精髓。

十月一日晚，在以「琴與歌」為主題的晚會中，泠泠琴音伴曼妙歌聲遠行，或婉轉連綿、或蕩氣迴腸。《酒狂》、《嘆香菱》、《求索》、《關雎》、《歸去來辭》、《洞庭秋思》相續登場，琴曲相生，琴聲抑揚頓挫，歌聲細緻婉轉，贏得了陣陣掌聲。

至此，歷時三天的琴會雅集系列活動落下帷幕，琴與詩、琴與茶、琴與歌展現了中華優秀傳統文化的魅力。

**該茶藝節目參與了市委宣傳部、市文廣新局承辦的「南湖之聲」音樂會，豐富了當地市民的文化生活，並在文學院迎新晚會上表演，推動了高雅藝術與群眾生活的緊密融合。**

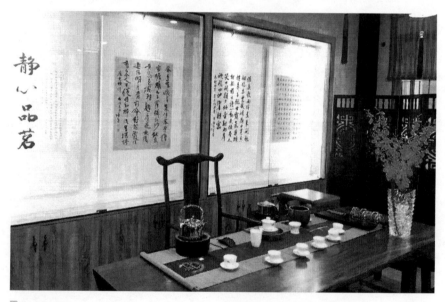

海峽兩岸茶文化課堂將「茶、花與書畫」融入茶席設計

# 閩南工夫茶飲與文化

## 創作緣起

主　　題｜萬里潮聲——以茶為媒　美美與共

讀　　典｜《清稗類鈔》、《武夷茶歌》、《龍溪縣志》、《漳州茶史略》等

演出時間｜二〇一九年　漳州市海峽兩岸茶文化交流中心揭牌

演出地點｜「茶之序」漳州茶文化探索體驗館

劇　　本｜林楓

演出團隊｜三人，其中，兩人以相聲形式講解，一人演繹漳州工夫茶藝
　　　　　文學院十八級師本班、國際漢語教育班共同演繹

　　漳州工夫茶所用茶葉、泉水、炭火及器具十分精粹，在烹治之法方面也極講究，閩南人常言「風水文章茶」，茶這裡頭的「水」比風水識象、比書寫文章還深。閩南民間鬥茶之風自明末清初興起，逐漸繁盛，飛入平常百姓家，民間茶藝也集約化地形成了「茶滿欺客」、「頭沖腳惜」、「客來換茶」、「茶薄逐客」等技藝約法。走在漳州的大街小巷、街坊弄里，隨處可見簡易方桌上擺放的茶盤，熱水瓶裡的「滾水」升騰著人間的煙火氣，主人隨口一句問候語「來呷茶」，彷彿是實誠本地人的一張名片；又或是忙活了半天，終於能坐下來「吃茶」，這時若被生意驚擾，也要急急把茶飲下，「啜一口」如一鼓作氣一般，吸吮入口的是為生活而奮鬥的勇氣，同時也有不虧待自己

的一份慰藉。「這才一盞茶的功夫」、「今天這裡都喝了幾盞茶了」、「不急，先吃上一盞茶」……茶與時間劃上了等號。與茶相伴的漳州人，一代代在耳濡目染，口耳相傳間，傳遞著閩南人「熱茶熱心」「素瓷靜遞」「飲水思源」「來者便是客」的質樸情感，凝聚成以人為本、謙和禮讓、誠信知報與平和曠達的閩南文化精神。

茶文化課堂在每週五下午開設中華茶藝的實訓課程，其中一個班的授課對象為國際漢語教育專業的同學，還有幾位外國留學生也參與其中。讓他們瞭解所在城市的茶業貿易，對應閩南工夫茶所承載的茶具（物盡其用）、茶席（取捨之道）、品飲（韻高致靜）、茶詩（抒表心跡）、茶俗（忠孝仁愛）、茶禮（持戒精進）、茶人（溫良敦厚）、茶會（君子之交）、茶史（千年飄香）、茶貿易（萬里潮聲）等方面豐富的文化內涵，有利於本專業的同學從「近」觀地方文化中，梳理出發散性的傳播線索，進一步精深對中華文化傳播途徑與方式的探尋。

# 用茶講好漳州故事

## ——閩南工夫茶飲與文化

| | |
|---|---|
| 地　　點 | 「茶之序」茶文化體驗館 |
| 茶　　品 | 八仙茶 |
| 角　　色 | 逗哏（憨厚質樸）——趙萬年 |
| | 捧哏（優雅端莊）——李芊墨 |
| 茶　　器 | 紅泥小火爐、紫砂容天壺、淺口若深甌、銅錢款茶船、 |
| | 漳州水仙花盆栽、八仙桌、長條凳、蒲扇、橄欖炭等 |

**男：**芊墨同學，聽說你在文學院的藝文教育課程當中選修了茶藝課，是位風雅之士。

**女：**不敢當。茶得細品，藉著等待水燒開的時間寒暄，藉著斟茶的時間禮讓，藉著點評茶香的時間交流。喝的是茶，更是人情味。

**女：**現在由我們的茶人來為大家展示漳州工夫茶。

**女：**漳州工夫茶需要的器具有：紅泥小火爐、紫砂容天壺、淺口若深甌、銅錢款茶船。（由行茶者一一展示）

　　茶人淨手。

　　活煮甘泉。

　　開水熱罐，讓壺和杯都熱起來。

　　素紙納茶，漳州工夫茶物盡其用，用素紙包裝茶葉。今天所沖泡的茶品是八仙茶，八仙茶外形條索緊結，滋味濃強，高香持久。

燙杯滾杯，三杯為一品，五湖四海的友情都融於三杯之中。

高山流水，鳳凰點頭。

壺蓋刮沫。

淋壺增溫，使茶葉內外受熱。第一次我們沖泡的茶湯往往不喝。

再注甘霖。

關公巡城，韓信點兵。

捧杯敬茶，臺上臺下共品香茗。

女：感謝茶人的演繹！

男：漳州工夫茶沖泡流程精簡，寓取捨之道於提壺行茶之間。厚人倫，美教化。我也來喝一杯。

女：你這怎麼就喝上了？我也來一杯。

合：厚人倫，美教化。

男：然在我的家鄉都用大口杯子喝茶，為何這裡就用小杯子「啜」？一個口字旁，四個又字，這是讓我喝了再喝再喝再喝呀。

女：這個你就不懂了。我們這可是工夫茶，也做「功夫」。有兩層含義：一是指茶的烹煮品飲十分講究；二是指要騰出時間，慢慢領略茶味。《清稗類鈔》〈工夫茶〉云：「閩中盛行工夫茶，粵東亦有之；蓋閩之汀、漳、泉，粵之潮，凡四府也。」工夫茶所用的茶葉、泉水、炭火以及器具都很講究，為中國茶史增添了光輝的一頁。

男：啥？你是說工夫茶盛行的風尚是從漳州燃起來的？

女：是啊。

男：也就是說，漳州和潮汕可謂均是工夫茶的源頭，那可真是了不得了。聽說閩南話最像中古音，用閩南話吟誦唐詩，那是最地道了。我來一首王之渙的〈登鸛雀樓〉：「白日依山盡，黃河入海流。欲窮千里目，更上一層樓。」（先普通話朗誦，後閩南話吟誦）

女：哎不對呀，你這都說到哪裡去了。

男：我是說漳州藏著遠古的聲音，還藏著中國茶道的活化石呀。

女：你瞧瞧我為大家搜羅的圖片。

男：好精緻的工夫茶具。

女：據《龍溪縣志》記載，咱們漳州的工夫茶，必以「大彬」之罐，必以「若深」之杯，必以「大壯」之爐。而茶品主要就是烏龍茶。

男：這個「大壯」之爐產自漳州馬坪？

女：是啊。

男：這個明代的「大彬」紫砂壺是從漳浦出土的？

女：不止呢，紫砂壺的密閉性好，當時出土的時候，裡面的茶葉居然還沒有腐爛。該茶葉是已知年代最早的茶葉。

男：這可真神奇。這個清代的「若深杯」也是從漳浦出土的？

女：它還滿足了工夫茶茶杯杯型微淺且杯口小的要求。以上器物和茶考史料都證明了，漳州在明代就已經興起了一股鬥茶之風，對於工夫茶藝的講究也已經形成了一股風尚。

男：要不說現在的生活越來越粗糙呢？趕快把精緻的生活拾起來。

女：還不止這些呢，咱們是漢語國際教育的學生，將來是要教外國人說中國話的。你知道嗎？茶的英語「tea」，其實來源於閩南語發音[te]。從世界飲茶地圖來看，「tea」的發音代表的是海運傳播路線。茶葉輸出地的人一開始怎麼叫，輸出到外國後，他們也跟著閩南人用[te]來稱呼心目中「神奇的東方樹葉」。幾經流傳，就形成了如今「tea」的發音。

男：那也就是說，以後我可以採用三語教學，普通話、英語、閩南話。這話中有畫，有海絲壯闊的貿易宏圖，也有咱百姓的衣食幸福。上次我可聽林繼中教授說了，漳州月港推動了一個新的「白銀世界」的開始。在它興盛的七八十年裡，占世界三分之一近一點三億兩的白銀進入內地。

女：厲害！

男：來，我來演漳州人，你來演歐洲商人。

女：OK.

男：茶，稱作[te]。

女：This is "black tea." We buy this magical oriental leaf by silver, so please accept my money.

男：收下，錢，稱作[gin2na3]。

女：你那裡物產豐富，瞧你這身材，從我這裡挑選一樣和你交換。

男：我真的什麼都不缺，缺的是[gin2na3]。

女：這就學上了。我把南美洲發掘的白銀和你交換。

男：我這裡有絲綢、瓷器和茶葉。

女：我也有番薯、花生和玉米。我需要的遠遠比你需要我的多，所以只好把源源不斷的白銀都輸送給你。

男：我從你們那裡引進新品種，自己種上、煮上。有了地瓜粥、花生酥和玉米穀物，百姓可歡喜了。剛才我們演繹的是當年漳州月港中西方貿易的縮影。以茶葉為代表中國保持了長時間的貿易順差，成為了白銀的「終極秘窖」。

女：文明因交流而多彩，文明因互鑑而豐富。

男：漳州茶業發展代表了東西方貿易與文化的交流，海絲之路的風帆搖動了世界文明的航船。壺小乾坤大。讓我們珍惜獨特的地理位置，發展茶貿易，講好茶故事，拓展漳州國際交流合作的空間。

女：語堂先生說過：「中國人只要有一把茶壺，走到哪兒都是快樂的！」就讓我們以茶為媒，讓更多的人來到漳州，來到快樂的聚集地！

男：賞壺品茗真功夫，談古論今續情誼。

女：對，把精緻的生活拾起來！

（相對而笑！）

# 茶與詩

## ——觀林楓工夫茶藝有感

錢建狀教授（廈門大學中文系）

余不能飲酒，而好茶。一甌在手，形神相親，有翛然自得之色。每遇佳茗，興之所會，亦以詩紀之。數年間，共得若干首，錄之於下：

其一作於丁酉之春，時有小友惠我以親摘建溪茶，以一甌試之，有碧玉翠濤之色。故以長韻謝之曰：

自我之南矣，不知幾週星？四顧皆茫茫，如蛙困井圉。
炎日灼人面，海氣薰複蒸。瘴風挾蠻雨，經年相侵淩。
木棉開又落，潮起又潮生。天刑辛苦久，遂為一島氓。
飲食漸同俗，鄉音如酒醇。朱子過化邦，人心尚真純。
時有二三子，相從明一經。又有可人友，相見眼終青。
夏日北窗下，禽鳥囀好音。一盞建溪茶，清氣滌煩襟。
人生如過客，大塊假我形。心安身即安，是言宜佩銘。

是年夏初，與黃金明、林楓、張克鋒三君雅集，主人出雲南班章散茶，湯色若琥珀，入口甘甜。張君甚愛之，乘興欲書，而倉促無紙墨。余遂紀其事曰：

班章老樹三千歲，和露和煙發嫩芽。

色若深秋黃蕊菊，氣兼大理段氏家。

未攜褚墨翰林士，難棄冰姿五嶺茶。

坐客無人談俗事，樓心不覺月西斜。

後張君書之於紙而贈余，筆墨淋漓，余甚寶之，藏諸巾笥。

戊戌春，閩南師大行兩岸茶文化課堂揭牌之儀，余忝在嘉賓之列。席上林君出牛欄坑岩茶，其嗅如蘭。余因賦一絕曰：

二月春芽初破日，塵心一點漱甘泉。

故人相見無長語，斟酌牛欄入簡編。

是年夏，故人分甘，余作小詞一首，調寄〈少年游〉：

當年聚首在餘杭，詩酒逞疏狂。蘇堤風暖，西湖漲綠，朝夕相賞流
光。　　忽忽兒女今成行，老色映秋霜。多情惟有，故人攜月，一碗
潤枯腸。

其所飲者，西湖龍井也。

去歲夏，在漳州又見黃、林二君，所飲肉桂茶，湯亦呈琥珀色，葉耀寶
光，香氣如箬葉。林君謂其得天地剛正之氣，故性烈，乃武夷岩茶之上品
也。余以為塵外君子似佳茗，故名之曰「雙清」。因賦〈阮郎歸〉一闋：

天心古木翠雲屏，下臨溪壑橫。餐霞飲露一株生，娉婷舞鳳笙。

琥珀色，箬香輕，流光照眼明。山家風味似山僧，玉甌雙貯清。

今歲冬夜，與二君夜話，林君出悟源澗茶，氣和味厚，有儒雅君子韻度，亦賦一絕形容之：

澗底溪雲護此身，天然生得骨停勻。
門庭今夜無凡客，為洗胸中一斛塵。

自丁酉之春，迄於今。余共得茶之詩詞六章，而四為林君賦之。則林君與我，茶緣可謂深矣。今林君以閒都之姿，寫茶之美、之趣、之韻，謂之《茶之序》，余見而讀之。因述吾二人因茶相識、相知之始末，以廣其傳。

庚子十月，聽雨樓主人識。

# 藏在工夫茶中的漳州故事

## ——評創新茶藝《閩南工夫茶飲與文化》

李芊墨（十八級師本一班）

《清稗類鈔》〈工夫茶〉云：「閩中盛行工夫茶，粵東亦有之；蓋閩之汀、漳、泉，粵之潮，凡四府也。」漳州工夫茶歷史悠久，從備具至品飲都頗有特色。相關技藝盛行於明代，在中國茶藝史冊上留下了絢爛的一筆。在工夫茶藝中，藏著漳州這座閩南城市無數的歷史記憶和故事。

工夫茶藝的創新表演，不僅帶給觀眾一場豐富的視聽盛宴，還揭開了漳州這座閩南小城的神秘面紗，留下了它的絕美回眸和裊娜倩影。

在這場表演中，臺上一張茶桌，一套工夫茶具，一人行茶，兩人解說和表演。一觀，茶具簡約而不失精緻；再觀，茶人端莊優雅；三觀，表演者幽默卻不乏風度。茶具與人和諧一體，相得益彰。漳州工夫茶款款步入觀者眼中，緩緩進入心裡。表演營造了具體可感的工夫茶印象，使觀者形成了獨特的心靈感知和審美體驗。

## 工夫茶　花功夫

不同的茶有不同的性質，沖泡方式也不一樣。不同種類的茶，要觀察色、外形和香氣，判斷其性質，再進行具體的沖泡。

一、投茶量：為避免茶葉苦澀味太重，每次沖泡通常使用一包七克左右的小包裝茶葉，但漳州與廣東交接的漳浦、雲霄、詔安等地，一包茶一般為

十克。

二、水溫：烏龍茶用一百度沸水沖泡，紅茶用九十度開水沖泡，綠茶用八十度開水沖泡。

三、沖泡：每次沖泡可以選擇不同的注水點，圍繞茶心，輪流在其周圍注水，切不可逕直沖茶心。同時，通過輕輕搖晃茶壺，將水和茶葉充分融合，可以使茶葉更耐泡。

工夫茶所用茶具簡約，沖泡不拘形式，但卻蘊藏豐富的人文內涵。一則是心境平和、純淨，不摻任何雜念，專心行茶。要關注到茶桌上的每一處細節，用心沖泡清香美茶。二則是對待客人要態度恭謹，熟悉茶俗，講究茶禮，賓主盡歡。三則細品慢啜，於茶敘間，暢敘幽情，凝神靜氣。

## 傳古音，賞遺韻

漳州的故事裡藏著中古的聲音，也藏著中國傳統茶藝的遺跡。解說者用閩南話吟誦唐代王之渙的〈登鸛雀樓〉，展現了與中古音極為接近的閩南語的獨特語音面貌，體現了漳州遺留的古風古韻。

漳州的古風古韻不僅表現在閩南語上，還表現在工夫茶藝的遺跡上。遺跡的佐證便是漳州出土的工夫茶器具，這些器具造型精巧，兼具實用性，加以解說，進一步提升大眾對工夫茶源頭的認同。「近時製法重清漳，漳芽漳片標名異，如梅斯馥蘭斯馨，大抵焙得候香氣」，這一茶歌又讓我們將閩北烏龍茶與閩南烏龍茶聯繫在一起，引發對茶品本身多元交流、精耕細作並最終凝結為「甘露瓊漿」的前世追溯。

中古之聲穿越歷史，工夫茶韻美名流芳。遺古的茶具會「說話」，拾起茶藝，磨砂壺杯，即是拾起古人的智慧，在提壺行茶間品味「細膩」的氤氳繚繞，在茶煙圍爐中燃起「愛拚會贏」的山海情懷，在拿起放下間致敬「極簡」的生活藝術，游於藝而呈現出飄逸的工夫茶藝，彷彿一股氣流，帶你古

今對話，漫游美學。

## 談貿易，論中西

漳州地處海陸交界的位置，對外貿易興盛。歷史上，大量白銀曾在漳州月港流通。解說者李芊墨借助「茶」的英語與閩南語發音的關聯，介紹了「隆慶開關」時中西方茶貿易中的文化交融現象。隨後中西對話，以「一買一賣」商品交易的方式，點出了百姓餐飲中的名品，引發觀眾對貿易交往的認可。

反觀當前，「秋天的第一杯奶茶」、「為買一杯奶茶排起長龍」……總能聽到這樣的廣告詞。殊不知，優雅的生活就在身邊，是茶給了「下午茶」靈魂，在乳白的奶漿中一股紅豔的熱流絲縷般暈開，穿透、融合與沉澱……「神奇的東方樹葉」帶給西方人健康與雅致，它曾經是身份的象徵，如今仍然作為社交禮儀活躍於國際舞臺。我們走進茶，再走出茶的世界，以茶講好中國故事。

## 結語

該劇是一場融相聲、吟誦、情景劇等於一體的創新型茶藝表演。將茶藝與經典、地方文化資源相結合，展示了漳州工夫茶的精湛技藝、歷史故事與文化內涵。兩位解說者分別是漢語言文學（師範）及漢語國際教育專業的學生，他們通過參與表演認識到學習中華茶文化不僅局限於傳統技藝的研習，還要深耕經典、對比創新，探索傳播之道。

# 表演課件與現場照片

文學院十七級師本班學生演繹

工夫茶四件套

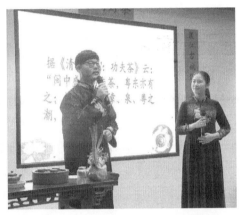

講解海絲之路上的漳州茶業貿易

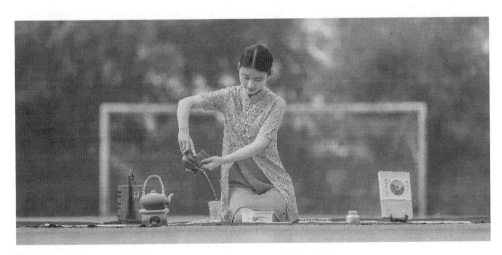

「春之雲席」文學院十七師本四班學生，楊菲演繹

媒體
報導

## 一　閩南日報：「漳州茶敘」待君至

漳州自古產茶，漳州人自古愛茶惜茶，漳州茶葉種植、茶業貿易和功夫茶沖泡與品飲歷史深厚，獨具魅力，茶俗茶事更融於百姓生活及禮儀教化之中，世界名人林語堂曾多次撰文讚美家鄉的茶。

新春伊始，綠芽萌動，閩師大文學院大學生茶道藝術團，以「東湖茶敘」締結大國外交為靈感，在漳州南湖表演雙手同泡綠茶紅茶的技藝，綠茶清醇，紅茶明豔，在透明的蓋碗中綠紅分明，清澈瑩潤，舞動的茶葉恰似春天無限的生機。同時，藝術團還在校園綠地場上擺上工夫茶茶席，席地而坐，以林語堂先生實際素描本鄉泡茶須有「一個泥茶壺和四個比咖啡杯小一些的茶杯」為茶席組合，向大學師生展現概念茶席，願人們不負春光不負茶，到江濱兩岸品味茶香，品讀茶鄉。

閩南師範大學文學院設立「海峽兩岸茶文化課堂」，致力於漳州茶文化的傳播與推廣，曾舉辦「林語堂與茶文化傳播論壇」、「兩岸茶文化教育論壇」等活動，也曾以詔安婚俗為素材創作茶藝節目《喜茶宴》，以《生活的藝術》一書為素材創作茶藝節目《林語堂與茶的文學情緣》等，積極向大眾傳遞漳州茶的文化訊息。

## 二　中國新聞網：首個「國際茶日」福建漳州學者共探「茶‧林語堂與世界」

中新網漳州五月二十一日電（龔雯）：「只要有一把茶壺，中國人到哪兒都是快樂的。」、「中國人捧著一把茶壺，把人生煎熬到最本質的精髓。」

閩南師範大學文學院教授、漳州市林語堂文化研究會副會長陳煜斕在「國際茶日」講座上援引了林語堂關於品茶的兩句名言。

二〇二〇年五月二十一日，是聯合國大會宣布的首個「國際茶日」。作為主要活動之一的《茶・林語堂與世界》主題講座當天在漳州市海峽兩岸茶文化交流中心開展。現場，眾多茶文化愛好者在古色古香的「學堂」內，品味茶韻，聆聽林語堂的「茶世界」。

陳煜斕認為，林語堂兩句名言表面看來是描寫茶趣，實際上卻闡述著中國人特有的「樂活」精神特質。「這也體現著林語堂的智慧人生，泡茶也是人生的一件樂事。」林語堂對茶的見解很深刻，是世界瞭解中華茶文化的重要載體，是以茶聯通世界的重要文化路徑。陳煜斕認為，林語堂對茶深情的描述，不斷向國外展現了中華茶文化，以及中國人在飲茶中促進交往，營造閒適生活意境的理念。

林語堂的出生地漳州，茶葉種植歷史悠久。明清以來，漳州飲茶、品茶風氣更勝，優質茶聲譽鵲起，許多茶具帶著漳州味道，鑴刻漳州印記，從古月港出航，遠渡重洋，銷往歐亞。如今，漳州盛產華安鐵觀音、平和白芽奇蘭、詔安八仙茶、南靖丹桂、雲霄黃觀音等茶品種，暢銷國內外；街頭巷尾、市井田間，隨處可見三五成群「呷」（閩南語）茶聊天。

閩南師範大學文學院高級茶藝技師林楓在《漳州茶與閩南茶俗》演講中指出，泡茶是漳州人生活不可或缺的部分，而林語堂對茶的見解，亦與孕育他的閩南地域不可分割。漳州市海峽兩岸茶業交流協會常務副會長賴金榮表示，舉辦此活動是為營造健康飲茶氛圍，促進漳州茶文化傳播，助推茶經濟發展。

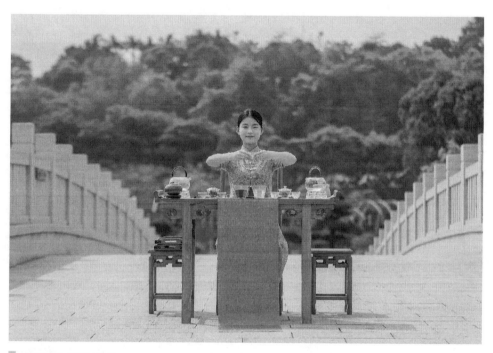

花樣漳州歡迎您

# 閩南功夫茶操

## 創作緣起

主　　題｜茶藝——少兒研習茶文化體驗

讀　　典｜《茶經》、《白芽奇蘭審評標準》、《中華茶藝》等

演出時間｜二〇一九年端午

劇本、指導老師｜林楓

演出團隊｜一人領操、其餘列隊操練

　　　　　文學院十六級國際漢語教育學生演繹

　　隨著中國經濟文化生活水平的提高，有更多的少年兒童接觸茶藝，在茶藝中感受中華傳統文化的魅力。然而，由於茶葉須用開水進行沖泡，同時茶具也由易碎的陶瓷組成，對尚不熟悉流程的少兒來學，如果一開始就讓他們實彈操作，會帶來損傷。因此，經過對閩南烏龍茶沖泡技藝的濃縮提煉，文學院「茶文化走進中小學」大創團隊以閩南功夫茶藝為素材創作茶操童謠，少兒可以一邊以體操模擬茶藝動作，一邊朗誦詩歌童謠，加深記憶，熟練流程，為正式沖泡做好準備。

　　閩師師生還以茶文化教學內容為素材，相應地創作了一系列茶詩，並輔以賞析解說，讓少兒能從朗朗上口的童謠中學習知識，增進對茶文化的情感認同。正衣冠、修言行，把文明禮儀教育融入茶操茶詩授課之中。「你說我

練誦童謠，高沖低斟出茶香」。對尚在啟蒙階段的少兒來說，茶不再只是長者的飲品，而是與小夥伴親近交流的健康飲品，是可讀可練的有聲才藝，他們專注的神態與動作為茶文化的教學相長帶來了驚喜。

中華茶文化源遠流長，涵育美德，滋養性靈。弘揚傳統文化，從娃娃抓起，在北京、上海、深圳等大城市，素質教育課堂均在嘗試以茶藝打開少兒研習文化、傳承禮法、愛鄉尚和的性靈之窗。而閩南功夫茶操的創新之處就在於動靜結合，易學易懂，文明教化、潤物無聲，讓小茶人對傳統文化產生濃厚興趣，與茶結緣，久久為功，敬天愛人，這也是文學院以中華優秀傳統文化弘揚社會主義核心價值觀的創新嘗試。

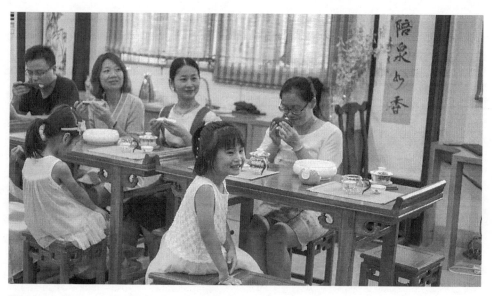

▋海峽兩岸茶文化課堂舉辦親子茶藝

# 閩南功夫茶操

> 茶　　品｜白芽奇蘭茶
> 角　　色｜少兒一人或者集體列隊
> 茶　　器｜青花蓋碗一個，公道杯一個，青花茶盞三個，水盂一個，茶巾一
> 　　　　　條，三件套一副，燒水陶壺一個，茶倉一個

## 茶詩童謠的動作分解

**洗塵**　身正心態平　雙手要洗淨

指的是作為茶人要有良好的體態與心態，以整潔的儀態事茶，以平和之心待人接物。

**溫杯**　洗壺溫茶盞　置茶展佳茗

指的是溫壺溫盅溫杯，為了茶操的連貫，簡略了一些帶重複性的布置。溫壺，溫盅，溫杯，洗壺溫茶盞，置茶展佳茗就是我們接下來的動作一致，將素雅乾淨的茶席坦誠地展現開來。

**賞茶**　白芽奇蘭茶　形美墨蘭香

將漳州白芽奇蘭茶用茶荷盛起，與嘉賓一同欣賞奇蘭茶的外形、顏色，墨綠油潤、圓結飽滿、墨蘭幽香。

**說典**　大師鍾情久　最戀坂仔鄉

大師指的是文學大師林語堂先生，他是福建漳州人，儘管飄搖海外多年，卻時常掛念家鄉的人與事，家鄉茶的「奶香味」時常出現在他的

文學作品之中。

**投茶**　掀蓋入玉壺　嘉葉待甘霖

打開蓋碗的蓋子，我們用指頭代表茶勺，將珍貴的茶葉撥入壺中，乾燥的茶葉等待著沸水的衝擊，猶如鮮花等待陽光照耀一樣，它要舒展、翻滾，煥發新的生命。

**沖泡**　高沖低斟說　泡茶三要素

這是泡茶關鍵步驟，熱水壺往蓋碗倒水，講究高位沖泡，蓋碗往茶海斟茶，講究低位出湯。接下來的步驟也將講到茶量、水溫與茶水浸泡時間的把握。

**潤茶**　一對二十比　茶水最相宜

第一遍的茶湯一般不喝。茶與水的比例是一比二十最為恰當，切不可太濃也不可太淡。

**聞香**　一百度沸水　茶粒漸舒張

在一百度水溫的激發下，奇蘭茶品質突出，蘭香韻長，蜜香馥郁。

**出湯**　十秒浸湯出　熏得滿室香

浸泡十秒，茶湯初成，倒入茶盅中，分茶至品茗杯裡，這個過程中奇蘭茶的幽香始終縈繞在身旁，讓人沉醉。

**行禮**　主人敬佳茗　客人叩首謝

主人向客人示意茶泡好了，客人行扣手禮作為回禮。

**敬茶**　共賞香色美　同品奇蘭韻

指的是用食指與拇指輕扶杯沿，中指托住杯底，稱為三龍護鼎，雙眼望著金黃色茶湯，品味茶香帶來的身心愉悅。

**品茶**　古今言知己　莫是一杯茶

以茶為媒，以茶會友，古今中外，文人雅士皆以茶暢敘幽情，推心置

腹，將君子之交的友情融於這杯茶湯中，祝君清雅一生，平安順暢。

劇終

（劇本：林楓）

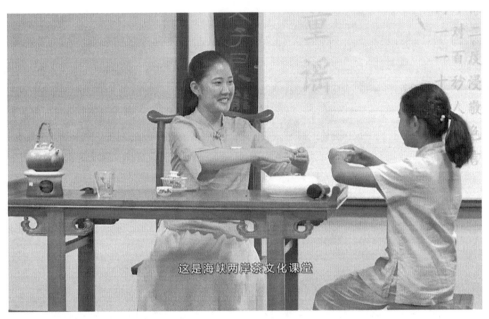

這是海峽兩岸茶文化課堂

閩南師大文學院大學生與東鋪頭中心小學小學生共同演繹茶操

# 你說我練誦童謠　高沖低斟出茶香

鄭慕蓉博士（武夷學院茶與食品學院）

　　中國自十二五規劃以來，不斷提出精神文明建設、重點推動文化建設的口號。提升國民素質和社會文明程度，增強國家文化軟實力，建立書香茶香的美麗中國刻不容緩。茶文化融自然科學、社會人文、倫理秩序、東方美學等於一體，涵蓋物態文化、制度文化、行為文化、心態文化四個方面，是中華傳統優秀文化的代表，是構建美麗中國、提升國家素質的重要載體。二〇一二年中國國際茶文化研究會提出了「茶為國飲，科學飲茶」為主題的茶文化進學校、進企業、進社區、進機關的四進活動，得到全國各地的紛紛響應。在少年兒童中開展茶文化教育，可以充分發揮茶文化的智育、德育、美育功能，茶葉中含有豐富的微量營養物質，不僅可以補充孩子日常所需的維生素、礦物質，還有助於孩子的消食化膩、減少小胖墩的形成；減少生活中手機、電腦等輻射的傷害；減少孩子日常上火發炎的問題；預防孩子的齲齒防止蛀牙，同時提升孩子的免疫力，對於塑造少兒的健康體魄十分有幫助。茶，中國文化的載體，集人文社會功能於一體，自古名山多產茶、自古名士愛評水，在學習認識茶文化的過程中，也無意識地培養了少兒愛家鄉、愛祖國的人文情懷。知茶習禮，以茶為修，透過茶禮、茶德的學習，可以培養孩子謙和禮讓的儒雅氣質，幫助少兒養成良好的人文修養。福建作為產茶大省，漳州作為茶鄉，漳州平和更是文化大家林語堂的故居，在此開展少兒茶

文化教育具有得天獨厚的基礎，也具有深遠的意義。

少年兒童，習茶往往從茶藝入手。泡茶時，「酸甜苦澀調太和，掌握遲速量適中」的中庸之美；待客時，「奉茶為禮尊長者，備茶濃意表濃情」的明倫之理；飲茶時，「飲罷佳茗方知深，讚嘆此乃草中英」的謙和之禮；在品茗的環境和心境方面，「普事故雅去虛華，寧靜致遠隱沉毅」的儉德之行。中國文化精髓「和、靜、敬、儉」全都貫穿在學習茶藝茶道過程中。

修習茶藝雖有諸多好處，但在學習茶藝過程中，低齡少年兒童由於生長發育尚未完全、好奇心強、自制力弱，在茶藝練習時經常會出現不小心摔壞茶具、開水燙傷等問題，這就大大降低了父母送孩子學習茶藝的熱情。此次林楓老師創作的茶操，充分考慮到孩子的特殊性，使低齡孩子在學習茶藝之前有一個過渡。她將茶藝流程以詩歌串聯，以茶操的形式演繹，十分生動。即將茶藝的精華與重要流程連貫地呈現在大家面前，同時又能以朗朗上口的詩歌語言方便孩子朗讀與記憶，符合少兒的天性。茶謠在創作時還結合了地方特色，對於當地孩子認識家鄉十分有幫助。茶謠整體音韻和諧，節奏鮮明，兼顧了知識性與趣味性，有助於引導少兒習茶的興趣。

# 小小茶人來做操

## ——評創新茶藝《閩南功夫茶操》

蔣丹卉（十六級漢語國際）

功夫茶起源於閩南地區，這裡，家家戶戶都愛泡茶。他們在門口擺著茶席，在屋內也擺著茶席，一個人在家的時候要喝茶，客人來訪更要喝茶，家在哪兒，茶就在哪兒。因此，對於閩南人，哪怕是閩南的孩子，功夫茶絕不陌生，在校生自然對做操也不陌生，然而，把閩南功夫茶與做操結合起來的這樣一種行為表達方式，對少兒來說是新奇的。在學習茶操的過程中，我看到他們星星般的眼睛中閃著好奇與渴望，他們不自覺地模仿茶人的每一步動作，試圖做得像模像樣。

### 靜心與洗塵，備好茶

「身正心態平，雙手要洗淨」是茶人的第一個動作，對於小小茶人來說也是第一要務。做到身正體直，心平氣和，茶人模樣就初步形成了，再洗淨雙手，方知接下來的動作都與整潔相關了。

「洗壺溫茶盞，置茶展佳茗」是泡茶工序的第一個工序，伸出右手向前方做出取茶杯的動作，再收回與左手會合，雙手捧起茶杯，旋轉一圈，左手向前方，找到水洗的位置，倒去杯中的水，這樣便完成了。在這時，小茶人需要想像眼前都有哪些茶具，將茶具擺在什麼位置，每一次伸出手，都能想像到自己手中有了哪一個器具，這樣用稚嫩的雙手在「非有與非無」之間感

受，小心翼翼又欣然可愛。

「白芽奇蘭茶，形美墨蘭香，大師鍾情久，最戀坂仔鄉」是茶操中關乎茶典故的步驟。雙手捧起做賞茶荷狀，溫柔向前給客人展示，再輕嗅聞香。如果真的有茶葉在眼前，孩子需要調動的感官是嗅覺，但是茶操幾乎是「憑空想像」的，所以這時，你能看到的是一顆玲瓏剔透的心，正在感受白芽奇蘭圓結的形狀和墨蘭的香氣。這裡的大師指的是林語堂先生，這款白芽奇蘭茶產自語堂先生的故鄉——漳州，語堂先生說，「家鄉的茶有奶香味」，這話透露出孩子對母親般的依戀，而小小茶人來做這樣的東西，感悟這樣的心情，尤為合適。

到這裡，泡一壺功夫茶的準備工作便完成了，小小茶人的形象也樹立起來了。

## 講究三要素，泡好茶

「掀蓋入玉壺，葉嘉待甘霖」，這一動作表示開始投茶，男孩與女孩表現得極為不同。女孩子做起來，溫柔可愛，而男孩子的果斷認真，也別具風格，彷彿能夠看到他們成熟之後的泡茶風格。

「高沖低斟出，泡茶三要素」，先講出泡茶的基本點「高沖低斟」和「三要素」，再具體做出「高沖」、「低斟」的動作，隨後用語言補充「三要素」的內容：一對二十比，茶水最適量，一百度高溫，茶粒漸綻放，十秒浸湯出，薰得滿室香。語言與動茶操動作互相補充，展現出完整的泡茶工序，能夠見得茶操與其他健身操的不同之處，在於每一步的動作都在理解的基礎之上，每一個工作，都有對應的沖泡流程內涵，而非簡單的用「一二三四、二二三四」來掌握節奏。

讓人印象尤為深刻的是「茶粒綻放」，小茶人做出掀蓋的動作，把茶蓋放在鼻子前面，深吸一口茶香，感受茶湯初成，茶粒綻放的美，面上自然含

笑。試想，茶操能夠深切做到位的小茶人，將來有何理由泡不好茶呢？

到這裡，一杯茶就在各個品茗杯中了，也是在小小茶人的心中。

## 敬奉一香茗，見真情

閩南功夫茶除了講究「三要素」之外，也重視禮節。「主人敬佳茗，客人扣手答」便是敬奉香茗的動作和進行扣手禮的動作。這兩個動作定格在我腦海中，像兩張抹不去的圖畫。採訪小茶人，問他們最喜歡哪一個動作，他們也回答是這兩個。一來，前面相對複雜的泡茶動作完成，心裡鬆了一口氣，二來，感覺認真泡出的一碗茶終於可以雙手遞給嘉賓了，很喜悅。小孩子的單純可愛正是這樣。

「共賞色香美，同品奇蘭韻，古今言知己，莫是一杯茶」作為最後收尾，談到分享的喜悅和以茶會友的傳統，看他們完成這樣一套動作，心中滿是期待，將來小茶人變成老茶客之後，也能品嚐到他們用心泡的一杯香茗了。

### 結語

本次《閩南功夫茶操》的創作，經過了半年多的打磨，在二〇一九年四月初正式進行示範教學。從行為表達方式來看，兒童一邊朗誦茶詩童謠，一邊進行茶操動作的操練，於實踐體驗中習得基本沖泡步驟和茶文化相關知識；從詞曲創作方面來看，運用韻律學，創作押韻、合乎平仄、朗朗上口的茶操動作指導詞，合乎韻律學和音樂性的詞曲內容，有效激發了少兒的學習興趣，也有利於少兒識記。可見，是一次適合少年兒童身心發展的茶文化教學示範。

# 表演課件與現場照片

文學院十六級漢語國際教育學生演繹

動感的茶操

優雅的茶操

請您跟我練

請喝一杯茶

媒體
報導

## 一　中國新聞網：兩岸青年共研閩南文化：「真正有兩岸一家親的感覺」

　　七月七日，由閩南師範大學主辦的海峽兩岸青年閩南文化研習營在福建廈門落幕，活動為期七天，兩岸青年共同研習閩南文化，尋找到文化的認同感。他們實地考察漳州南山寺、千年古剎三平寺、林語堂紀念館、泉州海外交通史博物館、閩臺緣博物館、白礁慈濟宮、平和繩武樓、廈門南普陀等文化遺址與展館；聆聽閩南文化專題講座；體驗茶藝、扎染等傳統文化，在小組互動交流中共同研習、探討閩南文化的內涵與精髓。

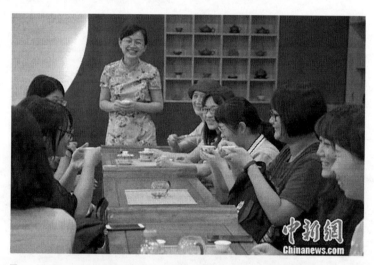

二〇一九海峽兩岸閩南文化研習營營員們體驗閩南特色的茶藝課堂

## 二　閩南師大附小公眾號、茶之序文化公眾號：小茶人

　　大地上的花兒開啦，街邊的春樹發嫩芽啦，軟軟的草坪綠綠的啦，春天

的風似薄紗在吹啊，茶課堂也迎來了祖國的小花朵。閩師附小五年（二）班師大踏青遊學到茶課堂體驗「小小茶人」課，林楓老師給同學表演茶道。

中華茶文化源遠流長，涵育美德，滋養性靈。根植於漳州豐富的茶文化土壤，以茶藝打開兒童研習茶文化、傳承禮法、愛鄉尚和的性靈之窗，並以茶操即行為藝術的形式便於日常的操行，這是海峽兩岸茶文化課堂以中華傳統文化推進社會主義核心價值觀傳播的新嘗試。

小小茶人就是我，傳承文化小花朵！

### 三　視頻欣賞

該茶藝節目對初次接觸茶文化的教育對象掌握入門知識，培養興趣，提升對漳州茶的認同感富有意義，在海峽兩岸青年閩南文化研習營和少兒茶課堂體驗中吸引了兩岸青少年的關注，競先模仿操練，氣氛和諧融洽。

文學院師生在市區華僑新村品茶歡聚

請使用手機掃描二維碼，觀看茶藝節目《閩南功夫茶操》。

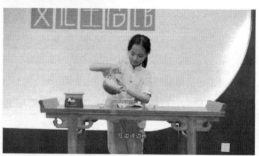

漳州市東鋪頭中心小學四年二班演繹工夫茶藝

# 二〇一四閩南詩歌節
## ——詩、茶與閩南文化

## 主題：以茶為媒　緊密閩臺情緣

　　自明末以後，唐山過臺灣，越過臺灣海峽移民的熱潮中，閩南地區泉州與漳州移民的數量是最多的。臺灣西部平原、北部盆地、中部平緩的丘陵和平野，以及東部的蘭陽平原，都是閩南人聚居、墾拓、活躍的地區。長久的臺灣開發史，來自閩南地區的人士以土地開發與農業經營的特長，拓殖了臺灣山海之間的平原地帶，「百般武藝，不如鋤頭鋤地」，這是許多閩南家族世代相傳的祖訓，證明瞭來臺閩南人的最大特色——以鋤耕地，以維生計。閩南與臺灣血緣、地緣、語緣、親緣、情緣，源遠流長，緣緣相近。新世紀以後，更以筆開創文化，記錄情義，藉網絡連結世界、開拓天地。如何在閩南文化的基石上，將茶與詩歌乃至閩南文化的種種面向，緊密連結空間上的閩南與臺灣，連結時間上的古與今，是今日文化人責無旁貸的使命，閩南師範大學與明道大學有鑒於此，在成功合作舉辦二〇一二漳州詩歌節之後，特邀約廈門大學等校攜手聯合舉辦二〇一四閩南詩歌節，開啟歷史新頁。

## 預期成效

　　透過交流方式，結合海峽兩岸茶學與詩人及學者，加強兩岸閩南文化交流的情誼與內涵；通過「閩南文化論壇」論文發表與會議討論，深化閩南文化研究的深度與廣度；藉詩歌朗誦與茶道演示，讓學生與居民能將情意溶入生命，將美學帶入生活。

## 閩南詩歌節講座、論壇與朗誦會場次安排

　　本計畫工作內容共分六個場次進行，各場次內容如下：

### 第一場：茶的哲思皺褶──靜思茶道精神與內涵

**1　演出內容**

　　（1）開幕式：閩南師範大學校長與明道大學系統總校長汪大永博士

　　（2）邀請資深茶道教師李阿利老師與「三代之間」主持人林宜琳女士講解靜思茶道精神與內涵

**2　參加對象**

　　（1）閩南師範大學、廈門大學等對茶道與詩歌有興趣的師生

　　（2）開放座位給閩南地區市民

**3　辦理方式**

　　採演示進行，預估參加人數約二〇〇人。

　　時間：二〇一四年四月八日（星期二）　九點三十～十一點

　　地點：閩南師範大學學術報告廳

　　表演者：大愛電視《人文飄香「三代之間」》節目主持人

　　　　　　李阿利老師　林宜琳女士

第二場：憑虛御風──詩的美學盛宴

**1 演出內容**

（1）邀請知名詩人鄭愁予朗誦詩歌

（2）邀請明道大學中文系教授陳憲仁擔任主持人

**2 參加對象**

（1）閩南師範大學、廈門大學等校對茶道與詩歌有興趣的師生

（2）開放座位給廈門與漳州市民

**3 辦理方式**

採講座與朗誦方式進行，預估參加人數約二〇〇人。

時間：二〇一四年四月八日（星期二） 十四點三十至十六點三十分

地點：閩南師範大學學術報告廳

主持人：明道大學中文系陳憲仁教授

主講者：詩人鄭愁予

內容：與閩南文化兩岸語言相關

第三場：妙趣橫生──閩南文化與說唱藝術（1）

**1 演出內容**

邀請臺灣漢霖說唱藝術團團長王振全表演說唱藝術

**2 參加對象**

（1）閩南師範大學、廈門大學等校對閩南文化或曲藝有興趣的師生

（2）開放座位給閩南地區市民

**3 辦理方式**

採表演方式進行，預估參加人數約二〇〇人

時間：二〇一四年四月八日（星期二） 十九點三十至二十一點三十分

地點：閩南師範大學學術報告廳

表演者：臺灣漢霖說唱藝術團團長　王振全

## 第四場：二〇一四閩南文化論壇

**1　會議內容**

　　針對兩岸閩南文化的教育特色乃至政治社會等狀況，以茶、詩歌、閩南風俗民情等為主軸，發表學術論文，憑以呈現新一代閩南文化的新視野，提供學術界、文化界研究或交流之佐助。

**2　參加對象**

　　（1）閩南師範大學、廈門大學等校對閩南文化有興趣的師生

　　（2）開放座位給閩南地區市民

**3　辦理方式**

　　採學術研討會方式進行，預估參加人數約四十人

　　時間：二〇一四年四月九日（星期三）　九點至十二點

　　地點：閩南師範大學國際學術交流中心。

**4　主題演講**

　　蕭慶偉（閩南師範大學副校長）

　　題目：《閩南文化與人才培養》

**5　主題演講**

　　汪大永（明道大學系統總校長）

　　題目：《兩岸文化與教育的前瞻》

**6　論文發表**

（1）李阿利

　　大愛臺《人文飄香「三代之間」》主持人，資深茶道老師

　　題目：〈閩南與臺灣茶文化的繫連〉

　　摘要：臺灣人來自閩南地區，所以有著刻苦耐勞的精神。臺灣茶種、烘

焙工夫來自閩南，所以有著純真踏實的真味。近百年的臺灣文化發展出新的人文素養，詩、茶、文化都更接近人性、文明、純真。天有天理，茶有茶道，明茶道就是明天理。明道所以明理。

（2）陳憲仁

明道大學中國文學系助理教授

題目：〈閩籍文人對臺灣文化的貢獻〉

摘要：明末沈光文從金門漂流到臺灣，在臺播下了文學種籽；明鄭及清朝期間，福建文人絡繹來臺，於此設立詩社、編纂志書、創作詩文。可以說，在清朝中葉以前，臺灣文化的發展，大部分都得之於福建文人的奉獻。而在國民政府到臺灣之後，福建地區的知識分子再一次大規模遷移來臺。這些閩籍文人，除了在文壇引領風騷外，有的從事文學教育，有的進入傳播媒體，有的經營出版；有的在電影、藝術方面有傑出表現。綜觀臺灣的文化發展，從初始的教化到現今的輝煌成果，福建文人實功不可沒，臺灣文化發展與閩籍文人的關係，更有研究認識之必要。

（3）白　靈

詩人暨臺北科技大學副教授

題目：〈閩南語方言詩中的聲情表達與意象的力量—以向陽、路寒袖的方言詩為例〉

摘要：新詩在看與讀之間有頗大的傾斜，很多詩能看不能讀、不好讀，成為詩不易接近讀者，形成巨大隔閡的主因之一。而閩南語以古音聲情在讀誦時占有極大優勢，在看方面反而不易為中文讀者所易讀懂和親近，但在聽方面卻極易打動讀者。對於閩南語方言詩此方面的優勢與劣勢其實與人的左右腦功能有關，本文透過左右腦與詩的作用關係、及雅可布遜對聲情表達的解析，探討向陽、

路寒袖等詩人的閩南語詩在新詩方面的拓展和未來的可能發展。

（4）夏婉雲

明道大學國學研究所兼任助理教授

題目：〈臺灣唐捐詩文中的閩南乩童意象—唐捐的形神遊走和幻土追索〉

摘要：乩童是閩南及臺灣、乃至東南亞華人區重要的民俗現象，代表神人鬼之間重要的橋梁，唐捐的散文集《大規模的沉默》及詩集《暗中》、《無血的大戮》在在透露其父親是鸞生，即一名武乩，而他不斷給父親「鸞生化」想要傳達的意義是什麼？其究竟要表達何思想？父親、唐捐（人子）、神這三者之間的「跨與互動」是什麼？應如何立體化來看待此事？而由鄉野環境、父親是通靈人，於是神話、民俗、祭典、巫術一輩子和他如影隨形，使他度過一個特殊的童年，由此嗅出他對生命的悲憫，使其詩的符碼特色與其他詩人有別。對唐捐而言，身體這個肉身道場就是幻土，他的形神遊走和幻土追索，是用卑鄙、污穢、體液、肢解來做各種展演。唐捐對父世有愧疚，在象徵域中有未完成的缺陷和「尊嚴」，唐捐要用書寫幫他完成。唐捐由囚到逃試著體會他們，用錯位做身體交換，他用書寫「凝視」了父兄生命對他的的意涵與價值。本文由紀傑克的視差轉換理論切入，探討人的左右大腦與此神秘的對應關係，以及一位詩人創作美學和思維內涵的精神底蘊。

（5）羅文玲

明道大學國學研究所副教授

題目：〈兩岸媽祖文化的發展及時代意義〉

摘要：媽祖自十七世紀隨著閩南移民渡海來臺後，即成為臺灣人民主要

的信仰核心，人們發自內心的敬愛祂。每年春天的三月是祂的誕辰，人們會為祂祝壽和籌備慶典，這個慶典到今天已發展為臺灣文化特色和觀光的重點，全臺灣到了三月，就會掀起媽祖熱的風潮。媽祖的信仰與文化，近年隨著政府的重視，與民間的努力，成立了媽祖文化節的系列活動，除了辦理學術研討會議，從學術角度來探討媽祖的文學與藝術，也開發出相關的文化創意產品，如媽祖T恤以及琉璃作品，或是媽祖人偶，因此媽祖故事與文化，已經呈現出不同的風貌與時代的意義。

（6）黃清河

閩南師範大學文學院

題目：〈邵江海的閩南風情〉

摘要：邵江海是用閩南話歌仔戲寫閩南人物、閩南風情的傑出的藝術家。他是個地地道道從民間成長起來，反映民間生活，再現民間風情，受到民間歡迎的藝術家。在閩南，戲劇界都喜歡叫他「江海仙」，這個「仙」是對他藝術水準的認可，更是對他與閩南民眾血肉相聯，情感相通的認可。邵江海創造的「雜碎調」是閩南人情感渲洩、表達與抒發的特有形式。而閩南人的情感抒發又與閩南風情緊緊相聯、密不可分。他的藝術世界，他劇中人物的對話和唱詞構成一幅生動的閩南風情畫，平實而親切。從藝術的精緻上看，邵江海不如田漢，不如方成培，不如戚雅仙畢春芳，但他是一個民間藝人，他的生活經歷，決定了他的藝術眼光，藝術興趣，藝術表現手法，民間的，質樸的，俗中見真，俗中尋雅的。正因為在民間，才顯示出閩南風情的特質。

（7）張則桐

閩南師範大學文學院教授

題目：〈張岱〈閔老子茶〉之茶藝疏證和茶文化書寫〉

摘要：〈閔老子茶〉是張岱散文名篇。文中閔汶水所說的「閬苑茶」應是「榔源茶」，即晚明流行的松蘿茶。閔汶水在汲水、保存、運輸上精細操作，保證了惠山泉水的新鮮。張岱與閔汶水訂交，表明他們都推崇松蘿茶製作工藝，並用之製作其他茶種。他們都注重茶葉的香氣，在製茶時採用薰花工藝。他們在茶藝上代表晚明流行、大眾的風尚，閔汶水以松蘿工藝改薰岕茶，是晚明茶文化中雅俗兩種茶藝的融和。張岱借鑑《世說新語‧任誕》寫劉遺民的細節來描繪閔汶水率真的性格，將他和閔汶水飲茶的場面寫成具有生動的情節性和豐富的表演性，相對淡化茶文化意蘊，而作品的文學性得到強化。

（8）施榆生

閩南師範大學閩南文化研究院副院長

題目：〈傳統茶詩的閩南話吟誦〉

摘要：中國是詩的國度，茶的故鄉。自古詩與茶結緣，歷代茶詩琳琅滿目，蔚為大觀。傳統茶詩既是研究詩史、茶文化史的獨特視角，又可為新茶詩創作提供寶貴借鑑。茶崇清飲，詩尚清吟。閩南話因其保留古音最多，素有古漢語活化石之稱譽，藉以吟誦傳統茶詩，自然更見聲律和諧。且品茗與吟詩，皆須心境虛靜平和，專注於辨味識韻，追尋清雅和悅之美，終以隨緣悟道、自適逍遙為至高境界。然則君子雅事，並無二致。

（9）向憶秋

閩南師範大學閩南文化研究院副教授

題目：〈臺灣布農族作家沙力浪詩歌初探〉

摘要：沙力浪可謂名副其實的臺灣「新生代」布農族作家。他的詩歌融

會了散文、圖畫、產品說明書等元素，在形式方面具有鮮明的獨創性。其詩歌主題主要銜接了一九九〇年代後期以來臺灣少數民族作家書寫族群文化的重要傳統。沙力浪的詩作以布農族的文化元素為自己的族群「發聲」，顯示了臺灣最年輕一輩的少數民族作家傳承、弘揚族群文化的自覺意識和歷史責任感。

## 第五場：《雲水依依──蕭蕭茶詩集》蕭蕭茶詩朗誦會

**1　工作內容**

詩人、師生共同演繹茶詩之美：朗誦《雲水依依──蕭蕭茶詩集》

**2　參加對象**

（1）閩南師範大學、廈門大學等校對茶文化和詩歌有興趣的師生

（2）開放座位給閩南地區市民

**3　辦理方式**

採表演方式進行，預估參加人數約二〇〇人

時間：二〇一四年四月九日（星期二）　十五點至十七點三十

地點：閩南師範大學學術報告廳

表演者：（1）明道大學中文系講座教授、詩人蕭蕭

　　　　（2）閩南師範大學文學院師生

　　　　（3）詩人白靈、詩人夏婉雲、羅文玲教授

## 第六場：妙趣橫生──閩南文化與說唱藝術（2）

　　　　〈北方曲藝在臺灣〉

**1　演出內容**

邀請臺灣漢霖說唱藝術團團長王振全表演說唱藝術

**2 參加對象**

（1）閩南師範大學等校對閩南文化或曲藝有興趣的師生

（2）開放座位給閩南地區市民

**3 辦理方式**

採表演方式進行，預估參加人數約二〇〇人

時間：二〇一四年四月九日（星期三）十九點三十至二十一點三十

地點：閩南師範大學學術報告廳

表演者：臺灣漢霖說唱藝術團團長　王振全

**4 主辦單位**

主辦單位：中國閩南師範大學

　　　　　福建省漳州市薌城區縣前直街三十六號

業務代表人：黃金明（hzy1345@sohu.com）13599680260

　　　　　　施榆生（sys596@126.com）13959699076

　　　　　　楊娟娟（13709351535@139.com）13709351535

# 《雲水依依——蕭蕭茶詩集》詩歌朗誦會作品

## 長教人 生死相許

朗誦者：李阿利老師

### 起音：雲

蔚藍是永遠的底蘊

你長辭了

雪是本然

你將她放在心底鋪陳萬里長白

濾除了五百年的愛怨憎嗔

縱落凡塵

從此是真水無色，不顯觀音法相

### 主唱：水

淙淙，錚錚，不再以色顯聲

從高遠的山巔

帶著清茶的香氣

從煙嵐的腰際

向著人心皺褶的深處

歌，不盡
你是不盡的歌，浮生柔聲不盡的謠

## 迴響：謠

茶香一般飄散在唇齒之間
彷彿有風 和著
彷彿是低音小提琴
彷彿春雷滾動
彷彿少年時媽媽的千叮嚀萬叮嚀
和著 彷彿有舌滑行
你一直是茶香，長教人以生死相許

## 附記

1. 長教，村名，屬福建南靖梅林鎮，因電影《雲水謠》之盛名而被覆蓋。

2. 本詩題目，脫胎於元好問（1190-1257）《摸魚兒》之主句：「問世間，情是何物？直教人生死相許。」

二〇一二年五月二十三日

## 惱

朗誦人：林宜琳老師

這一次，西湖的水岸頭
楊柳隨風拂動了
石板路上緩緩響起馬蹄聲

你就是不肯揚一揚你的眉

那一世，三峽的火堆旁
打著赤膊的漁夫撒下了網
搖槳的吆喝賽過船笛
你就是不肯動一動你的嘴角

前一世，陽關的土垛邊
漫天的雪花飄過斜坡
風一聲比一聲緊
你就是不肯揮一揮你的手

再前一世，鹿谷的風口前
戴著斗笠的村姑都出發了
歌聲時而掩蓋嬉鬧的歡笑聲
我不該推遠你沏的那一甌烏龍茶

二〇一二年六月六日

## 南靖雲水謠

朗誦人：白靈老師

風　無意說法
從高處的雲端飄近水湄
又飄向遠方
遠方　無心說法

任雲從山谷間聚攏

又散飛到天際

天　無能說法

千萬年來只讓一個謐字

吸引大地

大地　無處說法

卻容許綠色大聲喧鬧

綠　無法說法

只讓茶米心的香氣在雲水間　搖

<div align="right">二〇一二年五月二十一日</div>

## 茶葉的召喚

<div align="right">朗誦人：夏婉雲老師</div>

1

泡茶吧！

我在陽光下延伸的脈絡

就能為你在琥珀色裡舒展

霧露滋養的血脈

暖胃溫心，會在你的掌紋中延伸

2

飲茶吧！

深喉之後還有深長的胃腸

深藏之後還有幽微潛靜的心思

深情之後還有深紅的血

那是我的本色，要在你的生命裡溫熱

<div align="right">二○一二年二月五日</div>

## 茶葉上的露珠

<div align="right">朗誦人：羅文玲老師</div>

這一刻是茶葉上的露珠

以飽滿顯現自在的風姿

不隨風，自滑行

勉強證明

前二世、三世的身世

神瑛侍者花灑裡的一滴淚

滋潤相同頻率的絳珠草

不隨風，自滑行

如何殷勤也擦拭不去

茶葉上雪一樣輕柔的灰塵

只在葉片背部、心靈深處翻滾翻滾

一如行過星空的風火輪

要你勇健伸展筋脈

將苦澀逼至末梢神經

不隨風，自滑行

要向溪澗聚合

等待未來的某一世成為茶葉遼闊的海

要以火焰激發生命的熱能量

在那當下，瞬間喚醒記憶

寶石紅的露珠海裡，茶葉如魚

背部腹部哪一處不緩緩滾過

渾圓自在的露珠

渾圓自在，哪一葉茶魚不緩緩穿過

一世二世不用計數的露珠

<div align="right">二〇一一年十二月一日</div>

# 閩南詩歌節活動照片

臺灣資深茶道教師李阿利講解茶道的精神與內涵

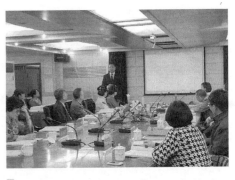

閩南詩歌節系列之閩南文化論壇

二〇一四閩南詩歌節「詩、茶與閩南文化」開幕式

福建僑報對閩南詩歌節系列蕭蕭茶詩朗誦會的報導

　　四月八日，以「詩、茶與閩南文化」為主題的二〇一四閩南詩歌節大型文化交流活動在我校舉行，校黨委書記林曉峰、臺灣明道大學系統總校長汪大永，以及來自海峽兩岸的三十多位詩人、學者、表演藝術家歡聚一堂，以詩歌、茶、閩臺語緣、閩南風俗民情為主軸進行廣泛的對話與交流。

　　此次詩歌節由我校聯合廈門大學、臺灣明道大學主辦，分成漳州和廈門兩個舉辦地，將持續至本月中旬。活動內容包括《詩的美學盛宴》、《二〇一四閩南文化論壇》、《北方曲藝在臺灣》等六場學術講座、朗誦會以及曲藝演繹巡迴展，以不同形式呈現新一代閩南文化的新視野，廈漳兩地高校學子及對閩南文化有興趣的當地市民將共饗這一文化盛宴。

　　此次活動邀請的臺灣知名詩人有鄭愁予、蕭蕭、白靈、夏婉雲等，他們的很多詩作收錄在臺灣課本裡，受到青少年的喜歡。臺灣資深茶道教師李阿利與漢霖藝術團團長王振全的演出片段還曾在當地電視臺播映，受到了普遍的關注與好評。臺灣明道大學系統總校長汪大永博士接受採訪時表示，兩岸血濃於水，文化背景相同，通過詩歌節平臺，以茶會友、以詩為媒，有利於加強兩岸文化交流，讓兩岸學子在學習借鑑中共同成長。

　　二〇一四閩南詩歌節開幕受到了國臺辦、福建省教育廳等六家官方媒體，環球網、新浪網等十八家網絡媒體，中央人民廣播電臺、福建日報、臺灣民眾日報、澳門日報等八家報紙、雜誌、廣播電臺，蕭然校園文學網、黃埔軍校同學會網等三家中小學校、社會團體及地方教育網站的廣泛報導和關注。

# 以一味雨　潤於人華

## ——宋韻唐風茶道與文化課的理想與實踐

羅文玲

（明道大學國學研究中心主任、臺灣望風息心山房執行長）

只等兩口熱茶

順著三寸舌、六寸喉、十二寸幽徑

熨燙，一切

悉如棉絮、布旗、絲帶而飄飛

只等兩口熱茶

熨燙，一切

悉如雲水之依依

如樹與石　在山裡風裡自在

　　　　——蕭蕭《雲水依依》

　　中國飲茶史上，素來有「茶興于唐，盛于宋」的說法，主要是針對以品為主的藝術飲茶來說，圍繞著品茶所進行的活動，就是一種生活美學創造的活動，通過對茶味、茶器的探求，進一步達及悟與超越的境界。

春天伊始我在二月梅花盛開的茶房裡，讀著蕭蕭老師的茶詩集《雲水依依》，靜聽黃鶯的悠揚叫聲，只讓茶香著她的香。

文學、茶香、音樂，都是文化生活重要的元素，二〇〇八年我接任中文系主任，那一年，隨著明道大學汪大永校長與蕭蕭老師一起拜會靜思茶道國際總教師李阿利老師，希望茶道文化的課程通過通識教育，落實在大學的教育中，讓古典的溫柔與當代的敦厚在課堂中傳遞，讓現代的大學生可以通過茶道開拓自己的胸懷與氣度。

大學的人文學院是一個特屬於文化傳承的殿堂，明道人文學院的教育就在默默擔負著、傳承著傳播真善美的使命，期盼深化人文素養，可以提供一個深入學習的機會。因此這十年當中，以茶道文化為主軸的課程設計，整合茶道、書法與詩教、古琴，讓人文經典創新教育有實踐的可能。

## 一 靜思茶道與文化課程：落實生活教養的第一步

二〇〇八秋天開始推動茶道與文化課堂，從大學通識教育的「茶道與文化」課、雅典娜華德福小學「小精靈的茶道課」，南投名間社區大學「茶文化課堂」，乃至於在望風息心山房設立「宋韻唐風茶文化講座」，從大學教育向下扎根，或者延伸至社區，推動茶道人文教育，迄今已經進入第十二個年頭了。

## （一）茶文化的歷史

茶發源於中國，中國歷代茶文化博深浩瀚，飲茶風氣深入並普及民間。茶道屬於東方文化。東方文化與西方文化的不同，在於東方文化往往沒有一個科學的、準確的定義，而要靠個人憑藉自己的悟性去貼近它、理解它。早在我國唐代就有了「茶道」這個詞，例如，《封氏聞見記》中：「又因鴻漸之論，廣潤色之，於是茶道大行。」唐代劉貞亮在《飲茶十德》中也明確提

出：「以茶可行道，以茶可雅志。」「茶道」這個詞從唐代至今已使用了一千多年。

中國是茶的源頭，地球上彌漫的茶香是從中國飄散出去的，茶日語讀[cha]，韓語讀[cha]，英語讀[tea]，德語讀[tee]，世界很多語言當中，茶的發音都來自中國，來自中國北方人和南方人（特別是福建人）對茶的不同讀音。

陸羽說：「茶之為飲，發乎神農氏，聞于魯周公。」[1]神農氏遍嚐百草，發現了茶。西周時期周公制定《周禮》，又把茶寫進書籍。可惜神農氏是近乎神話一般的人物，無法確證。

另一位唐朝人裴汶[2]說：「茶，起于晉，盛于今朝。人嗜之若此者，西晉以前無聞焉。」[3]中國從晉朝開始飲茶，至唐朝進入興盛期。

在大約五千年的飲茶史中，源遠流長的茶文化發展史，唐代是茶文化的興盛期、兩宋則是茶文化的繁榮期。

在茶文化的形成期，最傑出的作品莫過於杜育的《荈賦》。這部作品描寫了我國茶藝的雛形，其中涉及了水、具、茶湯和酌茶。水要取岷江中的清水，「水則岷方之注，挹彼清流」；茶具選用產自東隅（今浙江上虞一帶）的瓷器，「器擇陶簡，出自東隅」；煎好的茶湯最是美妙，湯花浮泛，像白雪般明亮，如春花般燦爛，「惟茲初成，沫沉華浮。煥如積雪，曄若春敷」；酌茶時一定要用匏瓢酌分茶湯，「酌之以匏，取式公劉」。

茶文化的興盛期，論茶的著作一一誕生，各種名流大家的飲茶之作競相面世。先有陸羽的《茶經》通過一之源、二之具、三之造、四之器、五之煮、六之飲、七之事、八之出、九之略、十之圖，共十個章節，全面記述了

---

1　（唐）陸羽：〈茶之飲〉，《茶經》，卷下。
2　裴汶，晚唐宰相，是繼陸羽之後的茶文化大家。
3　（唐）裴汶：《茶述》。

千年來人們在茶事實踐活動中所創造的物質成果和精神財富。後又有張又新根據《茶經》〈五之煮〉重點記載和評論了煎茶用水的重要性。他先列出了劉伯當所評論的七種水，後列出陸羽所品評的二十種水。

## （二）課程設計背景

在資訊科技當道、傳統文化日趨式微的當今社會裡，除了在學術殿堂傳授書本裡的知識之外，還可以帶給e世代新新人類什麼？

傳統文化還能如何給予什麼樣的刺激？

博大精深的傳統文化往往以不經意的方式，出現在生活周遭，它非但不是束之高閣、與世隔絕的老古董，反而是時時刻刻滋潤著、豐富著現代生活的活水源頭。不斷嘗試摸索，以貼近年輕人的心聲為前提，用深入淺出的方式帶領學生認識傳統文化、進而培養欣賞茶道的人文藝術之美。

通過專業研究領域為書法教育以及創新教學，近年來在推動文化創意教學時，深感要引導現代學子瞭解人文藝術之美，應該以更通俗的方式引導學生，透過教師基本講解、邀請臺灣書道與茶道及詩歌專業人士現場示範、校外教學實地參訪陶藝坊、木雕工廠、染布工廠、要求學生實際參訪書法與實務結合的實踐，引領e世代學生認識臺灣書道文化，進而關懷臺灣文化延伸的無限可能，為傳統文化藝術的薪傳與發揚貢獻心力。

我任教十八年的明道大學，以「熱情‧理想‧實踐（Vision‧Passion‧Action）」為精神理念，奉「明善誠身」為校訓，教育學生「明辨是非」、「善與人同」、「誠中形外」、「身修家齊」。在臺灣，明道大學是一所具有高度理想和理念傳承，重視公理正義的大學，自二〇〇九年開始，在通識課程中設計了「靜思茶道」，之後因應大學國學經典課程發展，更名為「茶道與文化」，期盼結合茶道、詩歌及文學思想的力量，創大學人文素養教育的新世紀，希望家家戶戶飯後一杯茶，通過一杯茶拉近人與人的距離，所以茶道與

文化課程希望所有的學生不盡懂茶道，還可以將茶落實在日常生活中。

## 二 從來佳茗似佳人：別茶的練習

茶有萬種風情，無窮魅力，北宋蘇東坡詩詞有許多歌誦茶或茶器的作品。有的作品甚至成為千古名言，從中可以看出蘇東坡茶藝的美學品味。

把茶比作女人大約是從蘇東坡開始的：「仙山靈雨濕行雲，洗遍香肌粉未勻。明月來投玉川子，清風吹破武林春。要知冰雪心腸好，不是膏油首面新。戲作小詩君勿笑，從來佳茗似佳人。」[4]

蘇東坡以其獨特的審美眼光與感受，將茶獨具的美用一個超乎想像的比喻寫出「從來佳茗似佳人」這般神韻美的句子，可說品茶美學的最高體現。

「和靜清雅」是推動茶道的理想境界，人情溫度，深邃甘甜，好似醇厚的人情溫暖情意。純粹自然，通過東方美人與凍頂烏龍的韻味自在地流動于席間。讓茶席宛若在溫和夕陽之中，靜，穩、悠、沉的哲理思維，穩穩地植入在案席上的方寸之間。

茶道，是一種生活的藝術，也是茶與茶人之間的一種雙人華爾滋。

當茶人與茶相遇的瞬間，可以通過視覺與茶的相遇，通過觸覺與茶的碰觸，茶人可以靈敏地從感官中去覺知該如何將茶的滋味全然呈現。那是從內在深處升起的感知，那是一種茶人與茶之間的默契，「言語道斷，心行處滅」，離開語言，離開文字，單純在茶與水之間，可以全然呈現。

凝神專注，是茶人回歸內在能量源頭的道路，那裡是創造力綻放的起點。當茶人定靜在茶湯與茶裡，內在能量就在那裡流動。當茶人全然靜下來，他能夠觸碰到那個源頭，讓茶的能量升起，蛻變成為一種創造力。

大自然的活力與美其實並不僅僅在枯寂雅淡的一面，更展現在綻放的新

---

4　出自蘇軾：《次韻曹輔寄壑源試焙新茶》。

綠中。春分過後，溫度緩緩回溫，經過寒冬乾枯的枝葉，也慢慢吐出心律，彷彿沉睡冬眠的樹葉也鮮活起來。印度詩人泰戈爾說：生如夏花之絢爛，死如秋葉之靜美。面對既古老又年輕的茶道藝術時，我總是鼓勵習茶的學生，品茶時單純帶著孩子般天真的雙眼，全然投入，真誠的在當下每一個瞬間，單純去享受心中流瀉出來的美感，喝茶的形式以及喝茶的感覺讓他自然而然展現，不必拘泥在固定的框架中！

　　而茶人，泡茶的神態最好是自然輕鬆的，沒有多餘而瑣細的動作，不刻意造作，更不是刻意的表演。茶人行茶時，最重要的是讓自己的心完全安靜地融入流動的過程中，茶人與正在進行的每一個小動作是融合而為一。

　　泡一杯，喝一杯，仔細品嚐每杯茶湯的香氣和味道，覺察所有細微的變化，順著變化調整好下一杯的泡茶手法。清楚掌握每個細節的過程，前後的影響，知道自己做了什麼，也就是茶人在自己生命的現場。

## 三　茶道美學的養成教育：以茶靜心，以茶修行

　　禪宗在士大夫身上留下的，主要是追求自我精神解脫為核心的適意人生哲學，與自然淡泊、清境高雅的生活情趣。在禪詩中感情總是平靜恬淡的，節奏總是閒適舒緩的，色彩總是淡淡的，意象的選擇總是大自然中最能表達清曠閒適的一部分，如幽谷、荒寺、白雲、月夜、寒松等，他們以虛融清淨、淡泊無為的生活為自我內心精神解脫的途徑，所以總是與塵世隔開，詩畫常常揮手而出，不加雕飾，顯得天真，自然。

　　大愛電視臺「三代之間」的主持人李阿利老師，她是資深茶道老師，我則在明道大學通識課程講授茶道文學，有一天，蕭蕭老師用手機訊息傳遞茶席美學的境界送給我們，作為茶席布置擺設的參考，這些文辭與禪宗的意境是相近的，雖然都是短短的四個字，但是連著讀下來又如同另一篇美麗的詩篇，禪心與詩心相互輝映：

雲水依依　雲淡風輕　風行水面　一片冰心　一衣帶水　靜水流深
不著一字　月白風清　天心月圓　松間月明　人淡如菊　反虛入渾
飲之太和　蓄素守中　空山新雨　如將不盡　歲月靜好　石上泉清
淡不可收　雲破天青　江清月遠　大漠如新　俱道適往　悠悠天鈞
行雲流水　如見道心　風月無邊　乘月返真　馮虛禦風　洗心如鏡

想起北宋時代的宋迪曾經創造八種山水畫的主題：

平沙落雁　遠浦帆歸　山市晴嵐　江山暮雪
洞庭秋月　瀟湘夜雨　煙寺晚鐘　漁村落照

　　這八景幾乎是後來士大夫畫家、詩人都喜歡的題材，這裡沒有震撼人心
的暴風驟雨，沒有海浪波濤，就是寧靜、悠遠、朦朧、恬靜。是人的命運與
大自然的和諧，大自然一山一水一草一木之間的和諧。在禪宗追求自我精神
為核心的人生哲學與淡泊自然的生活，影響士大夫、文人追求「幽深清遠的
林下風流」的審美情趣。
　　在茶與美學的落實，大致有幾個方面在實踐：

## （一）詩有韻：茶與文學的對話

　　在喧囂擾嚷的塵俗中，常會造成心理波動。禪宗在內心世界的平衡與求
解脫給予文人一種省思與啟迪，亦外化成文學藝術作品，同樣是追求寧靜與
恬淡的喜悅，而這種氣氛只能是「無人之境」，因此在詩中的意象只能是蕭
穆佇立下的山，明鏡般的水，潔白晶瑩、落地無聲的雪，永恆的天空，而非
暴風雨、驚雷閃電，更非喧囂的人，最多人只能作為陪襯，渺小的陪襯。
　　禪宗把山水自然看作是佛性的顯現，青青翠竹，盡是法身；鬱鬱黃花，

無非般若。在禪宗看來，無情有佛性，山水悉真如，百草樹木作大獅子吼，演說摩訶大般若，自然界的一切莫不呈顯著活潑的自性。蘇東坡遊廬山東林寺作偈：「溪聲便是廣長舌，山色豈非清靜身。夜來八萬四千偈，他日如何舉似人？」山間的清風明月，溪水蟲鳴都化作有情，為眾生說法。

　　偶爾化身為茶葉、或是河邊的一棵樹，與大自然的草木共生息，在呼吸吐納之中，流露出悲天憫人的情懷，完全打通自然與人之間的經絡與脈輪，劃開了人與自然的層次，萬物與我合一，平等自然無所分別的同理心，蕭蕭老師〈月色是茶的前身〉，這首詩中穿越時空，穿越前世與今生，去傳達用現代的科技電腦，也許是臉書，也許是email去傳送一種深厚的情意，以及另一種方式的陪伴，而作品中將月色，樹葉，都化身為有情有溫度的詩人之心。恬淡自然的畫面傳送出禪趣十足的滋味。

〈月色是茶的前身〉

　　前世欠你一片溶溶月色
　　我還你一路樹蔭
　　一路朗朗而過的笑

　　六六大順的夜晚
　　你又來夢裡鋪滿銀白
　　下輩子我會是自在的流雲
　　只負責逗引你抬頭開心

　　或許欠的是一陣花的芬芳
　　今生化成鍵盤鍵
　　陪你數算寂寥的清夜

此刻，你又以茶香

溫潤我　糾結的喉口

下輩子還是回復為竹梅的風吧！

可以翻閱你身上的綠葉

　　　　　——《雲水依依》（釀出版，2012年），頁38-39

　　明道大學人文學院有專屬接待貴賓的「雲水間」，我們曾在這裡接待過南美洲秘魯副總統，回教國家印尼農業部長、美國佛羅里達大學副校長，還有來自福建、山東、香港的教育文化界朋友，每一次的接待，蕭蕭老師都會叮嚀選擇最具東方溫柔滋味的「東方美人」和凍頂烏龍，用臺灣元素的茶席，配上書法字。老師總會叮嚀用心對待每一個細節，以迎接來到明道大學的貴賓。

　　在茶席中，或是離開明道人文學院雲水間後，仍然念念不忘的是東方美人的蜜香，以及溫暖的人情味，讓他們在心中舌底無法忘懷。

　　茶席的接待，是蕭蕭老師擔任人文學院院長時推展，黃金明院長在閩南師大文學院積極推動茶道學習，並邀約蕭蕭老師命名為「雲水茶會」，與明道隔著海峽相呼應。明道大學人文學院與閩南師大文學院，因為蕭蕭院長所建置的「雲水間」，連結了兩校之間深厚的茶水與文學情緣！

　　順著節氣的流轉以及會的布置，選擇適合的茶類，這兩年還在茶席上加上古琴的演奏，隨著氤氳茶香升騰、繞轉、穿越，迎接生命中美好的相遇。這三年來已經辦理超過上百場的茶席了。用茶溫暖人心，在明道雲水間這樣實踐著。

## （二）琴有心：茶與音樂的對話

　　色彩對於感官的刺激作用是自然的，色彩也具有一定的聯想與觸發，如

紅色使人聯想到血、火、戰爭，綠色讓人聯想到生命、樹林、大地，中國士大夫在現實世界中的壓抑與不順遂，期望在寧靜的環境中尋求心理平衡，因此他們厭惡令人聯想到喧囂繁雜塵世的豔麗色彩，偏向於恬淡的青與白等色彩。茶與古琴，就有這種傾向。

從中國佛教的整體歷史發展看，佛教在宋代以後進入衰落期，對外來佛典的大規模翻譯和闡述基本結束，佛教自身在理論上已沒有太多心的建樹。然而，佛教文化在社會精神生活和思想學術領域都持續發揮作用，對社會各階層的影響保持相當的深度和廣度。以士大夫佛教為代表，持續將佛教義理人文化、理性化、學術化，成為宋代道學形成的一個因素，影響了往後中國佛教的發展。

宋代正處於中國社會大轉折的時期，處身其中的士大夫迫切需要找到安身立命的精神歸宿，士大夫佛教正是適應這種要求興盛起來，主要傾向不是消極避世而是積極入世。士大夫佛學堅持人本主義，發揮佛教宗義追求個性自由和特立獨行的精神，使佛教主題在一定程度上發生轉換。茶，在宋文化中適時扮演了這種角色。

## （三）花有情：茶與花的對話

蘇東坡有一次讀了王維的五言絕句：「藍田白石出，玉川紅葉稀，山路原無雨，空翠濕人衣。」有感而發說：「味王摩詰之詩，詩中有畫；觀王摩詰之畫，畫中有詩。」這就是「詩中有畫、畫中有詩」這句話的來源。

王摩詰另有很有名的詩句：「行到水窮處，坐看雲起時。」很多畫家都很喜歡用繪畫來描繪這首詩句。歷代詩人的作品，適合拿來作畫的詩句很多，比如：孟浩然的〈春曉〉：「春眠不覺曉，處處聞啼鳥，夜來風雨聲，花落知多少。」柳宗元〈江雪〉：「千山鳥飛絕，萬徑人蹤滅。孤舟蓑笠翁，獨釣寒江雪。」賈島〈尋隱者不遇〉：「松下問童子，言師采藥去。只在此

山中，雲深不知處。」等等不勝枚舉。

　　熟悉古典文學的蕭蕭，其茶詩中亦呈現這樣的畫面，詩中有畫，讓人賞心悅目，閉上眼睛。詩中的畫面如在眼前，

　　蕭蕭老師回到福建南靖雲水謠看見滿山的茶葉，聞到空氣中飄散的茶香，以及一起同遊的好朋友，那份真摯的情誼與美麗的雲水謠景色，所寫的系列作品，隨文入觀，呈現出一種如詩如畫般的畫面，令人神往。

〈南靖雲水謠〉

　　　　風　無意說法
　　　　從高處的雲端飄近水湄
　　　　又飄向遠方
　　　　遠方　無心說法
　　　　任雲從山谷間聚攏
　　　　又散飛到天際
　　　　天　無能說法
　　　　千萬年來只讓一個謐字
　　　　吸引大地
　　　　大地　無處說法
　　　　卻容許綠色大聲喧鬧
　　　　綠　無法說法
　　　　只讓茶米心的香氣在雲水間　搖
　　　　　　──《雲水依依》（釀出版，2012年），頁66-67

## 〈老榕與老牛──雲水謠所見〉

每一棵千年老榕都有幾度又幾度涉水的經驗，因為另一棵令人心儀的榕樹總是住在水的另一方。

另一方的水認得日日探臨的鬚根，他們俯身問的不外乎春天喝白茶的那人，濺起了水花，去了哪裡？

風吹過時，涉水而去的那人以為他真的提起腳上了岸，其實卻滑入淡褐的茶湯日日泅泳，從未醉過，也從未醒來。

從未起身，也從未撐起尊嚴卻自有尊嚴的千年老榕，不必抬頭也知道白雲千載悠悠，不必低頭也知道悠悠千載那水自在地流。

老榕早已放下喜怒哀樂如垂落鬚根那樣自然，覷眼再看溪澗裡或站或臥，站著像一堵土牆臥著像一塊巨大鵝卵石的老牛，多少代了，雲去雲來，雨落雨停，只淡淡聞著靈草青青香氣，像老榕垂落的鬚根隨風隨水飄拂。

<div align="right">──《雲水依依》（釀出版，2012年），頁72-73</div>

# 四　茶道是一場生命的修行：以茶悟道以茶靜心

## （一）和靜清寂

　　傳統的觀物方式，是以我觀物、以物觀物。以我觀物，故萬物皆著我之色彩；以物觀物，故不知何者為我，何者為物。而禪宗的「觀物」方式，則是迥異於這兩者的禪定直覺，它不是觀物論，而是直覺論。它的關鍵是保持心靈的空靈自由，即《金剛經》所說的「應無所住而生其心」。無住生心是金剛般若的精髓，對禪思禪詩產生了深刻的影響。

　　慧能在《六祖壇經》中，即提出「立無念為宗，無相為體，無住為本」。體現無住生心的范型是水月相忘。不為境轉，保持心靈的空明與自由，即可產生水月相忘的審美觀照：「雁過長空，影沉寒水。雁無留蹤之意，水無留影之心。」（《五燈會元》卷16〈義懷〉）「寶月流輝，澄潭布影。水無蘸月之意，月無分照之心。水月兩忘，方可稱斷。」（《五燈會元》卷14〈子淳〉）「無所住」並不是對外物毫無感知、反應，在「無所住」的同時，還必須「生其心」，讓明鏡止水般的心涵容萬事萬物。事情來了，以完全自然的態度來順應；事情過去了，心境便恢復到原來的空明。「無所住」是「生其心」的基礎，「生其心」的同時必須「無所住」。

　　曾經讀過一段這樣的話：

> 人一走，茶就涼，是自然規律；
>
> 人沒走，茶就涼，是世態炎涼；
>
> 人走了，茶不涼，是人生境界。

一杯茶，佛門看到的是禪，而喜歡喝茶的人，當作一種待客，更是表達關懷

的方式。如果茶會說話，茶會說：「我就是一杯水，給予的只是你的想像，心即茶，茶即心！」杯空香氣來，心空福祿至。時時清洗茶杯，杯有清氣，入茗必香；每天清空心事，心有餘閒，幸福自來。捨不得清洗昨夜的香茗，必然喝壞今天的腸胃；放不下既往的人事，難免有損當下的幸福。

轉彎時你舌底總是含藏茶葉苦澀後的記憶，這樣的空杯心態，讓往事安眠，讓當下自在，讓當下幸福！隨時都可以悠然自得，每次茶湯的美好都會在心裡，溫潤著。

## （二）中正平和的茶道

順應自然掌握茶湯神秘的平衡，習茶這十年來，偶然有這樣的經驗，每當喝到一杯好茶時，那種深深的滿足感，可以讓心放鬆與平靜。透過茶，不但可讓個人生活可以緩和，個人品德的提升，氣質的轉化，進而能讓周遭的氛圍改變。

行茶的行儀，奉茶的禮節，器物的採用，以樸實、無華、精簡為主，合乎簡易恬淡。《莊子》：「平易恬淡則憂患不能入，邪氣不能襲，古其德全而神不虧。」不沈迷於當前的事物及活動，透過茶道的學習，以道制欲，長養超然於物外之價值觀，提升心靈的境界。

行茶之時，至誠至敬地貫注於當下，要求身心平齊、端莊、守中、正直，由內心之「誠敬」而行於外在的「親和」。無須迎合世俗的流尚與標準，器物的使用、行茶的風格，都可自己把握，表現人文的內涵。通過身體力行去體驗與創作，才能長養高度的鑒賞力與靈活應用的能力。

（唐）裴行儉：「士先器識而後文藝。」和諧是透過調和，把人與物、事連接起來，使人、事、物在變化中有所規則與秩序，進而產生祥和、協調之美。此即所謂人人和敬互愛，相輔相成；事物相需而備，相應充實。茶道不僅重視茶文化的本體，如茶葉、茶器、品茗之開發研究，同時也重視相關

藝術的整合，如茶禮、茶花、掛畫、香賞的兼容並蓄。

　　日本禪者鈴木大拙說：「東方人氣質中最特殊的東西，可能就是從內而不從外把握生命的能力。」瞭解自己喜愛的口味，就有來自內在的動力。泡茶三要素：水溫、茶量、時間，是動態的平衡關係，當這三個要素因緣合和時，我們的舌尖會品到特殊美好的茶湯滋味。讀到倉央嘉措這首詩：

　　　　我行遍世間所有的路，

　　　　逆著時光行走，

　　　　只為今生與你邂逅。

　　　　　　——倉央嘉措《若能在一滴眼淚中閉關》

　　珍惜每一杯茶湯，當下的溫度，珍惜每一次與有情人之間的情誼。

## （三）茶席是一方天地

　　茶席，就是一方天地，樸素的空間，體現的是一種簡單、一種真正的平靜。「誰謂一室小，寬如天地間」，打造一個素雅簡淡的空間，是每個風雅之人心中所求。淡雅的色彩，洗練的線條，再加一方清新雅致的茶席，人們便能在茶香嫋嫋的不斷升騰中，得到一種味覺饗宴之外的歡愉和滿足。

　　一個有靈氣的空間，還可以用音樂來營造意境。當輕柔舒緩的韻律在空間緩緩流淌，就好似雲中傳來的天籟之音，整個人都會變得恬靜、安寧，獲得如洗滌靈魂般的神清氣爽。在茶席上寫上與茶相關的新詩，喝茶品味新詩境界，親近高雅。

　　茶席布置通常會依照季節為靈感，化為不同風格的茶席，春有百花秋有月，夏有涼風冬有雪，春露冬雪總有不同的色彩與點綴。

　　春日觀雲自在，觀草木欣欣向榮，會選用恬淡的米白色系，彷彿春風

吹拂席間，迎面是一絲綻放的馨香，微微逸來，雲淡風輕。搭配素白茶器，襯托春曉的清新曼妙。夏日薰風送暖，選擇草綠色茶席，宛如在風和日麗間，散發著夏日的清涼意。搭配玻璃透明茶器豐潤色澤的細節變化，

順應四季變化，秋冬茶席以濃醇赭紅色系，傳遞著茶席人情溫度，一如冬日的火爐醇厚。茶具以搭配黑褐色系茶具溫厚質樸，純粹自然，讓人與人的溫暖情意，暢然地流動於茶席間。一年四季都可以用的是沉穩脫俗的灰色調，提醒著深邃無窮盡的內省境域，讓桌席宛若在禪室中可以靜心。搭配素白蓋碗杯，穩、悠、沉、長的哲理思維，融入在案席上的每一角落。

一方茶席，就是一方道場，呈現出人間的小劇場！茶席的布置會隨著當下的氛圍，茶人隨心而往，帶領著喝茶的人，進入精心布置的情境，去體會茶人待客的情意。茶席布置，更是茶人將想要表現感情的元素放在其中，而茶道的美，除了品茶時得到感官的歡喜；最主要還是在於感官之外的美感，這才是茶道真正美的所在，能得到視覺、味覺、嗅覺，物質與精神，心靈和感官調和的全方位和諧的整體美。順應四季的流轉，一屋、一桌、一壺、一盞，都是茶人的心與情意，一方茶席，一方道場，茶人心意呈現的道場！

## （四）茶席的留白與布局

### 1 留白，一種延展與沉澱

中國藝術中留白所給予的時間與空間，蘊含一種無限的可能。中國古琴音樂運用大量的聽覺空白，使音可以簡化與延長，在留白中徜徉，讓音與無音，聲與無聲之間發展出不可思議的靈動關係。

留白是中國山水意象重要表徵，空、無、虛，成為中國藝術以最少的感官刺激，通向心靈昇華的快捷方式，也是一種對當前感官氾濫的反省與沉思。留白體現在人文素養上，茶席可以展現心境以及氣韻生動空無體驗。

## 2　空間的布局運用

茶席裡，器物與空間的對話。簡單的器物，一把壺，幾個杯，以及必要的配搭。茶席的組成可以很隨意，也可以是修心的道場。留白，不僅僅是自我境界的追求，也是深深凝視心中理想的淨土。

真正的美，會保持美好距離。但不因時空距離而消失，亦不因為距離而改變。真正茶道學習就像是一張大美不言的古琴琴音，更是一棵屹立於寬闊田野中的大樹，在行茶時，引領我們「心向天地開拓，人與純真往來」。隨著老師學習可以聽到內心深處真實聲音，一切的美來自至純至善呀！

感知天地有大美而不言。可以是琴坊裡悠揚的琴聲，可以是書院中清幽的墨香，更是山澗古樹邊的茶香對話。在高山流水的傳說裡，在相視而笑的默契裡，我們在春暖花開閩南詩歌節，感受那琴弦之外的心語，確定古琴來明道的計畫！

「宋韻唐風茶道課堂」，用茶詩連結起「敬天愛地的永恆價值」！期待通過一杯茶湯的學習與潤澤，讓學茶的人，在生命轉彎的地方要有茶在舌底的記憶，期待散發出源源不斷的溫潤力量，潤澤著習茶的人。用一杯茶連結彼此的心，也讓小學生、大學生乃至習茶的成年人，在他生活中以及社會上，通過茶道與文化的學習，擁有安定身心靈的能力。

# 明道大學茶道與文化創新教學實踐的回饋

活動名稱｜「撫琴品茗詩韻長」茶道與文化創新教學實踐計畫
主辦單位｜明道大學
承辦單位｜明道大學國學研究中心
協辦單位｜明道大學人文學院
日　　期｜二〇一八年十二月十四日至十二月十六日
地　　點｜書道教室與鐵梅藝術中心

## 一　宗旨

　　依循創辦人汪廣平先生創校的理念「人格　人文　人才」的人文治校理念，重視人文經典藝術的教育，明道大學創校第二年，即陸續成立國學研究所及國學研究中心，近十年在董事長汪大永及郭秋勳校長帶領之下，持續不中斷推動「濁水溪詩歌節」，並跨越海峽成功舉辦五屆的「閩南詩歌節」以及「屈原故里湖北秭歸端午文化節」「龍人國際古琴藝術文化節」等人文藝術活動，在冬至來臨之際，特舉辦「撫琴品茗詩韻長」茶道與文化創新教學實踐計畫系列活動，以彰顯詩教、茶道與古琴教育的特色，讓所有明道師生感受人文藝術溫潤人心的美好。

## 二　實踐計畫

### (一)「琴有心」古琴音樂講座

　　邀約明道龍人古琴課堂師生做古琴專場音樂會表演，演奏古琴名曲「流水」「平沙落雁」、「瀟湘水雲」、「酒狂」、「梅花三弄」等古琴曲。

時　　間　二〇一八年十二月十五日　上午九點二十分至十點三十分

地　　點　明道大學鐵梅藝術中心

演出者　知名古琴家・龍人古琴研究院副院長張錦冰領銜

### (二)「詩有意」茶與詩的對話

　　邀請蕭蕭講座講授《雲水依依》《松下聽濤》等茶詩創作的因緣與茶的故事。

時　　間　二〇一八年十二月十五日　上午十點三十至十一點二十分。

地　　點　明道大學鐵梅藝術中心

演出者　明道大學特聘講座教授・知名詩人蕭蕭

### (三)「茶有韻」茶會

　　由明道大學茶道與文化課堂學生擔任執壺的茶人，在鐵梅藝術中心擺設茶席，讓所有明道大學師生朋友可以坐在茶席上品茗感受到茶道之美。

時　　間　二〇一八年十二月十五日　九點至十二點

地　　點　明道大學鐵梅藝術中心

### (四)「人有情」湯圓大會

　　冬至，依約而來，在一碗圓圓的湯圓裡，裝載溫暖與祝福，通過冬至湯

圓會。溫暖人文學院大朋友與小朋友的心。活動將邀約人文學院所有師生，包含幼稚園的小小朋友一起參與。

時　間　二〇一八年十二月十四日　五點至七點
地　點　明道大學書道教室

## 三　課後，學生的回饋

簡家宏　參加茶會感受到不一樣的氣氛，讓人能更多交流機會，也第一次聽詩人講詩，覺得蠻有趣的，能夠感受到他們的情感跟想法，是個不錯的經驗。

陳衍碩　第一次參加這種茶會，學習到很多，像是待客、泡茶這類的事情，是個難忘的經驗。

羅傑駿　以前我沒有參加過像這種的茶會，感覺很新鮮和很有趣，聽著古琴跟我以前常在聽的音樂很不同，又是一種新的體驗，還有我是第一次看到現場手寫書法，本來我以為是大家在一個場所喝茶聊天等，想不到還有去聽一些詩人的詩和想法等，這個真的是一個很不錯的體驗。

易冠琪　禮拜五參加的這個茶會讓我覺得真的非常的舒適，連蕭蕭院長都來了，還有古琴老師，我覺得來這趟茶會真的是不虛此行，讓我受益良多，有蕭蕭院長來給我們解釋茶詩，講解完後還有古琴老師給我們彈古琴，在彈古琴的同時，還有大師在揮毫，馬上就寫了兩篇出來，真是讓我看得目瞪口呆，怎麼每個人都那麼厲害，茶會結束之後還有點心讓我們吃，也有茶給我們喝，真的覺得上這堂課真的非常有意義，感謝老師這麼用心的辦項活動，在您身上學到的真是收穫良多。

郭章群　這是我第一次參加茶會，感覺非常的特別，雖然我是負責喝茶

的，但透過這堂課，我也可以在家中擔任泡茶的工作。

王昱晨　第一次參加這種茶會，讓我覺得就像是很多喜歡喝茶的朋友全部
（材能系）聚在一起聊天，還有知識跟專長都拿出來分享，大家聽到了都可
　　　　以更瞭解，所以這次的活動讓我印象很深刻。

李泰英　禮拜五這場茶會是我第一次參加，原本早上都起不來的我，為了
　　　　這次提早起床準備，雖然前一天已經到場布置過了，但是這麼重
　　　　要的盛典怎麼可以遲到呢？在這場活動，有蕭蕭老師給我們講解
　　　　茶詩，也有現場彈奏古琴與書法現場揮毫，來這個茶會，真的收
　　　　益良多，學到很多東西，也看到很多沒看過的，謝謝老師開這堂
　　　　課，謝謝老師辦這場茶會。

郭星箏　第一次參加這種茶會，這是個很特別的體驗，一群人聚在一起欣
（材能系）賞古琴的優美，每個人也有不同個工作，可以練習到分工配合的
　　　　部分，這次茶會讓我印象深刻。

吳昱賢　雖然我不是主泡，只是個靜靜喝茶的看客，看到了很多不同角度
（材能系）和面向的文學，真的是一個很有趣的體驗，讓我有很不一樣的感
　　　　觸。

缺　名　第一次參加這場茶會感覺氣氛很棒，大家聚在一起泡茶、吃著點
　　　　心，邊聽古琴老師談著優美的旋律，以及蕭蕭院長的演講，彷彿
　　　　沉浸在茶的世界，雖然我是負責喝茶的人，但是透過這一次的活
　　　　動讓我收穫滿滿。

# 二〇一九濁水溪詩歌節
# 「詩韻琴音‧茶和天下」活動報導

　　二〇一九濁水溪詩歌節「詩韻琴音，茶和天下」活動於十一月二十八日下午在本校雲天平臺舉辦，本次活動結合詩歌吟誦、生活茶道、古琴演奏等藝文美學，別開新面，吸引百餘人從校外前來本校參與，一同感受明道藝文美學雅集之美。

　　二〇一九濁水溪詩歌節邁入十二年，「詩書茶琴」文化是本校推廣國學文化的重要招牌，二〇二〇年本校將中國文學系擴衍更名為「中華文化與傳播學系」，致力於傳承與推廣這些集聚生活美學的傳統文化。本年度活動由中國文學系郭秋勳主任、媽祖文化學院謝瑞隆主任規劃與主持，活動一開始謝瑞隆主任與本校中文系畢業校友金甲生以「操琴調」俗曲吟唱八十年前北斗詩人楊楚石的漢詩作〈螺溪雅集〉，並由中國文學系石冰老師演奏古琴合音，詩韻琴音共鳴，

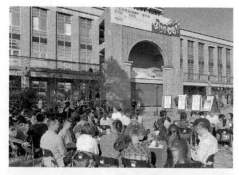
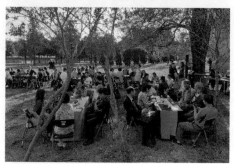

在暖冬午後，「螺溪開勝會，唱和盡詩人。妙句千年在，平疇十里春。……」傳唱著古今濁水溪畔的藝文情懷。

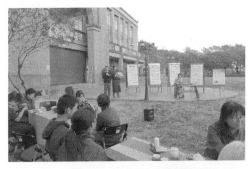

本年度詩歌節活動首次大規模地結合茶道文化，長期推廣茶道文化的國學研究中心羅文玲主任召集由她培訓的十餘位茶師為所有參與者奉茶，與會者一邊品茶，一邊聆聽動謝瑞隆、金甲生以「相見緣」、「找鴛鴦」俗曲吟唱蘇東坡〈次韻曹輔寄壑源試焙新茶〉與詩人蕭蕭〈茶之靈〉的茶詩，在石冰老師悠長的古琴音樂襯底下，大家一同品味古今茶香與詩人的茶情，展現出詩歌藝文美學之美。

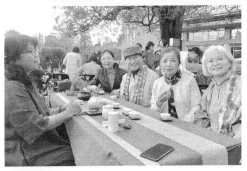

本次活動結合詩、書、茶、琴等文人典雅的美學文化，並搭配通俗的臺灣俗曲歌謠傳唱，展現詩與

各種文藝的跨域結合，雅俗共賞。二〇二〇年八月，本校正式建置的「中華文化與傳播學系」將持續將「詩書茶琴」、「民俗與信仰」等雅俗文化列為系所發展重點，將人文教育與生活美學結合，建構明道大學傳承國學的金字招牌。

報導文字：明道大學中國文學學系

圖片提供：明道大學中國文學學系

# 二〇二〇濁水溪詩歌節實施計畫

## 一 實施宗旨

顯揚濁水溪流域藝術傳統，承繼濁水溪流域創作精神，提振中臺灣新詩欣賞品味，培育新世紀青年寫作熱忱。

## 二 指導單位

明道大學

## 三 主辦單位

明道大學中華文化與傳播學系（謝瑞隆主任）

## 四 協辦單位

明道大學通識教育中心、國際處、公關中心

明道大學國學研究中心（羅文玲主任）

南方嘉木講堂（藍芳仁老師）

崇正基金會（鍾健平教授）

## 五　贊助單位

滄洲文教基金會、貓羅溪社區大學茶文化班

## 六　實施日期

2020年12月3日（週四）至12月31日（週四）

## 七　本年活動主題　致敬　臺茶之父──吳振鐸教授

　　吳振鐸教授（1918-2000），福建福安市人，祖父為晚清秀才，父親務農，吳振鐸從小即學習炒茶、揉茶、焙茶的工作。福安農業職業學校（今寧德職業技術學院）茶科、福建農學院農藝系畢業，畢業後即受聘於母校福安農業職業學校，擔任教導主任。福安農校為中國茶學泰斗張天福（1910-2017）所創辦，為中國第一所茶葉科研所。

　　吳振鐸於一九四七年八月來臺，奉臺灣省農業試驗所調派任職茶葉改良場前身平鎮茶業試驗支所技士兼主任，一直到正名為茶葉改良場，都擔任場長職務，至一九八一年五月請辭，共計三十七年十個月的場長職位，全面推展茶樹育種實驗，確定臺茶一號至十三號，並為臺茶十二號命名為「金萱」，臺茶十三號命名為「翠玉」，臺茶自此而有親切可親的名字，且訂立評審體制，提高製茶品質，擴大行銷效能，茶農目為神人，尊稱為「臺茶之父」。

　　二〇二〇年，適逢先生逝世二十週年，其母校福建寧德職業技術學院為其建置銅像紀念，傳承和弘揚張天福茶學思想，增強閩臺茶業文化與工藝交流，本校也秉持濁水溪詩歌節尊崇先賢之精神，二〇二〇濁水溪詩歌節特選擇「致敬　臺茶之父──吳振鐸教授」為主題，設計各項活動內容。

## 八　活動內容

### （一）吳振鐸茶業文物展

一　二〇二〇年十二月三日至三十一日假明道大學鐵梅藝術中心展出。並成立「臺茶之父吳振鐸先生文物展示間」。

二　吳振鐸茶業文物借展，請鍾健平教授與藍芳仁主任洽商，確定檔期範圍。

三　十二月一日至二日布展，請鍾教授主導，製作說明文字，博士生柳芯宇協助。

### （二）吳振鐸茶語錄書法展

一　請蕭水順講座教授選錄吳振鐸茶語錄十五則，每則十至二十五字，十月二十日前交付系辦。

二　請麥青龠教授與蘇英田教授責付碩博班研究生、校友、師長書法贊助，十一月十前收妥，交付系辦。

三　請正新攝影留存，並設計為各色布旗，委交正新製作兩套，一套布置於圖書館大廳，一套布置於雲天平臺前三棵人文大樹間。書法原件展出於龍壑藝廊，請蘇英田教授設計布展（12月3日－12月31日）。

### （三）出版宋韻唐風茶文化叢書

一　請藍芳仁主任備妥並編好吳振鐸茶學論集，商妥版權事宜，十月三十一前完成，交付羅文玲主任總規劃。

二　請羅文玲主任商請萬卷樓圖書公司十二月十五日前出版、發行。

## （四）彰化高鐵站吳振鐸青茶品賞會

一　請公關室盧韻竹主任商定適當日期與時段（約在十二月中旬為宜，十點
　　至十五點為適中）。

二　請羅文玲主任商請茶道班學生排班行茶、奉茶，免費供飲旅客，茶品以
　　臺茶金萱與翠玉為宜。

三　請石冰主任考量古琴演出的可能。

四　請蘇英田老師考量當場揮毫的可能。（3、4項可以交錯或合併進行，以
　　得招生效果）。

## （五）吳振鐸銅像揭牌儀式兩岸連線暨吳振鐸茶學座談會

一　日期：十二月二十日九點至十一點五十

二　時間：九點至十一點五十

三　地點：明道大學寒梅五樓茶道教室

四　行程：先吳振鐸銅像揭牌儀式兩岸連線（30分鐘），後吳振鐸茶學座談
　　會（60分鐘）。

五　吳振鐸銅像揭牌儀式，請校長主持。

六　吳振鐸茶學座談會，請藍芳仁主任擔任主席。

七　參加人員：藍芳仁主任、鍾健平教授、李阿利老師、……茶農、茶商代
　　表。

## 九　本計畫經文傳系系務會議通過後實施，未盡事宜得由系主任行政裁量決行

致敬 台茶之父——吳振鐸教授

濁水溪
ZHUOSHUI RIVER
2020 詩歌節

指導單位：崇越大學
主辦單位：明道大學中華文化典藏傳播學系
協辦單位：南方絲木講堂、濠洲文教基金會、崇越汽社區大學炎文化宗

12/03~31 吳振鐸茶語錄書法展（人文設計學院龍壁藝廊、露天平台）
12/15~31 吳振鐸茶業文物展（鐵梅藝術中心）
12/15 宋韻唐風茶文化叢書出版（萬卷樓圖書公司）
12/15~20 吳振鐸青茶品賞會（彰化高鐵站）
12/20 吳振鐸像揭牌兩岸連線暨茶學座談會（鐵梅藝術中心）

二〇二〇濁水溪詩歌節海報

文化生活叢書·宋韻唐風茶文化叢刊 1303C01

# 雲水茶心——茶藝編創與人文解讀

| | | |
|---|---|---|
| 作　　　者 | 林　楓 | |
| 責任編輯 | 林以邠 | |
| 特約校稿 | 林秋芬 | |

發 行 人　林慶彰

總 經 理　梁錦興

總 編 輯　張晏瑞

編 輯 所　萬卷樓圖書股份有限公司

排　　版　菩薩蠻數位文化有限公司

印　　刷　維中科技有限公司

封面設計　菩薩蠻數位文化有限公司

發　　行　萬卷樓圖書股份有限公司

　　臺北市羅斯福路二段 41 號 6 樓之 3

　　電話 (02)23216565

　　傳真 (02)23218698

　　電郵 SERVICE@WANJUAN.COM.TW

香港經銷　香港聯合書刊物流有限公司

　　電話 (852)21502100

　　傳真 (852)23560735

ISBN 978-986-478-429-5

2021 年 3 月初版二刷

2020 年 12 月初版一刷

定價：新臺幣 300 元

如何購買本書：

1. 劃撥購書，請透過以下郵政劃撥帳號：

　　帳號：15624015

　　戶名：萬卷樓圖書股份有限公司

2. 轉帳購書，請透過以下帳戶

　　合作金庫銀行　古亭分行

　　戶名：萬卷樓圖書股份有限公司

　　帳號：0877717092596

3. 網路購書，請透過萬卷樓網站

　　網址 WWW.WANJUAN.COM.TW

大量購書，請直接聯繫我們，將有專人為您

服務。客服：(02)23216565 分機 610

國家圖書館出版品預行編目資料

雲水茶心——茶藝編創與人文解讀/林楓作. --

初版. -- 臺北市：萬卷樓圖書股份有限公司,

2020.12

　　面；　公分. -- (文化生活叢書. 宋韻唐風茶

文化叢刊；1303C01)

ISBN 978-986-478-429-5(平裝)

1.茶藝 2.文化 3.中國

974.8　　　　　　　　　　　109020125